Cristina Iglesias

Cristina Iglesias

Fondazione
Arnaldo Pomodoro

Ediciones Polígrafa

Per Cristina Iglesias

E' alla Biennale di Venezia del 1986 che vedo per la prima volta le opere di Cristina Iglesias. Rimango subito stregato dal suo uso di materiali poveri, quelli usati nelle architetture, che mi ricordano le gabbie, le celle, le pareti di difesa… Anni dopo, in vacanza a Porto, vedo una sua mostra personale, che mi rivela in modo più ampio la sua poetica. Noto innanzitutto la grande varietà di materiali: rame, bronzo, ottone, alabastro, cemento, vetro, tappezzerie… Mi sorprende l'occupazione globale dello spazio nella dimensione dell'orizzontalità e della verticalità: un habitat labirintico con nuclei ed elementi da indagare e interpretare, dall'interno e dall'esterno, passandoci noi attraverso, varcando barriere nello spazio e nel tempo.

L'azione di Cristina è finalizzata a trasfigurare l'ambiente espositivo in un "altrove": un paesaggio ermetico e magico, che è anche paesaggio interiore, territorio della mente, in cui scoprire e verificare una serie di eventi e trasformazioni iniziatiche.

Cristina, coraggiosa, sensuale ma forte come si addice a una "toreadora", tesse la sua tela muovendosi sinuosa; danzando costruisce le sue stanze, i suoi percorsi dove i diversi materiali si confrontano con gli elementi naturali e con la luce. La sua opera si sviluppa come una "ragnatela" infinita, scrivendo nello spazio le sue ombre e i suoi messaggi, attraverso molteplici combinazioni di tempo e di luogo, di forma e materia. Le infinite rifrazioni della luce.

Arnaldo Pomodoro
luglio 2009

For Cristina Iglesias

My first encounter with the works of Cristina Iglesias took place at the Venice Biennale of 1986. I was immediately charmed by her use of poor materials—the materials of architecture—in structures that reminded me of cages, cells, and defensive walls. Years later, on vacation in Porto, I had the chance to see one of her solo shows, and it gave me a much more ample view of her poetic. I note first of all the great variety of materials she uses: copper, bronze, brass, alabaster, cement, glass, tapestry... I'm surprised by her total occupation of space, both vertical and horizontal: a labyrinthine habitat with nuclei and elements to be investigated and interpreted, both inside and outside, as we ourselves pass among them, moving through barriers of space and time. Cristina aims to transform the spaces in which she exhibits into an "otherwhere": an hermetic and magical landscape which is also an interior landscape, a mental territory, in which to discover and investigate a series of events and initiatic transfigurations.

Cristina is no less sensual than courageous, and endowed with the strength that a toreadora has to have: her movements are sinuous as she weaves her cloth; she constructs her rooms while dancing through them, laying down paths on which her various materials find confrontations with elements of nature and with light. Her work develops as an endless "spider web," inscribing space with its shadows and messages, deploying multiple combinations of time and place, form and matter. The numberless refractions of light.

Arnaldo Pomodoro
July 2009

Ogni mostra della Fondazione Pomodoro ci dà l'opportunità di scoprire una dimensione diversa della scultura e di vivere emozioni sempre nuove che nascono dai materiali, dalle figure che ogni artista interpreta secondo la propria individualità e la propria sensibilità.

In questa occasione è Cristina Iglesias —una delle protagoniste della scena europea degli ultimi decenni— ad animare la sede di Via Solari attraverso installazioni, insieme potenti e poetiche, capaci di far avanzare il nostro pensiero, conducendoci in un'altra dimensione attraverso gli elementi essenziali e basilari del nostro vivere quotidiano, primo tra tutti il concetto di abitazione.

Iglesias —che è alla sua prima, grande mostra personale in Italia dopo essere stata ospitata nei musei più prestigiosi del mondo— si aggiunge così a un folto elenco di nomi, da Fontana a Kounellis e ad Abakanowicz, che hanno contribuito a costruire in pochi anni l'autorevolezza di questo luogo.

Ecco allora che, anche attraverso questo appuntamento, si realizza uno degli obiettivi del suo appassionato "creatore", Arnaldo Pomodoro, che ha sempre pensato alla Fondazione come a una "casa della cultura": un laboratorio per la comunità, dove gli artisti possano fare ricerca, sperimentare, esprimersi in libertà, dando corpo a progetti ambiziosi e impegnativi, progetti destinati a lasciare una traccia forte nella loro biografia oltre che negli occhi e nelle menti dei visitatori.

La nostra attenzione "speciale" alla produzione creativa "al femminile", elemento dominante nella programmazione della Fondazione quest'anno, è espressione di un elemento chiave della nostra strategia di sostenibilità del *business*: il valore delle diversità. Il programma di gender diversity di UniCredit, attraverso le diverse iniziative intraprese per favorire la crescita professionale delle donne e aumentarne in particolare la presenza nei ruoli di *leadership*, è infatti un catalizzatore di un cambiamento culturale ben più significativo e riguarda tutte le risorse, perché lo sviluppo di tutti i talenti e' un fattore determinante per lo sviluppo "sostenibile".

Per tutte queste ragioni e con rinnovato entusiasmo affianchiamo la Fondazione Pomodoro, nella coscienza che occorrano spazi di profilo internazionale non solo espositivi —in primo luogo mentali, sociali, organizzativi— in cui le arti si incontrano e con la loro potenza simbolica contribuiscano a favorire la costruzione e l'elaborazione di significati e di coscienza collettiva.

Sono valori, quelli della qualità, di una reale dimensione europea, del rispetto e della valorizzare delle dimensioni storiche, della proiezione verso il futuro, che UniCredit Group ha posto alla base della sua filosofia e che trovano nella dimensione artistica —non casualmente— uno dei canali di diffusione e condivisione più naturali.

Valori che esprime Cristina Iglesias con le sue "porte" d'ingresso realizzate per la nuova ala del Museo del Prado di Madrid, esempio concreto di un presente capace di dialogare, valorizzare il passato e guardare al futuro.

Alessandro Profumo
CEO, UniCredit Group

Each show at the Arnaldo Pomodoro Foundation offers the opportunity to discover a different aspect of sculpture and to experience ever-new emotions aroused by materials, by the shapes that each artist interprets according to his or her individual character and sensibility.

This time Cristina Iglesias —one of the main players on the European contemporary art scene in the past few decades— animates the premises on Via Solari with her installations, which are powerful and poetic at the same time, and capable to advance our thought, leading us through the essential and basic elements of our everyday life, first and foremost the concept of house.

Iglesias —now at her first major solo show in Italy after exhibiting in some of the most prestigious museums all around the world— joins a long list of names, from Fontana to Kounellis and Abakanowicz, who have contributed to making this institution so authoritative in few years.

Thus this event achieves one of the objectives of its passionate creator, Arnaldo Pomodoro, who has always envisioned the Foundation as a "house of culture": a laboratory for the community, where artists can carry out research, experiment, express themselves freely, while giving shape to ambitious and complex projects, bound to leave a strong mark in their biography, as well as in the eyes and mind of visitors.

UniCredit's special focus on female creative production, a dominating element in this year's Pomodoro Foundation programme schedule, is the expression of a key element of our strategy for business sustainability: the value of diversity. The gender diversity programme of UniCredit —through a variety of initiatives aimed at promoting the professional development of women and, particularly, at enhancing their presence in leadership roles— is, in fact, a catalyser of a much more significant cultural change and involves all resources, since the development of talents is a crucial factor for sustainable development.

For all these reasons and with renewed anticipation we support the Pomodoro Foundation as we are aware that Milan not only needs exhibition spaces that match high international standards but also places that suit mental, social, and organisational purposes, where the arts can meet and use their symbolic power to help promote the construction and definition of meanings and the shaping of a collective consciousness.

As fundamental values of its philosophy UniCredit Group takes into account high standards, a genuine European perspective, the respect and appreciation of historical traditions, an outlook towards the future, and considers the arts one of the most natural tools for communicating and sharing. These are the values that also Cristina Iglesias expresses through her work of the entrance doors that she designed for the new wing of the Prado Museum in Madrid: a concrete example of how it is possible to appreciate and dialogue with the past while looking at the future.

Alessandro Profumo
CEO, UniCredit Group

L'opera di Cristina Iglesias è tra le più significative della scultura spagnola attuale. Tutte le caratteristiche che attraversano il panorama artistico degli ultimi decenni, dalla diversità dei materiali e delle tecniche alla rottura delle barriere tra i generi e, specialmente, tra la scultura e l'architettura, con il conseguente ripensamento di un concetto spaziale arricchito di reminiscenze barocche, si riscontrano in creazioni che evocano sia le radici geologiche delle forme che il loro riflesso letterario. È per questo che le sue opere ci evocano mondi primigeni dalla materialità impetuosa, e al contempo sottili sfumature estetiche di una spiritualità filtrata dalla sua potente capacità espressiva. E anche per questo, forse, queste creazioni hanno acquisito una crescente risonanza sociale in funzione della loro particolare intensità evocativa di antichi usi comuni della scultura che sembravano dimenticati dalla sperimentazione individuale scatenata dalle avanguardie. Le opere di Iglesias riconciliano la più esigente originalità con la ricerca di un senso collettivo attraverso lo spazio, attraverso un dialogo permanente tra l'artista e lo spettatore, tra l'opera e il luogo che questa occupa, tra il messaggio creatore e la funzione richiesta da una società sempre più avida di ritrovare la propria identità partendo proprio dagli attributi frammentati di una memoria discontinua però irrinunciabile.

In linea con la trascendenza di questa traiettoria artistica, la presente esposizione esibisce alcune delle sue creazioni più rappresentative dagli anni novanta in poi, impregnate di suggestioni spaziali e sottili riferimenti classici, nonché altre opere realizzate espressamente per la mostra, il tutto integrato in un montaggio che è in sé un elemento notevole dell'itinerario labirintico. Per questo, pochi ambienti potevano essere tanto adeguati ad ospitare un discorso in cui l'immagine e la materia si trasformano in spazio avvolgente e sognato, quanto la fondazione Arnaldo Pomodoro, che accoglie e coorganizza la mostra di Milano, città in cui Leonardo sognò altri labirinti per gli Sforza e la cui intricata evoluzione espressiva fa parte del comune patrimonio europeo che sottende le opere attuali come quelle di Cristina Iglesias. Perciò, coorganizzando questa esposizione nell'ambito del Programma Arte Spagnola per l'Estero, promosso dal Ministero degli Esteri e della Cooperazione attraverso la Direzione per le Relazioni Culturali e Scientifiche, la *Sociedad Estatal para la Acción Cultural Exterior* vuole tributare un riconoscimento a una notevole creatrice e contribuire alla diffusione della sua opera in un ambito così prossimo alla Spagna nel passato e nel presente come è l'Italia.

Charo Otegui Pascual
Presidente della *Sociedad Estatal para la Acción Cultural Exterior*

The body of work of Cristina Iglesias is one of the most significant in Spanish sculpture today. All the characteristics marking the art scene of recent decades, from the diversity of materials and techniques to the bringing down of boundaries between genres, particularly between sculpture and architecture, and the resulting rethinking of a spatial conception made up of baroque reminiscences, can be seen in creations that evoke both the geological root of forms and their literary reflection. As a result, her works suggest to us at once primitive worlds bursting with materiality and subtle aesthetic nuances of a spirituality imbued with its forceful expressive charge. Perhaps this also explains why these creations have worked a growing social impact, with their particular intensity that evokes former common ways of sculpture that were, apparently, forgotten with the individual experimentation unleashed by avant-garde movements. The works of Iglesias combines the most exigent originality with the quest for a collective sense by means of space, by means of an ongoing dialogue between artist and spectator, between the work and the place it occupies, between the creative message and the function required of a society that is increasingly eager to rediscover its identity in the fragmented attributes of a discontinuous but essential memory.

In accordance with the importance of Iglesias' artistic career, the exhibition brings together some of her most representative creations since the 1990s, imbued with spatial suggestions and subtle classical references, with works produced specially for the occasion, all integrated into an arrangement which, in itself, constitutes a large part of the labyrinthine layout. Consequently, few venues could be as suitable for accommodating this discourse in which image and matter become enveloping, dreamlike space, as the Fondazione Arnaldo Pomodoro, host and co-organizer of the show in Milan, the city where Leonardo dreamt up other labyrinths for the Sforzas and whose intricate expressive evolution forms part of the shared European heritage that underlies present-day works such as those of Cristina Iglesias. For this reason, as co-organizer of this exhibition in the context of the programme, Exporting Spanish Art, promoted by the Ministry of Foreign Affairs and Cooperation, by means of its Directorate of Cultural and Scientific Relations, the State Corporation for Spanish Cultural Action Abroad sets out to acknowledge a major creative trajectory and contribute to its dissemination in a space that is as close to Spain, past and present, as Italy is.

Charo Otegui Pascual
President of the State Corporation for Spanish Cultural Action Abroad

La Fondazione Arnaldo Pomodoro intende essere il luogo in cui la scultura dell'ultimo secolo si mostra in tutte le sue manifestazioni, partendo dalla dissoluzione di cui la fecero oggetto i suoi primi protagonisti per arrivare al suo nuovo abito ambientale, dilatato nello spazio, fatto per generare esperienze e relazioni.

Poche artiste come Cristina Iglesias sanno interpretare questa fine di un linguaggio passato e questa sua rinascenza sotto diverse vesti. L'artista genera ambiti percorribili e ci trasporta continuamente in giardini, intesi come luoghi del falso contrapposto al vero così come dell'artificiale contrapposto al naturale; le sue fontane ci parlano di una natura forzata e i suoi tetti di protezioni domestiche, di case ora protette ora sbrecciate, sempre comunque di luoghi di passione. Ma è bene ricordare che la sua ricerca, oramai quasi trentennale, pur avendo un fortissimo impatto emotivo non può essere letto solo secondo le corde dell'emozione. C'è pensiero e c'è storia dell'arte e c'è antropologia, nel suo *modus operandi*.

La sua Arcadia contiene tutte le riflessioni di Guercino e Poussin su questo luogo complesso della mente; il suo modo di concepire i materiali è aperto a tutto, dall'eredità del *combine painting* quella dell'*object trouvé*, dall'uso classico della fusione alla libertà offerta dalla resina, dall'acciaio, dal cemento. Le sue opere non includono mai la rappresentazione dell'uomo ma sono sempre centrate sull'umano, una presenza evocata a ogni passo. Ci chiama dentro alle sue griglie di testi, nascosti come se quei ricami geometrici fossero semplici canneti; ci immette nei suoi pattern ripetuti, come quelli della carta da parati; ci pone di fronte a inattese fragilità del muro così come del tutto. E ci chiede di provare meraviglia, di godere dei nostri passi anche se sono senza meta, di viaggiare attraverso luoghi che da esteriori diventano interiori e che riflettono una concezione scettica o almeno disincantata della vita così come della scultura stessa, ma mai senza la forza di procedere.

La Fondazione non può che essere onorata e grata all'artista per l'enorme sforzo di ricognizione nella propria biografia artistica e per avere dedicato ai suoi spazi milanesi un'energia almeno pari a quella profusa nelle sue personali ai Musei Guggenheim di New York e Bilbao, alla Biennale di Venezia, nelle molte altre sedi di prestigio internazionale in cui è stata chiamata a operare.

Angela Vettese
direttore
Fondazione Arnaldo Pomodoro

The Fondazione Arnaldo Pomodoro seeks to be a place in which the sculpture of the last century is shown in all its forms, setting out from the dissolution to which it was subjected by the early pioneers and arriving at its new environmental language, extended in space, created to generate experiences and relationships.

Few artists have Cristina Iglesias's ability to interpret this aim of a past language and this renaissance of it in various guises. She generates environments in which we can walk, constantly conveying us to gardens understood as places of falseness contrasted with truth and artificiality contrasted with naturalness; her fountains speak to us of a forced nature and her roofs of domestic protection, of houses sometimes protected, sometimes split open, yet always places of passion. It would be well to remember, though, that the quest that she has now been pursuing for some thirty years, while producing a very strong emotional impact, cannot be read solely by following one's feelings. There is thought and art history and anthropology in its modus operandi.

Her Arcadia contains all the reflections of Guercino, Poussin and classicism about this complex area of the mind; her way of conceiving materials is open to everything, from the legacy of "combine paintings" to the objet trouvé, from the classical use of casting to the freedom offered by resin, steel and cement.

Her works never include representations of human beings but are always focused on the human presence, evoked at every step. She calls to us from within her grids of texts —concealed, as if their geometrical embroideries were simply thickets of canes; she introduces us into her repeated patterns, like those of wallpaper; she sets us before unexpected fragilities of the wall and everything. And she asks us to experience wonders, to enjoy our steps even if they have no goal, to journey through places that are transformed from exteriors to interiors, reflecting a sceptical or at least disenchanted conception of life and sculpture itself, yet never without the strength to carry on.

The Foundation cannot fail to feel honoured and grateful to the artist for the enormous effort of recognition in her artistic biography and for having devoted to these spaces in Milan an energy at least equal to that expended in her solo shows at the Guggenheim Museums in New York and Bilbao, in the Venice Biennial and in the many other venues of international prestige where she has been invited to intervene.

Angela Vettese
director
Fondazione Arnaldo Pomodoro

Cristina Iglesias
Il senso dello spazio

Questa monografia è stata pubblicata in occasione della mostra di Cristina Iglesias organizzata dalla Fondazione Arnaldo Pomodoro, Milano, 30 settembre 2009 - 21 marzo 2010.

This monograph was published on the occasion of the Cristina Iglesias exhibition organized by the Fondazione Arnaldo Pomodoro, Milan, September 30, 2009 - March 21, 2010.

A cura di/Curated by
Gloria Moure

Fondazione Arnaldo Pomodoro

Presidente/President
Arnaldo Pomodoro

Segretario Generale
Secretary General
Teresa Pomodoro

Direttore/Director
Angela Vettese

Coordinamento generale
General Coordination
Carlotta Montebello

Assistente di direzione
Assistant to the Secretary General
Antonella Volino

Assistenza alla curatela
Curatorial Department
Lorenzo Respi
Paola Boccaletti

Sezione Didattica
Educational Department
Franca Zuccoli

Amministrazione/Administration
Paola Folini

Bookshop e biglietteria
Bookshop and ticket office
Nadia Verga

Consiglio di Amministrazione
Board of Directors
Paolo Guido Beduschi
Ermanno Casasco
Pierluigi Cerri
Elisabetta Leonetti
Ivan Novelli
Antonio Pinna Berchet
Livia Pomodoro
Alessandro Profumo
Pier Giuseppe Torrani

Comitato Scientifico
Advisory Board
Aldo Bonomi
Kynaston McShine
Aldo Nove
Pierluigi Sacco
Ugo Volli

Corporate Members
Helvetia Assicurazioni
Saporiti Italia
Urban Production

Mecenati/Trustees
Giuseppina Araldi Guinetti
Paolo Fulceri Camerini
Ermanno Casasco
Gabrielle Reem Kayden
Herbert J. Kayden
Nicola Loi
Gino Lunelli
Franca Mancini
Sandro Nespoli
Luciana Pierangeli
Teglio Assicurazioni Snc
Giovanni Rubboli
Franco Ziliani

Fondazione Arnaldo Pomodoro

In partnership con/With

UniCredit Group

Cristina Iglesias
Il senso dello spazio

Fondazione Arnaldo Pomodoro, Milano
30 settembre 2009 — 21 marzo 2010

A cura di/Curated by
Gloria Moure Cao

Organizzazione/Organization
Carlotta Montebello
Ana Fernández-Cid
Direlia Lazo
Lorenzo Respi
Paola Boccaletti

Allestimento/Mounting
Giorgio Benotto
Giuseppe Buffoli
Fabrizio Cerrito
Ivano Dacomi
Julián López García
Michele Mazzanti
Massimo Sassi
Miguel Ángel Serna Rodríguez

Trasporti/Shipping
Arteria

Assicurazioni/Insurance
Axa Art

Immagine coordinata della mostra/Exhibition identity
Andrea Lancellotti

Ufficio Stampa/Press Office
CLP Relazioni Pubbliche Milano
Manuela Petrulli
Carlo Ghielmetti

Visite guidate e didattica/Guided visits and workshops
Franca Zuccoli

Sezione didattica

Servizi di sicurezza e sorveglianza
Security and surveillance services
I.V.R.I.
Koiné

Contributi tecnici
Technical contributions
Arscolor s.r.l.
Arti Grafiche Meroni
Maraschi Impianti s.r.l.
F.lli Bonisoli
Prospazio Srl
Ing. Francesco Ferrari

Con il patrocinio di
With the patronage of

RegioneLombardia
Culture, Identità
e Autonomie della Lombardia

In collaborazione con
In collaboration with

Con il contributo di
with the contribution of
ERMANNO CASASCO
PAESAGGISTA

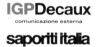
AZIENDA TRASPORTI MILANESI S.p.A.

IGPDecaux
comunicazione esterna

saporiti italia

Available in USA and Canada through D.A.P./Distributed Art Publishers.
155 Sixth Avenue, 2nd Floor, New York, N.Y. 10013
Tel. (212) 627-1999 Fax: (212) 627-9484

Contents

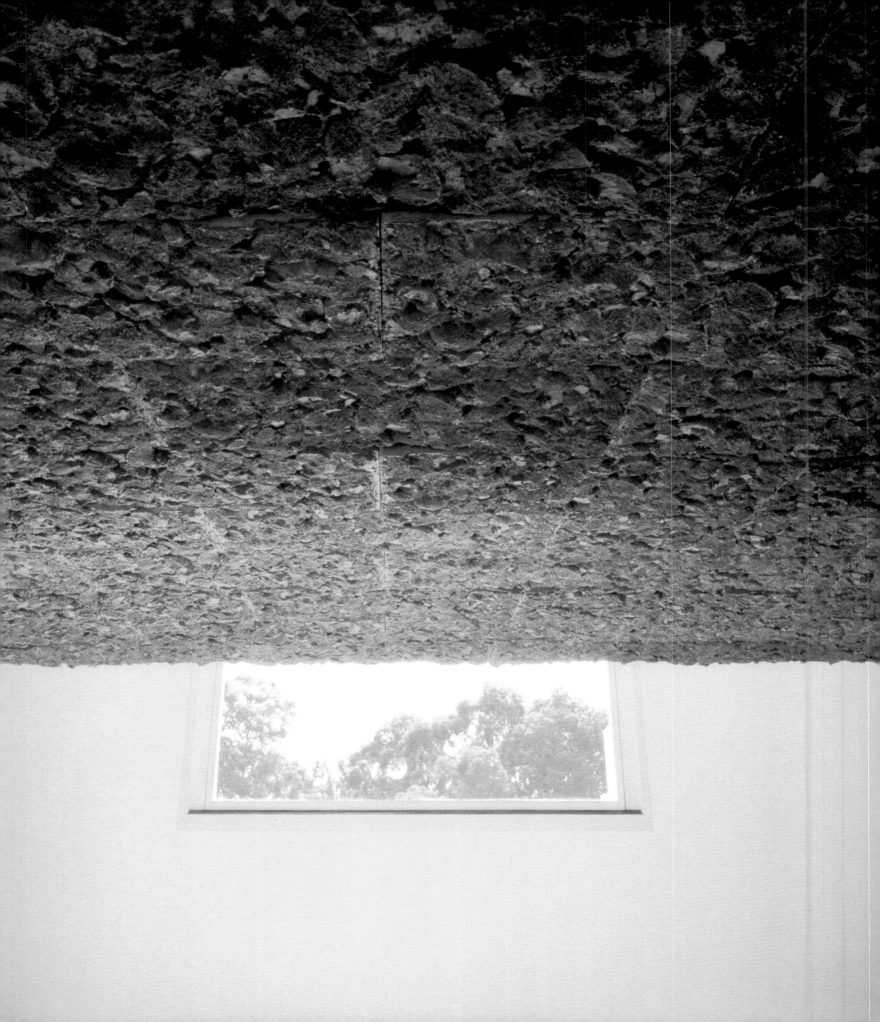

Il senso dello spazio

Gloria Moure in conversazione con Cristina Iglesias

Questa intervista è una versione riveduta e approfondita di quella pubblicata in Iwona Blazwick, *Cristina Iglesias*, Ediciones Polígrafa, Barcelona, 2003.

Il linguaggio come materia, la materia come linguaggio e la poesia come induttore critico di questa trama bidimensionale formano una delle strutture d'espressione fondamentali su cui Cristina Iglesias applica le sue inquietudini creative. Nondimeno si tratta di una struttura mutevole e di ambigua definizione. È un fermento di oggettivazione estrema che si attiva a partire dall'individualità più assoluta, in cui si fondono sia concetti che sensazioni e in cui predomina la presa di possesso dello spazio circostante.

L'atteggiamento che sottende questo approccio è molto prossimo a una specie di naturalismo espansivo che funge da propaggine della natura, più a mo' di verifica che di ordinamento. La sua opera ha uno spiccato carattere sperimentale fondato su un atteggiamento profondamente umanista, che tende ad estrarre l'elemento autentico partendo dal mondo che analizza, verificabile esclusivamente nella trama della relatività soggettiva.

L'esposizione di Cristina Iglesias presso la Fondazione Arnaldo Pomodoro ha rappresentato una gran prova di generosità creativa, di impegno sincero e di intensa riflessione. Il percorso realizzato in interazione con l'architettura è un'oscillazione tra corporeità e dibattito percettivo che non implica affatto una logica evolutiva di tipo lineare, bensì si verifica in modo continuo, come una fluttuazione, lungo tutta la traiettoria dell'artista. Ama operare su una idea di base di carattere interstiziale dalle insondabili possibilità poetiche. Si tratta del cammino senza ritorno verso l'occultamento, posto sull'orlo dell'apertura, in cui l'inquietudine è sinonimo di sforzo e di impegno identificativo, e in cui la memoria poetica circolare sostituisce la consuetudine cognitiva convenzionale. Ha configurato stanze, labirinti, ricettacoli in cui scorre l'acqua, corridoi sospesi, sculture da parete dalla notevole esigenza compositiva data la loro costituzione piatta e quindi pittorica. In esse, la grande risoluzione del contorno oggettuale fa da contrappunto alla distribuzione espansiva nello spazio. D'altro canto, la scala e l'assenza del centro dimensionale enfatizzano sia i tempi dell'esperienza percettiva che l'impatto dell'energia simbolica dei materiali e delle forme.

Ciascun edificio, abitacolo, corridoio, soffitto, mobile o consistenza materiale, oltre ad adempiere alla propria funzione, provoca un registro di emozioni perché sono al contempo recinti, percorsi, demarcazioni, icone e zone tattili che invitano alla sperimentazione estetica individuale o collettiva. Di solito, l'approccio creativo di Cristina Iglesias si concentra in tutti questi elementi configurativi come strumento tecnico-ideologico. La comunicazione sperimentale delle opere è controllata perché Iglesias è molto più interessata alla libertà di percezione dello spettatore che al libero arbitrio delle sue azioni, per cui questi viene spinto a seguire un percorso che lo induce a sperimentare ma non a intervenire. Così il percettore, transitando per i corridoi sospesi, viene

Untitled (Senza titolo)
(*Tilted Hanging Ceiling*,
Soffitto sospeso pendente), 1997.
Ferro, resina e polvere di pietra,
$15 \times 915 \times 600$ cm.
Collezione privata, Madrid.

Veduta dell'installazione:
Fundaçao Serralves, Porto, 2002.

innondato dal velo di ombre del testo di J. G. Ballard che forma la trama dei corridoi, per cui non può afferrare l'insieme dei segni in una sola volta, e anche se potesse, la criptazione dei testi renderebbe difficile qualsiasi interferenza di senso.

Avvinto da un immaginario evidente e al contempo attratto dall'inattesa complessità dello stesso, allo spettatore non resta che sforzarsi mentre sperimenta le proprie emozioni ed è spinto all'apprezzamento poetico di configurazioni e motivi che probabilmente non avrebbe mai attribuito a questo territorio. In tal modo, l'artista instaura con il percettore una complicità tesa a verificare e definire la realtà. Però si tratta di un realismo inverso a quello platonico, in cui le ombre e le apparenze sono l'ideale, l'elemento consistente e concreto. Comunque, tale ideale, unico ed autentico in ogni istante della percezione, è possibile viverlo solo partecipandovi in via poetica.

Marraquesh (Foto Cristina Iglesias) 1994.

Gloria Moure	Pare che tu faccia sempre riferimento a quella tradizione pittorica che tiene conto dello spazio architettonico, tuttavia sono sicura che ci sono riferimenti scultorei e architettonici che sono stati importanti per te.
Cristina Iglesias	In passato ci sono stati momenti molto ricchi di concetti e di inquietudini, passati in seguito in secondo piano o ad essere dati per scontati.

In esempi come la Cappella Brancacci del Masaccio o la Cappella degli Scrovegni di Giotto, alla capacità di rappresentazione pittorica si aggiunge il senso di installazione dei dipinti, la loro articolazione nello spazio, la sequenza narrativa, che senza dubbio influenzano la percezione che del dipinto ha lo spettatore. Così, da esempi come questi, vediamo che già nel Rinascimento le preoccupazioni dell'artista erano complesse e tenevano conto dei differenti fattori e addirittura delle differenti discipline.

Oggigiorno i discorsi dell'architettura convergono in vari aspetti con quelli della scultura.

Analogamente, l'illusionismo o certi soggetti o motivi che erano propri della pittura non sono più suo territorio esclusivo e si sono estesi a altre discipline come la scultura e addirittura l'architettura.

Nella mia visione si fondono influssi che vanno dalla sequenza del guardare o dal montaggio cinematografico fino all'esperienza del camminare in un labirinto.

Credo che l'architettura debba abbastanza al territorio sperimentale della scultura.

Il Padiglione di Mies a Barcellona è una tra le migliori sculture pubbliche che conosca.

La scala di Michelangelo nella Biblioteca Laurenziana a Firenze è un'altra opera che mi ha colpito. Le sue proporzioni, come è collocata, il fatto che sia un pezzo perfetto ed autonomo nonostante la sua funzione.

Tánger (Foto Cristina Iglesias) 1987.

Gloria Moure Credi nel concetto di post-modernità come fenomeno totale nel senso che i presupposti moderni hanno fallito nel loro insieme o credi che solo la parte del discorso moderno più positivista e progressita ha fallito, mentre la vertente antidiscorsiva, diffidente ed ironica è ancora saldamente ancorata alle sue fondamenta?

Cristina Iglesias Credo che gran parte dei discorsi contemporanei siano sviluppati o costruiti su presupposti che si riallacciano a discorsi progressisti come l'arte concettuale o la performance.
È anche vero che il momento attuale è composto piuttosto da discorsi individualisti in cui mi posso sentire inclusa. Tale posizione traccia una disposizione di invenzione attiva svincolata da complessi di responsabilità storica.

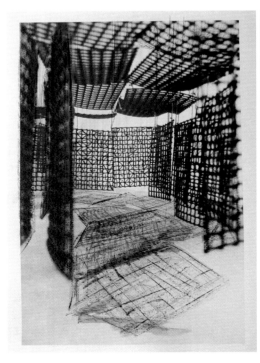 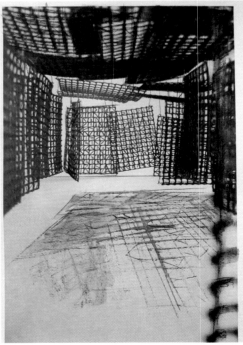

Gloria Moure	Nella tua opera si percepisce il dibattito sulla possibilità di rappresentazione e di conseguenza una divergenza dall'idea di narrazione lineare. Come ti poni questi concetti?
Cristina Iglesias	Esistono alternative alla narrazione lineare. La rappresentazione di un luogo comporta anche la possibilità di attivazione dello spazio. Oppure è la sensazione che diventa più rappresentazionale. Avendo una struttura frammentata, l'opera costruisce cammini che permettono di avanzare nell'espressione creativa.

La natura stessa della percezione fa sì che camminare attraverso questi luoghi di rappresentazione sia un'esperienza. Probabilmente è questo uno dei possibili approcci alla questione dell'espansione del campo di espressione.

C'è invece un'idea di narrazione lineare nei testi delle Celosías (Gelosie). In ogni pezzo la narrazione ha un principio e una fine. Però al contempo gli schermi si sovrappongono e si sviluppano in un modo che rende difficile seguirne la lettura. Però la descrizione di un altro luogo-finzione c'è.

Disegni per *Suspended Corridors*
(corridoi sospesi), 2006.
Materiali vari, 45 × 32 cm.
Collezione privata, Madrid.

Gloria Moure Le tue opere, in quanto intervengono attivamente nello spazio e presuppongono una determinata traiettoria percettiva, tengono conto di un tempo irreversibile che è allo stesso tempo reale e psichico. Fino a che punto lo spazio-tempo è una variabile compositiva essenziale per te, o si tratta semplicemente di una conseguenza automatica della fattura architettonica dei tuoi lavori?

Cristina Iglesias L'idea stessa della sequenza del guardare implica lo spazio-tempo come fattore compositivo ed inerente all'atto di vedere e stare nella scultura. Sia gli itinerari all'interno dei singoli pezzi, che a volte possono essere traiettorie mentali, sia le traiettorie che rapportano un pezzo con l'altro tengono conto di tali fattori temporali. Immagino il tempo che passa tra la visione di un pezzo e il successivo. Lo sguardo rivolto al pezzo successivo implica anche la visione di quello precedente e il tempo che si impiega a guardarli: le cupole di Anversa girano attirando così gli sguardi. Quando si cammina sotto ad esse, si potrebbe avere la sensazione che si tratti di un movimento reale.

Ci sono anche pezzi, come quelli che ho progettato con acqua, in cui la sequenza temporale del riempimento e dello svuotamento del bicchiere è una parte costitutiva degli stessi. Quanto tempo è capace una persona di guardare un bacino vuoto aspettando che l'acqua torni a sgorgare?

Il tempo impiegato per guardare, camminare, distrarsi è qualcosa di individuale, di personale. Perciò la dimensione del tempo implicito in queste costruzioni sfugge al mio controllo. Ciò mi interessa in contrapposizione a pezzi assolutamente misurati nella loro dimensione temporale, come la musica e il cinema. Sono molto aperti e perciò possono essere brevi o interminabili.

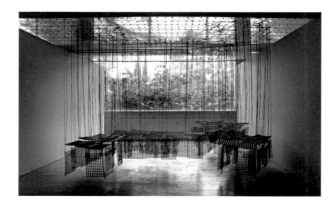

Modello per *Suspended Corridors*,
2006.
Materiali vari. 120 × 80 × 50 cm.
Collezione de l'artista, Madrid.

Disegni preparatori per *Suspended
Corridor I*, 2006.
Inchiostro su acetato,
30 × 21 cm ognuno.
Collezione privata, Madrid.

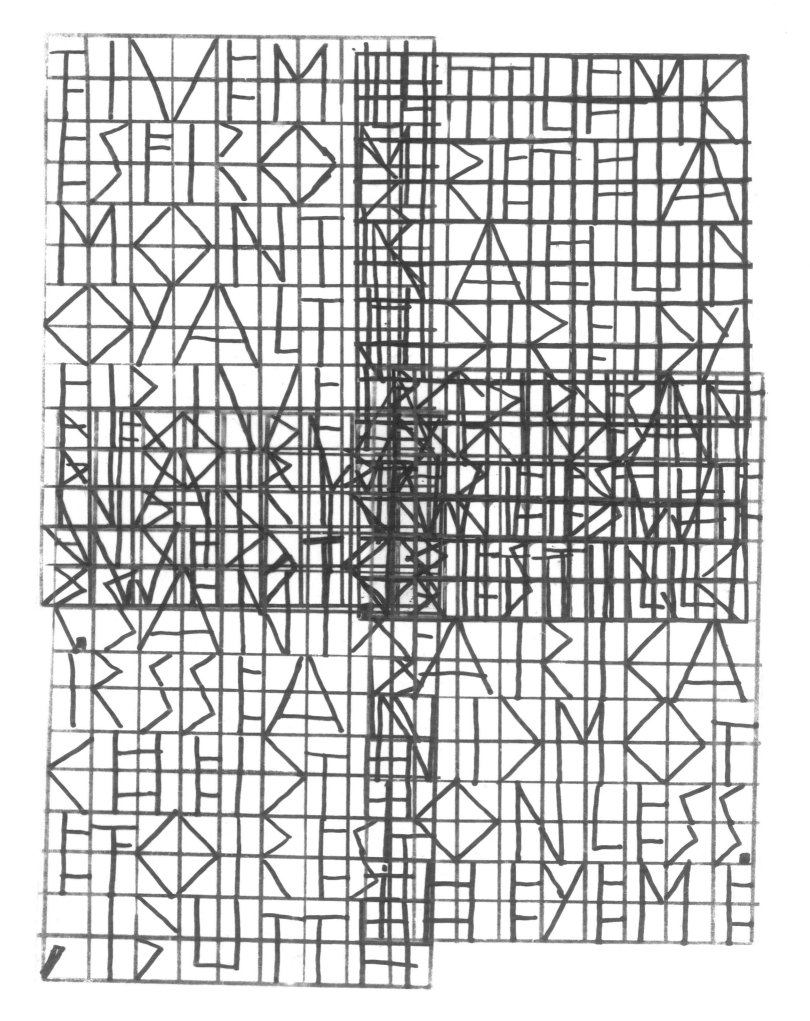

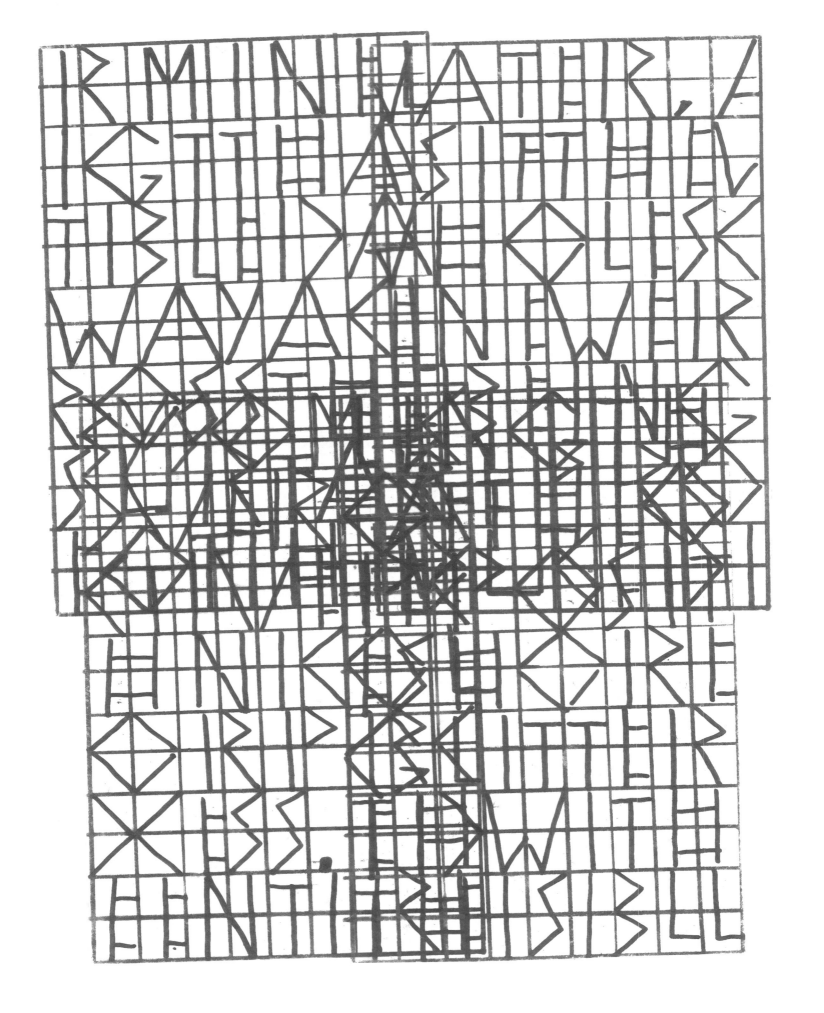

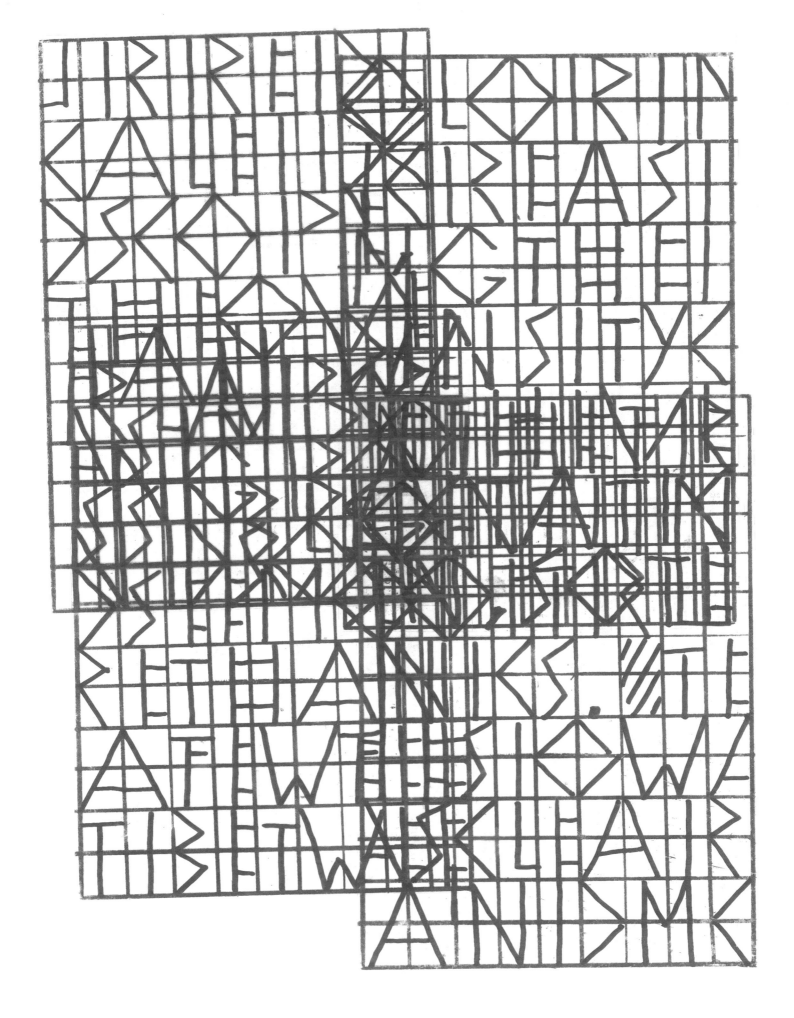

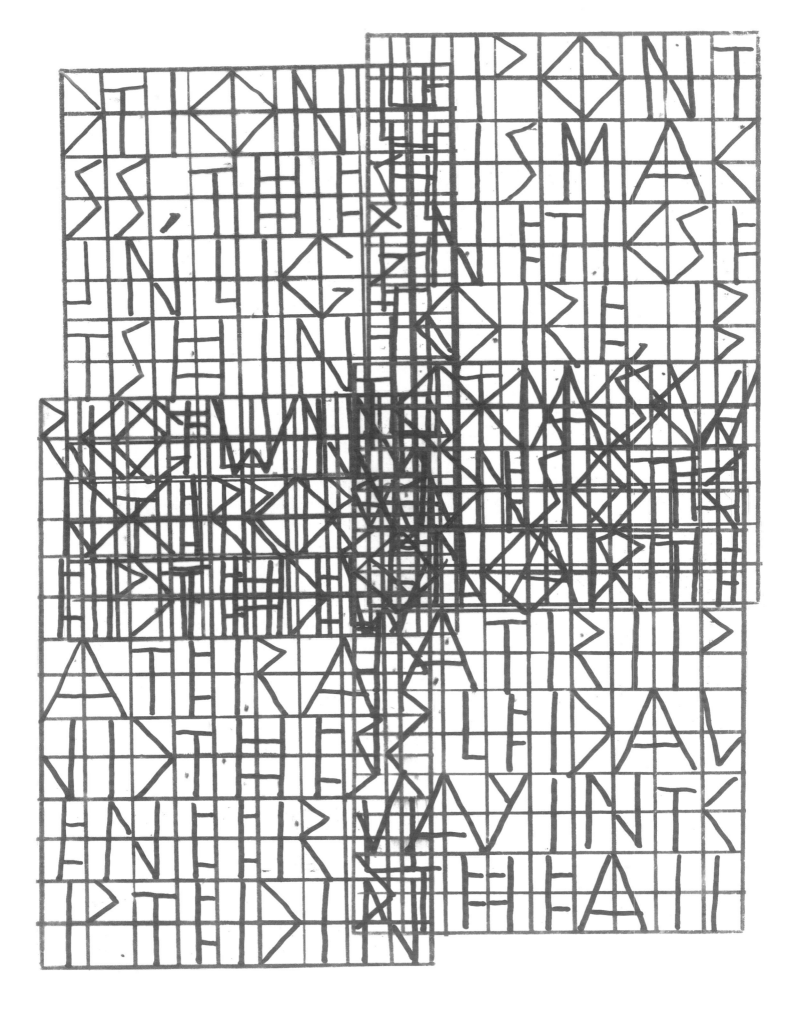

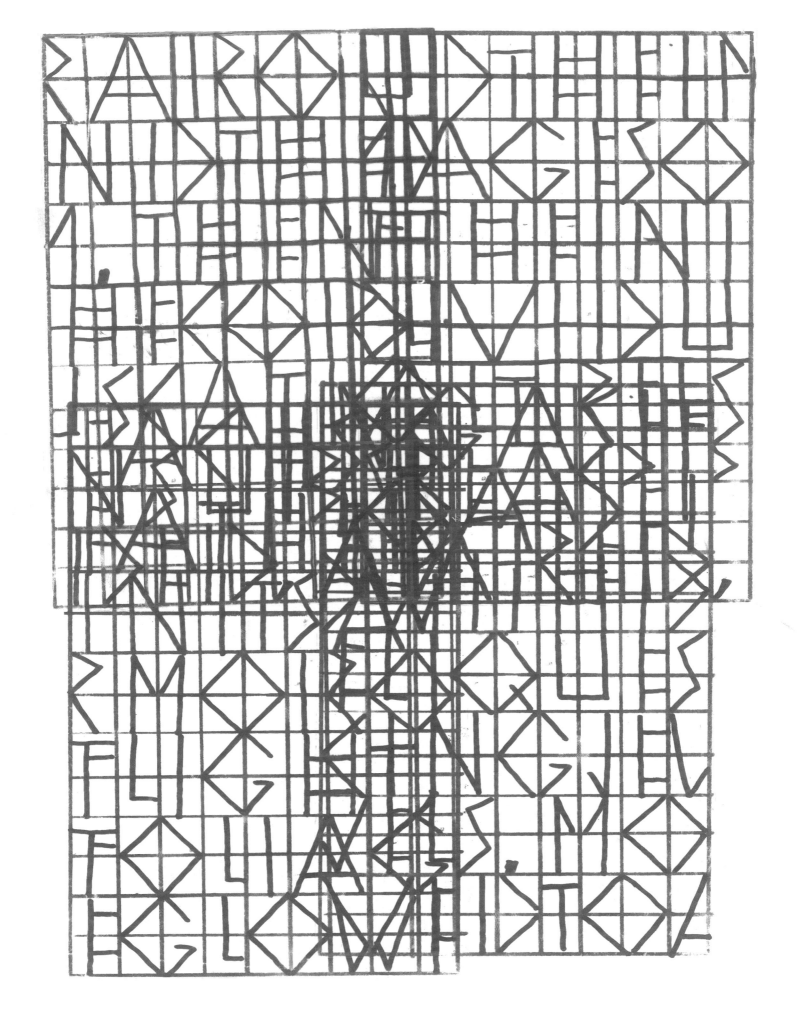

I

FIVE MILES FROM MONT ROYAL THE RIVER NARROWEED TO LITTLE MORE THAN A HUNDRED YARDS IN WIDTH. SITTING FORWARD, DR. SANDERS SEARCHED THE FOREST, BUT THE GREAT TREES WERE STILL DARK AND MOTIONLESS. THEY EMERGED INTO A MORE OPEN STRETCH, WHERE PART OF THE UNDERGROWTH ALONG THE RIGHT-HAND BANK HAD BEEN COT BACK TO PROVIDE A SMALL CLEARING.

THEY WERE ROUNDING A BEND, AS THE RIVER WIDENED IN ITS APPROACH TO MONT ROYAL, AND THE WATER AHEAD WAS TOUCHED BY A ROSEATE SHEEN, AS IF REFLECTING A DISTANT SUNSET OR THE FLAMES OF A SILENT CONFLAGRATION. THE SKY, HOWEVER, REMAINED A BLAND LIMPID BLUE, DEVOID OF ALL CLOUDS. THEY PASSED BELOW A SMALL BRIDGE, WHERE THE RIVER OPENED INTO A WIDE BASIN. A QUARTER OF A MILE IN DIAMETER. WITH A GASP OF SURPRISE THEY ALL CRANED FORWARD, STARING AT THE LINE OF JUNGLE, FACING THE WHITE — FRAMED BUILDINGS OF THE TOWN. THE LONG ARC OF TREES HANGING OVER THE WATER SEEMED TO DRIP AND GLITTER WITH MYRIADS OF PRISMS, THE TRUNKS AND BRANCHES SHEATED BY BARS OF YELLOW AND CARMINE LIGHT THAT BLED AWAY ACROSS THE SURFACE OF THE WATER, AS IF THE WHOLE SCENE WERE BEING REPRODUCED BY SOME OVER-ACTIVE TECHNICOLOR PROCESS. THE ENTIRE LENGTH OF THE OPPOSITE SHORE GLITTERED WITH THIS BLURRED KALEIDOSCOPE, THE OVERLAPPING BANDS OF COLOR INCREASING THE DENSITY OF THE VEGETATION, SO THAT IT WAS IMPOSSIBLE TO SEE MORE THAN A FEW FEET BETWEEN THE FRONT LINE OF TRUNKS. THE SKY WAS CLEAR AND MOTIONLESS, THE SUNLIGHT SHINNING UNINTERRUPTEDLY UPON THIS MAGNETIC SHORE, BUT NOW AND THEN A STIR OF WIND CROSSED THE WATER AND THE SCENE ERUPTED INTO CASCADES OF COLOR THAT RIPPLED AWAY INTO THE AIR AROUND THEM. THEN THE CORUSCATION SUBSIDED, AND THE IMAGES OF THE INDIVIDUAL TREES REAPPEARED, EACH SHEATHED IN ITS ARMOR OF LIGHT, FOLIAGE GLOWING AS IF LOADED WITH DELIQUESCING JEWELS. MOVED TO ASTONISHMENT, LIKE EVERYONE ELSE IN THE CRAFT, DR. SANDERS STARED AT THIS SPECTACLE, HIS HANDS CLASPING THE RAIL IN FRONT OF HIM. THE CRYSTAL LIGHT DAPPLED HIS FACE AND SUIT, TRANSFORMING THE PALE FABRIC INTO A BRILLIANT PALIMPSEST OF COLORS. EXTENDING TWO OR THREE YARDS FROM THE BANK WERE THE LONG SPLINTERS OF WHAT APPEARED TO BE CRYSTALLIZING WATER, THE ANGULAR FACETS EMITING A BLUE AND PRISMATING LIGHT WASHED BY THE WAKE FROM THEIR CRAFT. THE SPLINTERS WERE GROWING IN THE WATER LIKE CRYSTALS IN A CHEMICAL SOLUTION, ACCRETING MORE AND MORE MATERIAL TO THEMSELVES, SO THAT ALONG THE BANK THERE WAS A CONGESTED MASS OF RHOMBOIDAL SPEARS LIKE THE BARBS OF A REEF., SHARP ENOUGH TO SLIT THE HULL OF THEIR CRAFT.

Crystal World. J.G. Ballard. Farrar Straus Giroux, New York 1988, P. 65/85.
Frammento di testo utilizzato in *Suspended Corridor I*, 2006.

II

FOR TEN MINUTES THEY MOVED FORWARD, THE GREENWALLS OF THE FOREST SLIPPING PAST ON EITHER SIDE. THEY WERE SOON WITHIN THE BODY OF THE FOREST, AND HAD ENTERED AN ENCHANTED WORLD. THE CRISTAL TREES AROUND THEM WERE HUNG WITH GLASS-LIKE TRELLISES OF MOSS. THE AIR WAS MARKEDLY COOLER, AS IF EVERYTHING WAS SHEATHED IN ICE, BUT A CEASELESS PLAY OF LIGHT POURED THROUGH THE CANOPY OVERHEAD. THE PROCESS OF CRYSTALLIZATION WAS MORE ADVANCED. THE FENCES ALONG THE ROAD WERE SO HEAVILY ENCRUSTED THAT THEY FORMED A CONTINUOUS PALISADE, A WHITE FROST AT LEAST SIX INCHES THICK ON EITHER SIDE OS THE PALINGS. THE FEW HOUSES BETWEEN THE TREES GLISTENED LIKE WEDDING CAKES, THEIR WHITE ROOFS AND CHIMENEYS TRANSFORMED INTO EXOTIC DOMES. BY NOW IT WAS OBVIOUS TO SANDERS WHY THE HIGHWAY TO PORT MATARRE HAD BEEN CLOSED. THE SURFACE OF THE ROAD WAS NOW A CARPET OF NEEDLESS, SPURS OF GLASS AND QUARTZ FIVE OR SIX INCHES HIGH THAT REFLECTED THE COLORED LIGHT FROM THE LEAVES ABOVE. THE SPURS FORCED HIM TO MOVE ALONG THE VERGE. A MARKED CHANGE HAD COME OVER THE FOREST, AS IF DUSK HAD BEGUN TO FALL. EVERYWHERE THE GLAZÉ SHEATHS WHICH ENVELOPED THE TREES AND VEGETATION HAD BECOME DULLER AND MORE OPAQUE. THE CRISTAL FLOOR UNDERFOOT WAS OCCLUDED AND GRAY, TURNING THE NEEDLES INTO SPURS OF BASALT. THE BRILLIANT PANOPLY OF COLORED LIGHT HAD GONE, AND A DIM AMBER GLOW MOVED ACROSS THE TREES, SHADOWING THE FLOOR.

III

ON THE RIGHT OF THE ROAD THE DARKNESS ENVELOPED THE FOREST, MASKING THE OUTLINES OF THE TREES, AND THEN EXTENDED IN A SUDDEN SWEEP ACROSS THE ROADWAY. DR. SANDERS EYES SMARTED WITH PAIN, AND HE BRUSHED AWAY THE CRYSTALS OF ICE — THAT HAD FORMED OVER THE EYEBALLS. AS HIS SIGHT CLEARED HE SAW THAT EVERYWHERE AROUND HIM A HEAVY FROST WAS FORMING, ACCELERATING THE PROCESS OF CRYSTALLIZATION THE SPURS IN THE ROADWAY WERE OVER A FOOT IN HEIGHT, LIKE THE SPINES OF A GIANT PORCUPINE, AND THE LATTICES OF MOSS BETWEEN THE TREES WERE THICKER AND MORE TRANSLUCENT, SO THAT THE TRUNKS SEEMED TO SHRINK INTO A MOTTLED THREAD. THE INTERLOCKING LEAVES FORMED A CONTINUOUS MOSAIC. QUICKLY MAKING HIS WAY AROUND THE HOUSE, AS THE ZONE OF SAFETY MOVED OFF THROUGH THE FOREST, DR. SANDERS CROSSED THE REMAINS OF AN OLD VEGETABLE GARDEN, WHERE WAIST-HIGH PLANTS OF GREEN GLASS ROSE AROUND HIM LIKE EXQUISITE SCULPTURES. WAITING AS THE ZONE HESITATED AND VEERED OFF, HE TRIED TO REMAIN WITHIN THE CENTER OF ITS FOCUS. FOR THE NEXT HOUR HE STUMBLED THROUGH THE FOREST, HIS SENSE OF DIRECTION LOST, DRIVEN FROM LEFT TO RIGHT BY THE OCCLUDING WALLS. HE HAD ENTERED AN ENDLESS SUBTERRANEAN CAVERN, WHERE JEWELED ROCKS LOOMED OUT OF THE SPECTRAL LIKE HUGE MARINE PLANTS. SEVERAL TIMES HE CROSSED THE ROAD. THE AIR IN THE HOUSE WAS COLD AND MOTIONLESS, BUT AS THE STORM SUBSIDED, MOVING AWAY ACROSS THE FOREST, THE PROCESS OF VITRIFICATION SEEMED TO DIMINISH. EVERYTHING IN THE HIGH-CEILINGED ROOM HAD BEEN TRANSFORMED BY THE FROST. SEVERAL PLATE-GLASS WINDOWS APPEARED TO HAVE BEEN FRACTURED AND THEN FUSED TO GET HER ABOVE THE CARPET, AND THE ORNATE PERSIAN PATTERNS SWAM BELLOW THE SURFACE LIKE THE FLOOR OF SOME PERFUMED POOL IN THE ARABIAN NIGHTS.

Crystal World. J.G. Ballard. Farrar Straus Giroux, New York 1988, P. 65/85.
Frammento di testo utilizzato in *Suspended Corridor II*, 2006.

Crystal World. J.G. Ballard. Farrar Straus Giroux, New York 1988, P. 65/85.
Frammento di testo utilizzato in *Suspended Corridor III*, 2006.

Dettaglio di *Suspended Corridor I*, 2006.

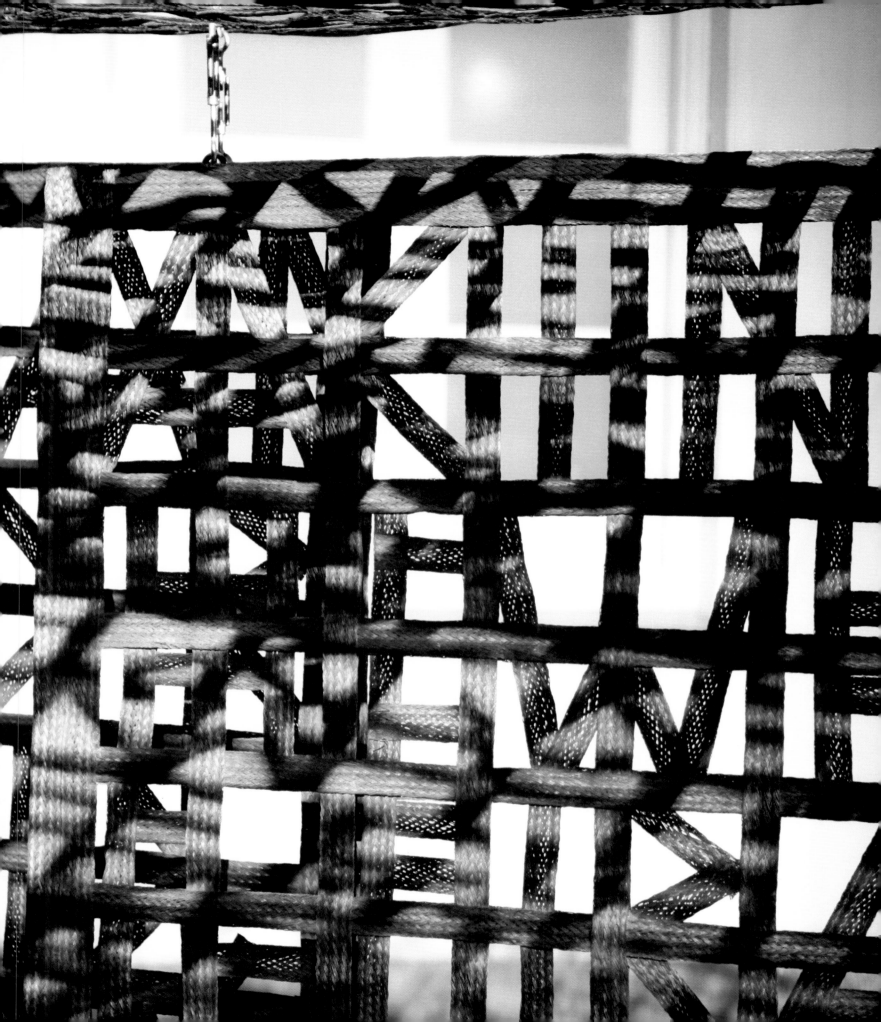

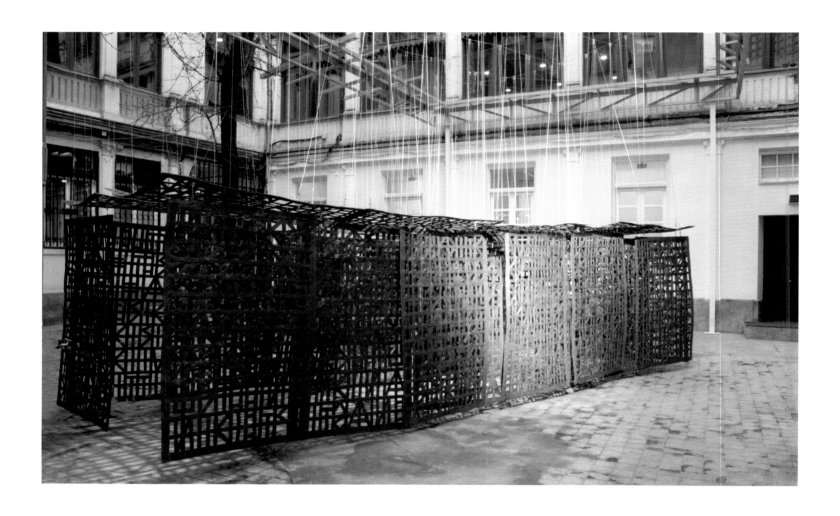

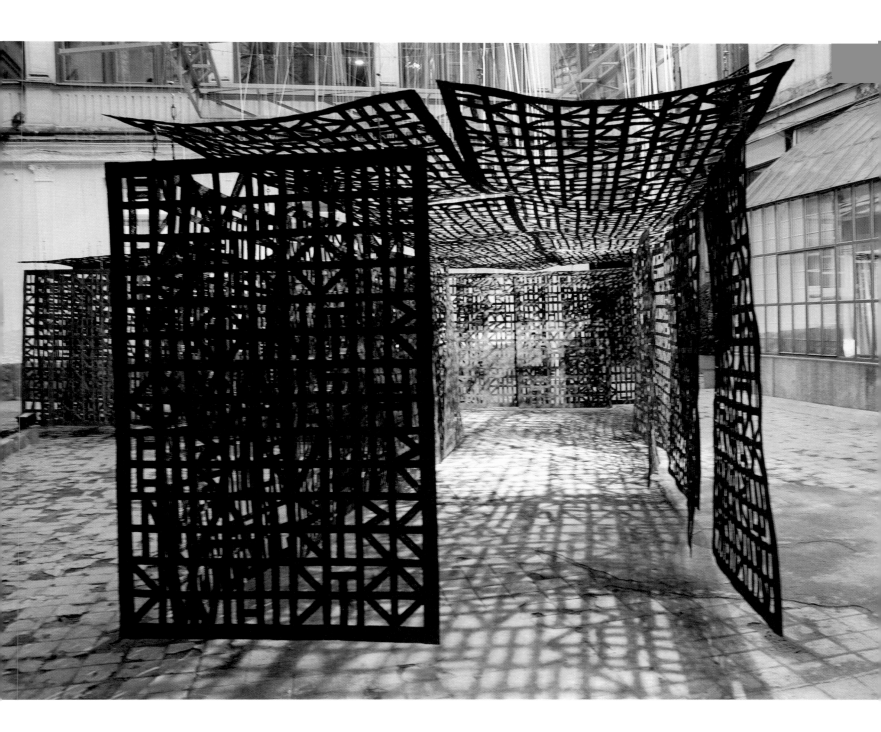

Suspended Corridor I, 2006.
Filo intrecciato e cavi d'acciaio
925 × 795 cm.
Cortesia Elba Benítez, Madrid.

Veduta dell'installazione:
Galería Elba Benítez, Madrid, 2007.

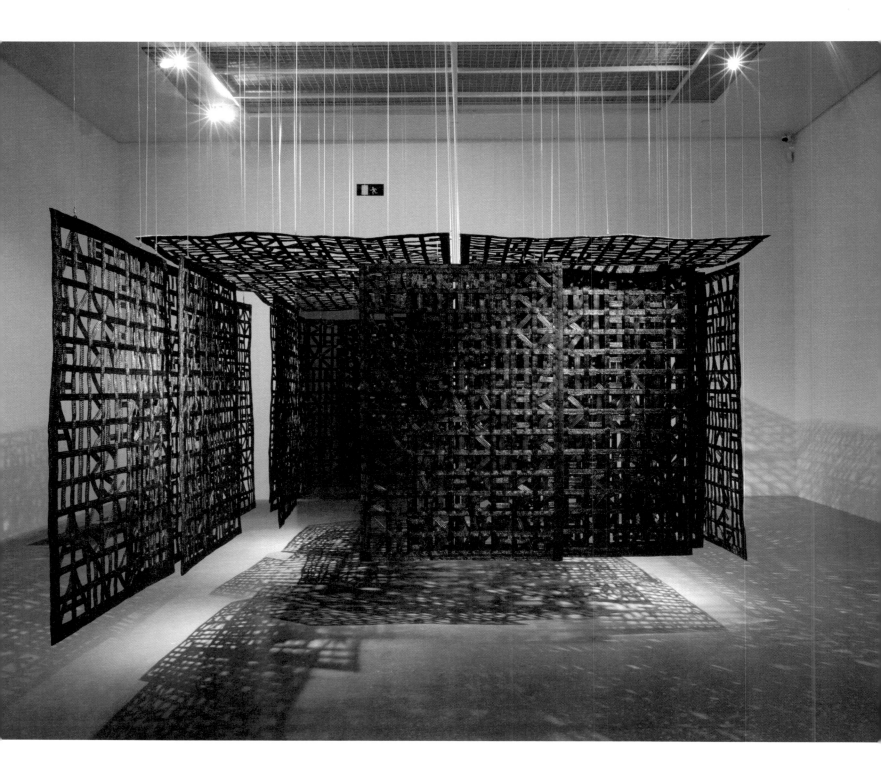

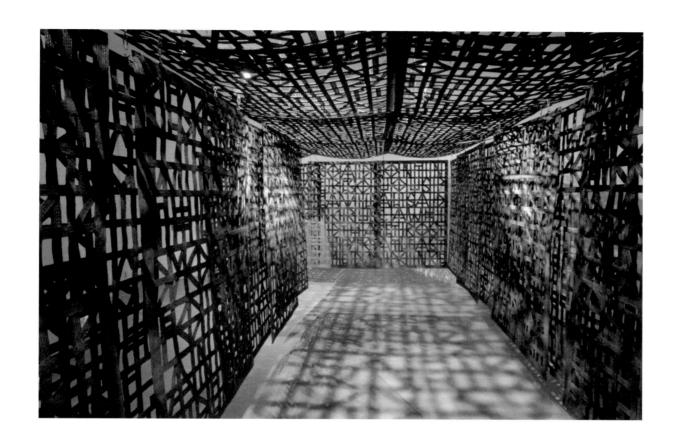

Suspended Pavillion in a Room I
(padiglione sospeso in una stanza I),
2005.
Filo intrecciato e cavi d'acciaio,
235 × 470 × 370 cm.
Tate Modern, Londra.

Suspended Corridor III, 2006.
Filo intrecciato e cavi d'acciaio,
740 × 480 cm.
Cortesia Marian Goodman Gallery,
New York.

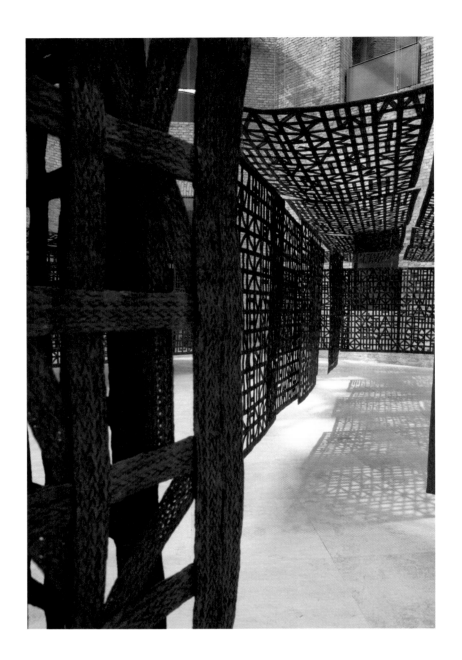

Suspended Corridor I, 2006 (fronte)
e *Suspended Corridor III*, 2006 (retro).

Suspended Corridor I, 2006
(a sinistra) e *Suspended Corridor III*,
2006 (a destra).

Veduta dell'installazione:
Pinacoteca Sao Paulo, 2009.

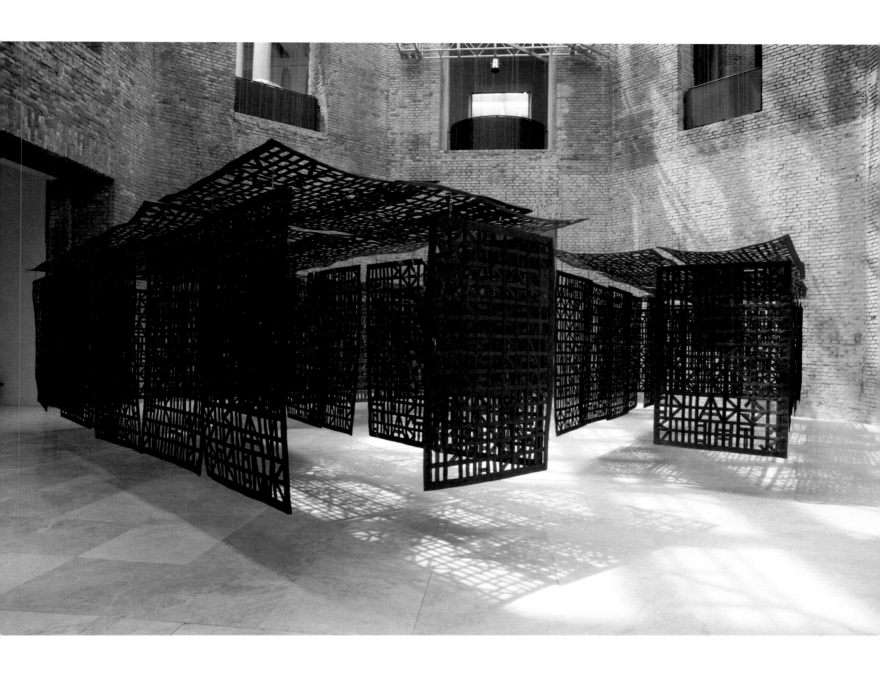

| Gloria Moure | Nella tua opera c'è una relazione con il cinema? |
| Cristina Iglesias | Del cinema mi ha sempre interessato la concatenazione. La capacità di creare immagini. |

Come in Tarkovskij, quando in Stalker appaiono luoghi come quell'edificio in cui pioveva nella stanza o piccola cappella, dentro un'immensa rovina, o la ricostruzione dei sogni in Solaris. O anche la chiesa cattolica all'interno della moschea di Cordova. È un'architettura che contiene storie rappresentate.

I pezzi nascono già carichi di memoria. Non puoi evitarlo.

La maniera di osservare la storia attraverso la carrellata delle opere dell'Hermitage nel film di Sokurov è fantastica.

Cercare di creare uno spazio che rappresenti una scena —e che ciò avvenga non da un'unica bensì da varie angolazioni, e per tutto il tempo e non solo per quello della visione e del tempo della cinepresa— sarebbe scultura.

Troviamo anche percorsi costruiti creando sequenze di scene che si succedono, ma con la possibilità, come accennavo prima, di fermarsi o di tornare indietro. E ripassare per lo stesso punto.

Quando costruisco i Guided Tours, documentari sulla mia propria opera, creo di nuovo i percorsi già presenti in una esposizione e altri che si possono realizzare solo con il montaggio, con la macchina da presa.

Questi film sulle mie costruzioni e finzioni sono uno sguardo sul mondo attraverso di esse. Parlano del paesaggio e della città.

Per me sono un continuum parallelo alla costruzione di sculture o serigrafie, alle elucubrazioni più effimere e dubbie dello studio e delle esposizioni. Il tutto è un montaggio nuovo in cui l'editing si trasforma in un ulteriore atto di costruzione di quel tutto che è il linguaggio.

Il "Guided Tour III" è strutturato in attività simultanee. Le vie di Madrid, una passeggiata nel giardino botanico, l'incontro con il passaggio d'accesso del Museo del Prado. Di colpo le porte si muovono, e gli spazi costruiti dalle varie ante cambiano.

Con l'andare del tempo si comprenderà la dimensione che ha la scultura pubblica, in certo modo indipendente dalla propria funzionalità. Non è necessario entrare nell'edificio per sentire il tempo, il dettaglio, la sorpresa, se si può stare in esso, addirittura attraversarlo.

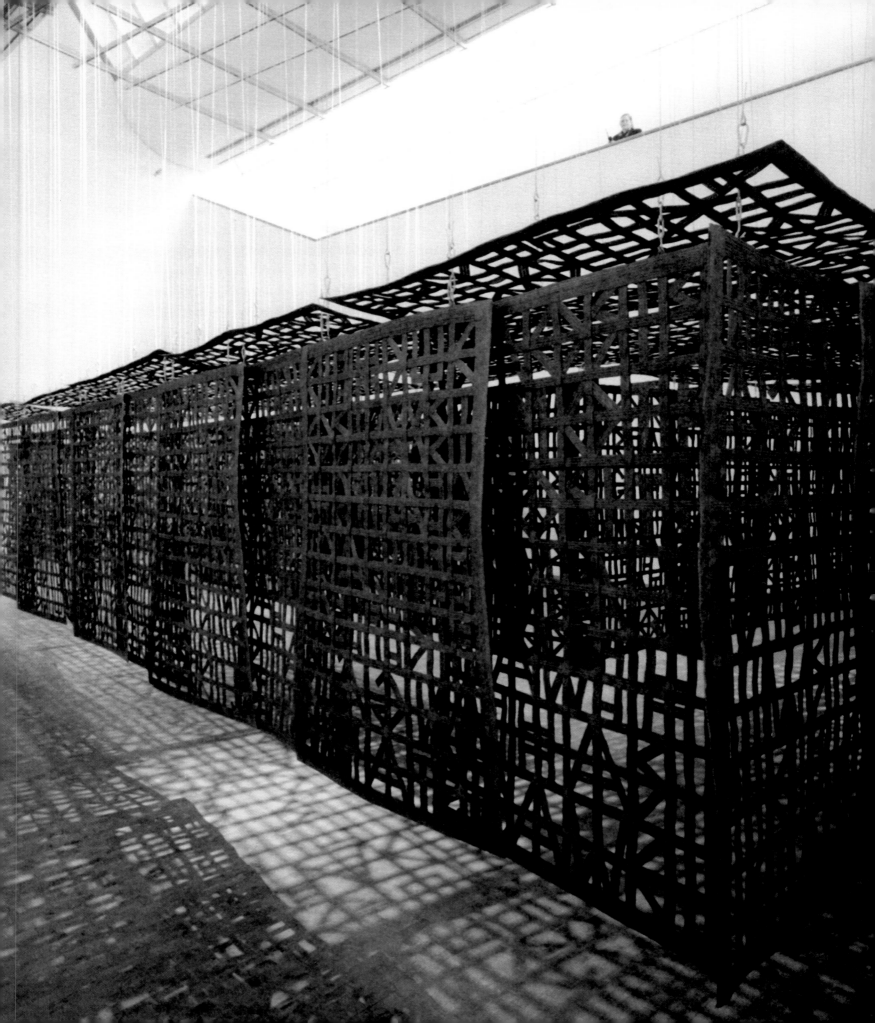

Gloria Moure Si dice che la consapevolezza del nostro io sia legata alla nostra nozione di entità fisica nello spazio e nel tempo, che sarebbe quindi una nozione prettamente scultorea, mentre la visione panoramica e pittorica che ci viene descritta dalla nostra vista, essendo passiva e distanziata, potenzia la riflessione. Tu lavori in entrambi i campi contemporaneamente. Cerchi la totalità sensitiva? La ricrei solamente o ci ironizzi su tendendole equivoci tranelli?

Cristina Iglesias In *Pasaje II* (p. 110) varie stuoie appese al soffitto formano un passaggio. Tracciano un percorso che finisce in un qualche luogo della stanza. La luce illumina il pezzo creando una proiezione di ombre di testi sul pavimento. I testi si sovrappongono a vicenda formando un baldacchino.

La mia intenzione è che sia un viaggio verso un qualche luogo che termina in un muro bianco. Alcune stuoie sono appese a una altezza che ci obbliga a camminare sull'ombra proiettata.

Se guardiamo in alto, la trasparenza attraverso la trama e la simultaneità delle parole assomiglieranno a una visione che nulla ha a che fare con la scultura, come nell'opera del CCIB (pp. 112-113) in cui le ombre del soffitto ti innondano il corpo.

Suspended Corridor III, 2007
(in alto)
Suspended Corridor VIII, 2007
(in basso)
Acquaforte, acquatinta e puntasecca
con carta per stampa digitale:
Kozo-backed Gampi e Magnai
Pescia, 38 cm × 44.3 cm.
Cortesia Marian Goodman Gallery,
New York.

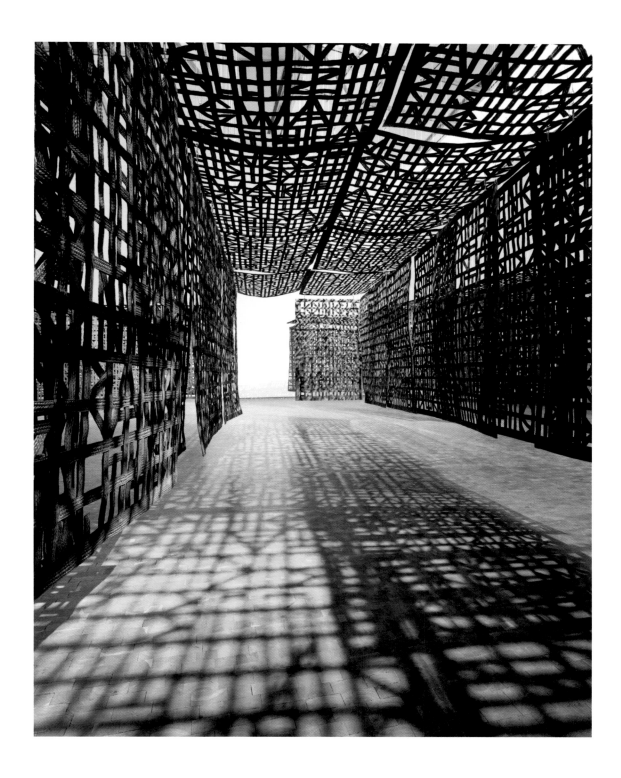

Suspended Corridors I, II, III, 2006.

Veduta dell'installazione:
Ludwig Museum, Colonia, 2006.

Gloria Moure	Le tue prime sculture non sono recinti in cui si può penetrare fisicamente. Però portavano già implicite certe inquietudini che avresti sviluppato più tardi. In esse, la scultura definisce un luogo preciso.
Cristina Iglesias	Nelle prime opere i punti di vista sono più localizzati. Però era già presente anche la preoccupazione di costruire un modo di accedere alla stanza, un muro da percorrere a ridosso del muro reale e che improvvisamente si apre per costruire un luogo dotato di una certa penetrabilità. Sono luoghi piuttosto ambigui. Forse.

In questi pezzi è molto presente il desiderio di vedere oltre o la consapevolezza che ciò che si vede non è tutto.

Ciò succede anche nelle serigrafie. Costruisco immagini che, essendo bidimensionali, propongono allo spettatore spazi che appaiono reali e al contempo evidenziano il proprio carattere fittizio.

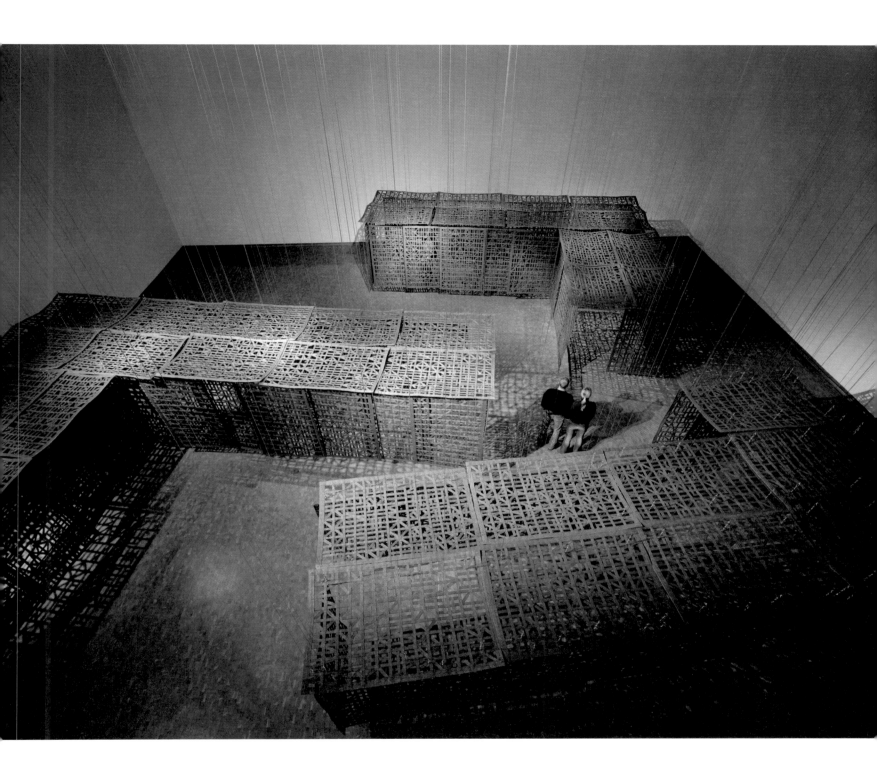

Suspended Corridors I, II, III, 2006.

Veduta dell'installazione:
Ludwig Museum, Colonia, 2006.

50 : 51

Gloria Moure
Cristina Iglesias

Nelle tue opere successive le sculture creano il luogo, il percorso diventa un elemento essenziale.
È una parte del discorso sia nel percorso dentro e attorno ciascun pezzo che in quelli che si possono verificare, come succede qui a Milano, in questo montaggio. È qualcosa che mi interessa moltissimo. È l'idea e l'atto del montaggio che ha a che fare con le strutture del montaggio cinematografico. Ci sono luoghi, costruzioni in cui si attivano e si sensibilizzano percezioni concrete.
Esiste tuttavia la possibilità di una frattura del percorso, della libertà che ha lo spettatore di andare in un'altra direzione e di leggere tutta la storia in modo diverso.
Però, sí, costruisco vari percorsi possibili anche se ce n'è sempre uno che penso sia quello ideale.
Si entra nello spazio e si vede, in fondo a destra, un arco sbieco in ferro e cemento che sostiene un vetro dietro cui si vede un paesaggio rappresentato in un doppio arazzo. Alla sua sinistra, delle pareti di ferro sostengono strutture su cui poggiano strategicamente vetri colorati d'ambra che formano un arco con la parete che delimita l'area. Tornando verso sinistra si passa a un altro pezzo o stanza o immagine serigrafata in cui a loro volta appaiono altri spazi e si torna a respirare in un corridoio sospeso in cui la luce viene proiettata sul pavimento attraverso le lettere che compongono il testo dei pannelli e quindi ci si ferma e si cerca di seguirle con lo sguardo, però, attraverso una F, si vede un altro visitatore che osserva un muro che forma un angolo che a sua volta si apre e, dal fondo, dietro la curva, brilla una luce rossa.

Studi per *Fuga a seis voces* (Dittico VII) (a sinistra) e (Dittico I) (a destra).
Collage, 39,5 × 41,8 cm.
Collezione privata, Madrid.

Gloria Moure In che momento credi che il tuo lavoro abbia cambiato realmente di scala?

Cristina Iglesias Ho sempre lavorato a scala umana. Tutti i pezzi, compresi le prime opere, avevano come limite le mie spalle, la mia testa o la lunghezza delle mie braccia. Il muro era anche il limite che separa il mondo interiore dall'altro mondo, il giardino dalla città. È sufficientemente alto da impedire di vedere l'altro lato. Il vero cambio di scala avviene quando comincio a costruire pezzi per un edificio determinato o in collaborazione con architetti. Prima le cupole della Katonnatie ad Anversa, dopo a Minneapolis, al CCIB di Barcellona o le porte del Prado. Quando Josep Lluís Mateo mi chiede di costruire un pezzo per la lobby del Centro Congressi, mi pongo la questione di come fare un pezzo che occupi 150 m^2, che consenta il passaggio e l'incontro di un mucchio di persone e che al contempo sia autonomo. Per me questo è un punto fondamentale quando collaboro con architetti. Che il pezzo mantenga questa autonomia mentre tiene conto di fattori architettonici o urbanistici.

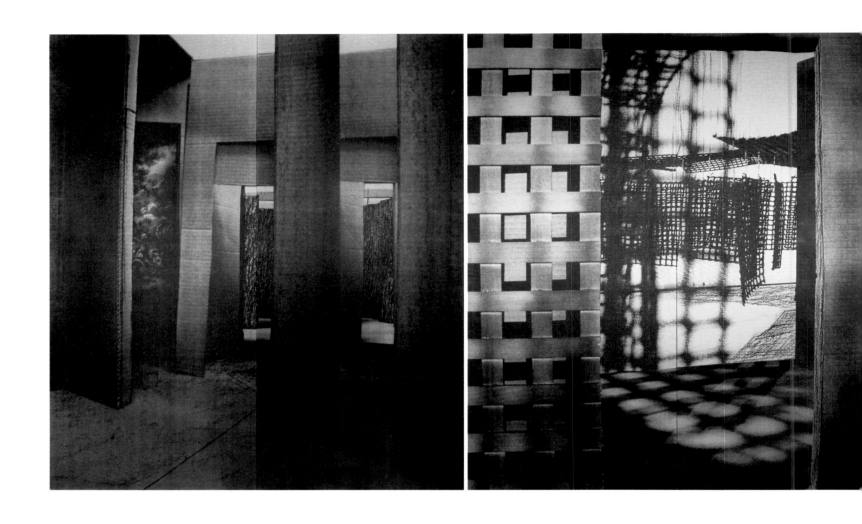

Fuga a seis voces (Dittico I), 2007
(a destra).
Serigrafia su seta, 250 × 220 cm.
Cortesia Marian Goodman Gallery,
New York.

Fuga a seis voces (Dittico II), 2007
(a sinistra).
Serigrafia su seta, 250 × 220 cm.
Cortesia Marian Goodman Gallery,
New York.

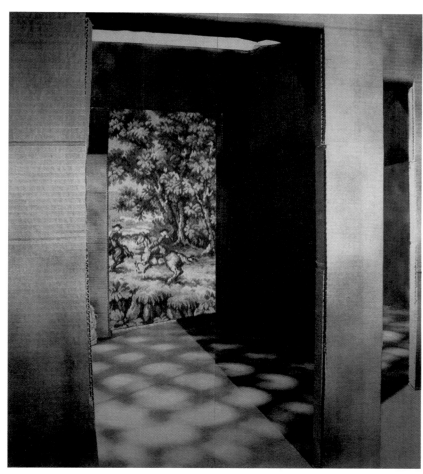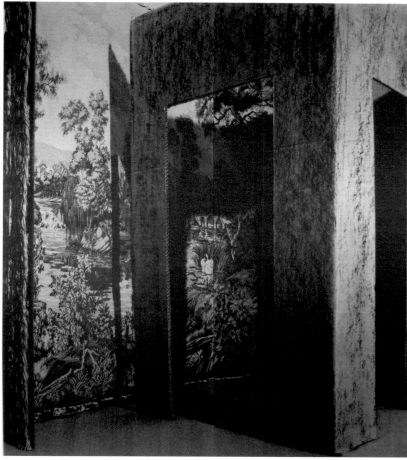

Fuga a seis voces (Dittico III), 2007
(a destra).
Serigrafia su seta, 250 × 220 cm.
Collezione privata, Svizzera.

Fuga a seis voces (Dittico IV), 2007
(a sinistra).
Serigrafia su seta, 250 × 220 cm.
Cortesia Marian Goodman Gallery,
New York.

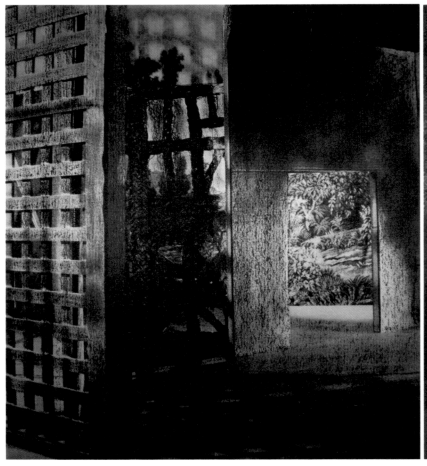 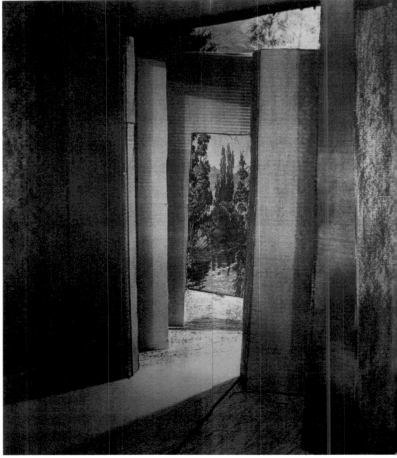

Fuga a seis voces (Dittico V), 2007
(a sinistra).
Serigrafia su seta, 250 × 220 cm.
Cortesia Marian Goodman Gallery,
New York.

Fuga a seis voces (Dittico VI), 2007
(a destra).
Serigrafia su seta, 250 × 220 cm.
Cortesia Marian Goodman Gallery,
New York.

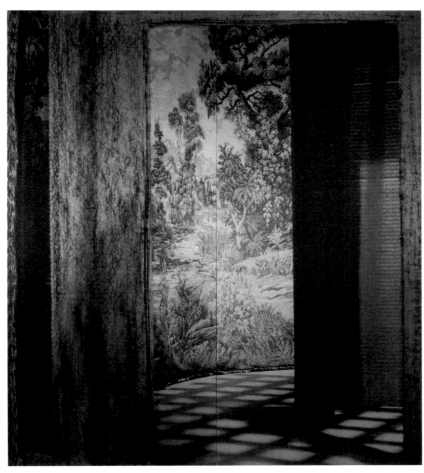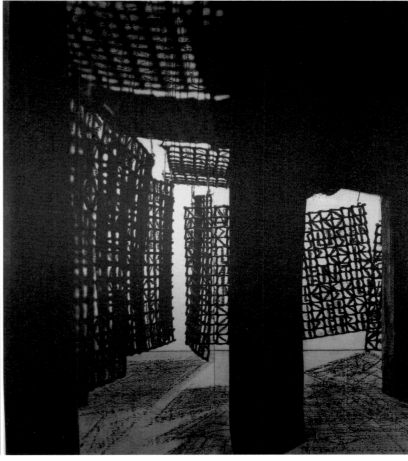

Fuga a seis voces (Dittico VII), 2007
(a sinistra).
Serigrafia su seta, 250 × 220 cm.
Cortesia Marian Goodman Gallery,
New York.

Fuga a seis voces (Dittico VIII), 2007
(a destra).
Serigrafia su seta, 250 × 220 cm.
Cortesia Marian Goodman Gallery,
New York.

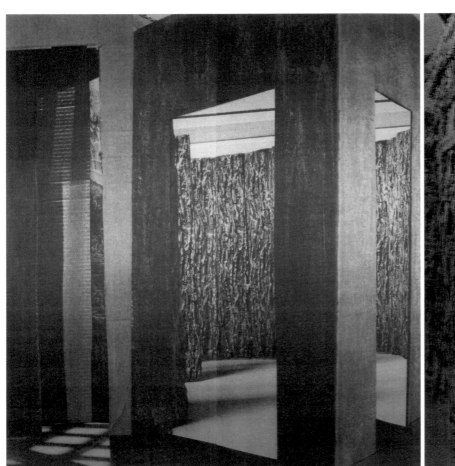
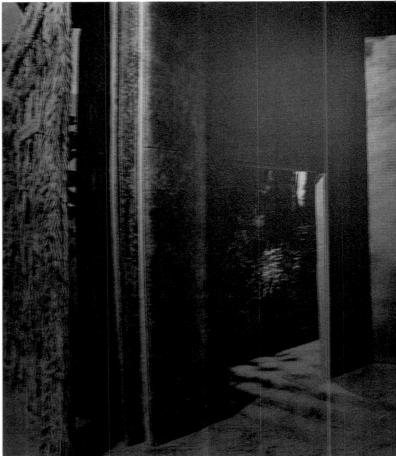

Fuga a seis voces (Dittico IX), 2007
(a sinistra).
Serigrafia su seta, 250 × 220 cm.
Cortesia Marian Goodman Gallery,
New York.

Fuga a seis voces (Dittico X), 2007
(a destra).
Serigrafia su seta, 250 × 220 cm.
Cortesia Marian Goodman Gallery,
New York..

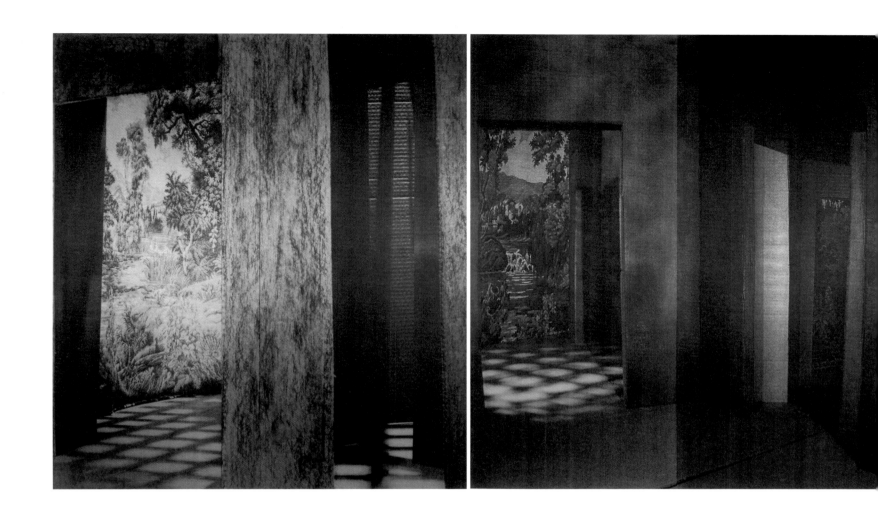

Fuga a seis voces (Dittico XI), 2007
(a sinistra).
Serigrafia su seta, 250 × 220 cm.
Cortesia Marian Goodman Gallery,
New York.

Fuga a seis voces (Dittico XII), 2007
(a destra).
Serigrafia su seta, 250 × 220 cm.
Collezione privata, Madrid.

(Pp. 60-61) Sequenza di
Fuga a seis voces.

Veduta dell'installazione:
Fundación Banco Santander,
Madrid, 2007.

58 : 59

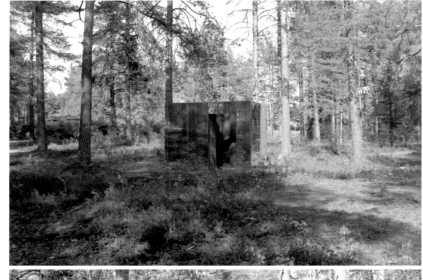

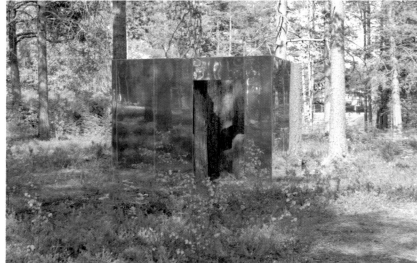

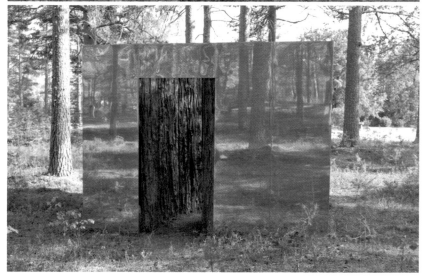

Untitled (senza titolo) (*Vegetation Room VII*, Stanza vegetale VII), 2000–2008.
Resina, polvere di bronzo e acciaio inossidabile, 275 × 300 cm.

Collezione permanente della Umedalen Skulptur, Umea (Svezia) 2008.

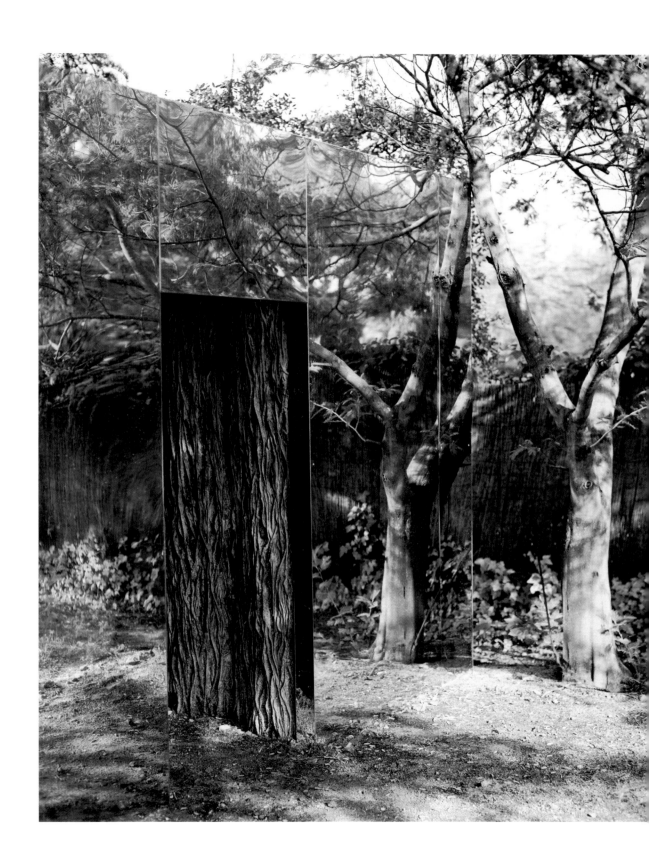

Double Vegetation Room (doppia stanza vegetale), 2006.
Resina di poliestere, polvere di bronzo e acciaio inossidabile
285 × 600 × 240 cm.
Cortesia Marian Goodman Gallery, New York.

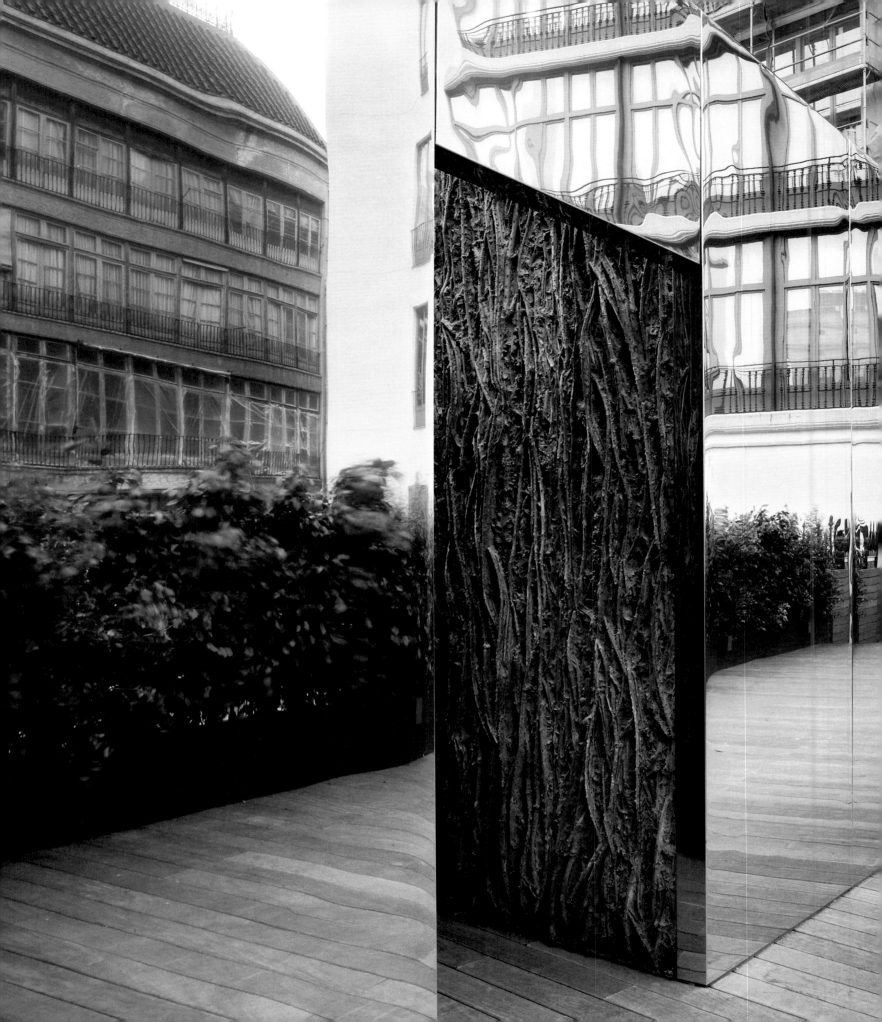

Vegetation Room (Stanza vegetale)
(*Doble Pasaje*, Doppio passaggio)
2008.
Polvere di bronzo, resina di
poliestere, fibra di vetro, acciaio
inossidabile patinato,
470 × 570 × 285 cm.
Collezione permanente della
Fundación Godia, Barcellona.

Gloria Moure — La corporeità e la sua derivazione umana, la misura, assieme alla tattilità sono categorie prettamente scultoree che ami fondere con aspetti pittorici, come i segni decorativi e i riflessi. Generalmente, qual è l'aspetto più importante al momento di configurare i tuoi lavori?

Cristina Iglesias — La misura funge da legame tra l'io e il resto.

Le Corbusier parlava della casa come di un meccanismo per guardare il mondo.

Come ti accennavo prima, la misura funge da legame tra l'io e il resto. Nei miei pezzi la parete funge da limite o frontiera, in cui un lato ha a che fare con il mondo e l'altro con l'interno. La facciata funge da pelle e, nello stesso modo, i materiali finzione da pelle della costruzione. In un mio progetto per la facciata di una casa a Madrid, ho costruito spazi e stanze la cui immagine riusciva a penetrare nella casa attraverso le finestre. Le controfinestre diventarono pannelli su cui proiettare (serigrafare) tali spazi inventati. E questi si completano quando la casa è chiusa. Quando è aperta, l'immagine delle controfinestre si frammenta e la sua lettura diventa più sfumata.

I segni appaiono come codici apparentemente decifrabili e al contempo aleatori.

Studio, 1992.
Fotografia su carta.
Collezione de l'artista, Madrid.

Gloria Moure	Il fatto che tu prenda un motivo (il soffitto per esempio) per ricrearlo in vari modi significa che tali motivi densi di contenuto simbolico sono come strutture obiettive d'espressione, le cui possibilità sfrutti al massimo?
Cristina Iglesias	Mi interessa fare pezzi che siano sensibili allo spazio che occupano e che lavorino in esso e con esso per creare significazione. Per questo ci sono motivi che possono apparire più volte perché cambiano con il cambio del contenitore. Il soffitto sospeso in uno spazio aperto non funziona alla stessa maniera che in una stanza in cui le pareti distano due metri dal pezzo. In questo caso si produce un senso di angoscia che non si verifica quando si vede il pezzo dalla distanza. C'è sempre una strategia di collocamento spaziale che tiene conto di questi fattori.

SECUENCIA

- El agua en calma → ESPEJO (15 minutos)

- El agua en movimiento → DESAPARECE

- El estanque sin agua → FONDO (15 minutos)

- El agua en movimiento → LLENAR EL ESTANQUE
 ↓
 QUIETUD.

Album con appunti e studi per
Deep Fountain (fontana profonda)
ad Anversa, 1997.
21 × 14 cm.
Collezione privata, Madrid.

Waterdam, 1984.
Fotografia su carta.
Collezione de l'artista, Madrid.

Gloria Moure
Cristina Iglesias

Attraverso l'immagine, estrapolata dallo spazio circostante, costruisci pareti che creano un nuovo spazio.
È possibile creare spazi utilizzando elementi dello spazio esistente. Un'apertura, un muro, l'altezza possono non solo produrre un'opera, ma addirittura dotarla di significato.

In alcuni dei miei pezzi il muro reale è parte della scultura. È un fatto che può sembrare sciocco, però è un motivo.

Il collocare un soffitto inclinato che taglia la visuale di una finestra centrale in una stanza, come succede nel Museo di Serralves di Siza, non solo è intenzionale, bensì è parte dell'opera.

Nelle *Habitaciones vegetales* (Stanze vegetali) e nei corridoi, c'è un momento in cui la costruzione della parete rizomatica, che continua a crescere formando paesaggi con isole o una semplice piazzetta, nega il resto dell'abitazione. La parete. Può esserci una stanza vegetale di 5m quadri dentro una di 200 e funziona. Si sta dentro di essa, a volte consapevoli che dietro quel muro vegetale c'è un altro spazio cieco, e questo spazio si trasforma in spazio rappresentato.

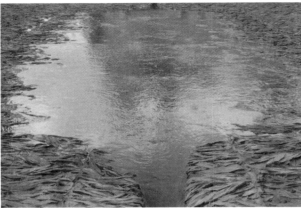

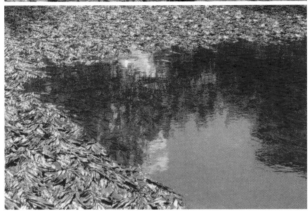

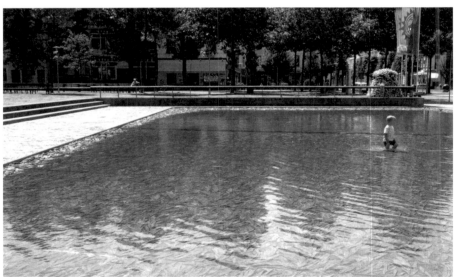

Dettagli di *Deep Fountain*,
1997–2006.
Cemento trattato policromo,
34 × 14 m.
Leopold de WaelPlaats, Anversa.

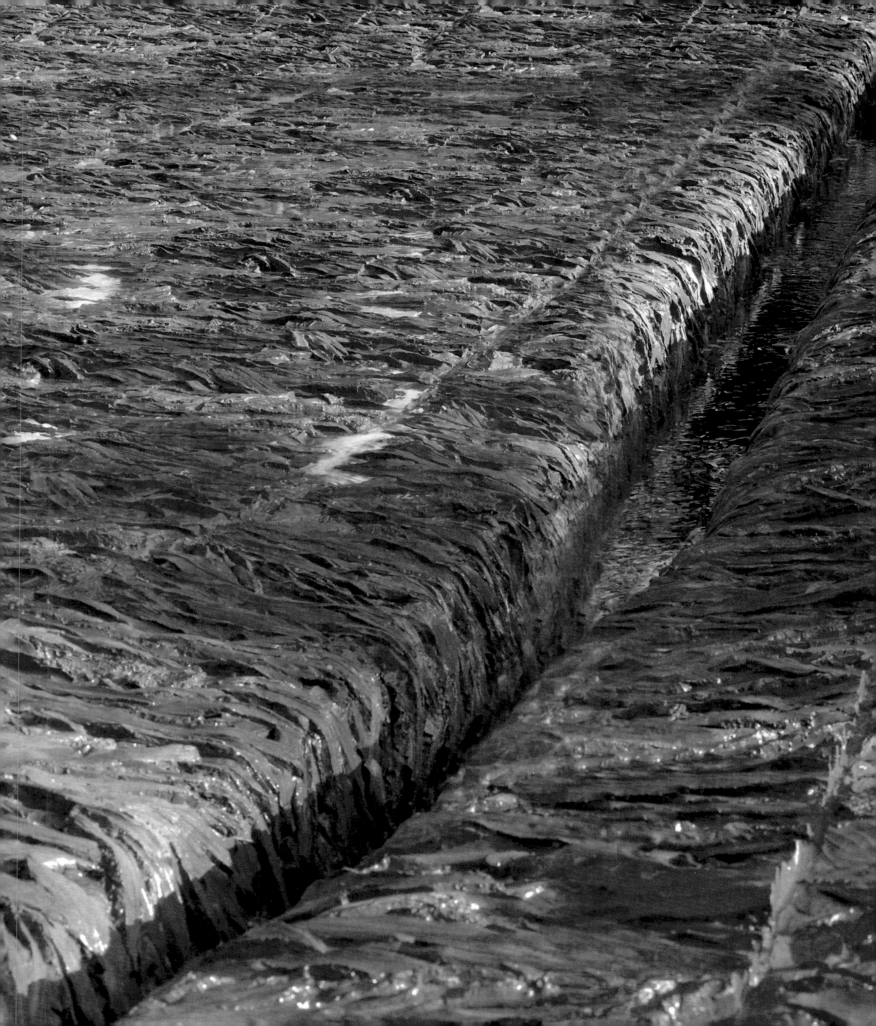

Gloria Moure	Secondo me il riflesso non è una qualità scultorea né architettonica, bensì pittorica, che presuppone l'osservazione frontale o una successione di visioni frontali. Ciò significa che unisci frequentemente i due generi o addirittura che si tratta di una costante configurativa nella tua opera?
Cristina Iglesias	Il riflesso è una qualità che chiamiamo pittorica in quanto ha a che fare con la rappresentazione e la manipolazione illusionista di uno spazio.

L'immagine di un arazzo riflessa nel vetro o nel metallo è un'immagine spettrale e al contempo la continuazione indefinita dell'immagine che vediamo chiaramente. Questa possibilità che offrono le strutture barocche aggiunge senza dubbio la percezione di qualcosa che si avvicina all'onirico e dunque a una lettura più complessa. Nei miei pezzi non ci sono specchi perfetti. Sono superfici riflettenti meno pure, in cui il riflesso è più indefinito.

Gli specchi, che amplificano e moltiplicano il soggetto riflesso, sono meccanismi fondamentali dell'architettura barocca.

Nelle serigrafie in foglia di rame l'immagine dello spettatore si sovrappone all'immagine serigrafata, rendendo più complessa e in un certo senso ambigua la prospettiva della finzione creata.

Mi interessa anche la capienza che la struttura produce nel riflesso.

Come nelle Enantiomorphic Chambers di Smithson, in cui si crea uno spazio in cui il beholder scompare. Non ci si riflette nello specchio, la struttura del pezzo non lo consente. Il riflesso del paesaggio e la figura dell'arazzo permangono, costruendo un campo più grande, senza che vi si possa penetrare.

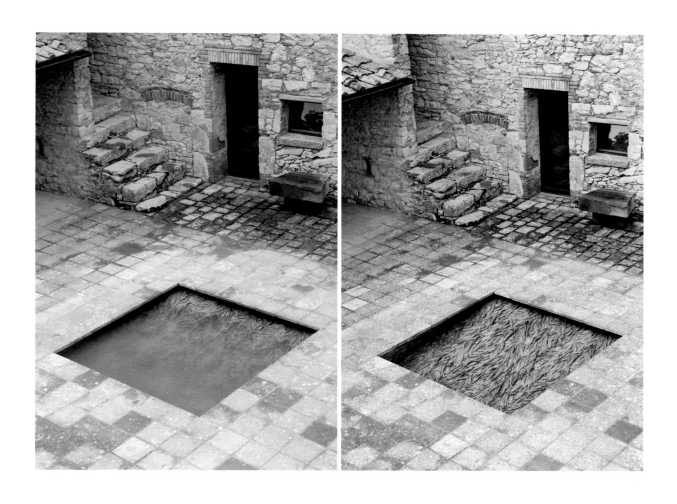

Towards the Ground (verso terra),
2008.
Resina e polvere di bronzo, acqua
idraulica e meccanismo elettrico,
243 × 243 cm.
Castello di Ama, Siena.

72 : 73

Gloria Moure	La linea tracciata è la base della costruzione, che ruolo ha il disegno nella tua opera?
Cristina Iglesias	Il processo include disegni schematici, plastici semplici che sono solo i fili di un'idea, plastici più elaborati che finiscono col diventare quasi un pezzo in sé, e fotografie.

Le fotografie dei processi costruiscono idee che per me sono la base e la spina dorsale del disegno. Per contro, il disegno come linea che costruisce nell'aria una forma vuota, leggera, di ferro, è un'altra cosa. È ciò che accade con i pezzi di alabastro. Il disegno, che dopo si riempie di pietra traslucida, da una certa distanza rimane comunque disegno e al contempo crea un luogo ambiguo. Osservando da una certa distanza, è possibile seguire la successione di linee che disegnano un luogo nello spazio; da vicino, sei in esso.

Anche i pannelli di sisal dei passaggi, quelli di ferro dei corridoi sospesi sono disegni. È una trama, un reticolo su cui le lettere che formano il testo sono disegnate costruendo pareti traslucide.

Poi è la volta di costruire con essi, con i pannelli, un luogo in cui la lettura del testo disegnato è una possibilità di sequenziare lo sguardo.

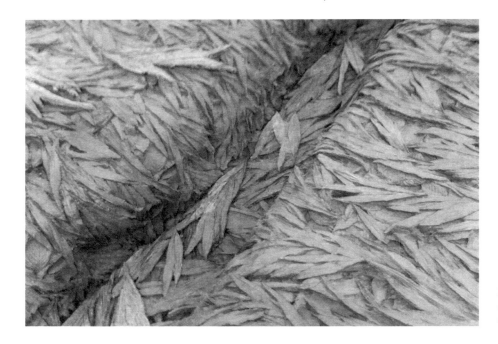

Modello per *Towards the Bottom* (verso il fondo), 2009. Collezione de l'artista, Madrid.

| Gloria Moure | Pare che i plastici abbiano un ruolo importante nel tuo lavoro. |
| Cristina Iglesias | Fin dall'inizio faccio plastici che mi aiutano a pensare gli spazi. |

Da sempre le mie sculture sono costruite con la chiara intenzione di consentire a chiunque di avvicinarvisi e percorrerle sia con lo sguardo che fisicamente. Anche l'impossibilità d'accesso, a volte, forma parte di questa percezione premeditata.

Costruisco in maniera assolutamente effimera queste aree o strutture che mi servono per pensare o studiare gli effetti che possono produrre nella percezione di tale spazio.

Con i plastici mi sento come se andassi dalla scatola alla stanza e di ritorno alla scatola.

Però sono le fotografie che faccio dei plastici, non i plastici stessi, a costituire il colpo d'occhio che cerco di controllare.

Studio, 2006.
Disegno su carta.
Matita e conté, 22,5 × 16 cm.
Collezione de l'artista.

Gloria Moure	Mi pare che usi in maniera molto limitata le bozze disegnate —protoscultoree—, servendoti invece, per prefigurare le tue opere, di idee riferenziali basate su istantanee formali che scopri o trovi attorno a te. Penso che questo uso della fotografia sia diverso da quello di Brancusi o di Rosso, che la utilizzavano per istruire sul modo in cui dovevano venir percepite le loro opere. Tu, estranea a questa funzione, trasformi le tue istantanee in opere in sé.
Cristina Iglesias	Quando immagino un pezzo, sono solita tracciare bozzetti più o meno schematici delle prime idee. Normalmente lavoro per un luogo specifico e fin dall'inizio esistono presupposti che annoto e disegno. Però è vero che tali bozzetti hanno un carattere di appunto.

Ci sono anche fotografie che faccio a mo' di semplice annotazione di qualcosa che desta la mia attenzione e che mi può servire per circoscrivere l'idea.

Però quando dico che uso la fotografia come disegno, voglio dire che in realtà penso attraverso queste fotografie, che le immagini che costruisco a partire dai plastici hanno la funzione di pensare gli spazi, le strutture, la luce.

In definitiva servono per concepire il pezzo.

Costruisco i plastici per fotografarli da diverse angolature e a volte con elementi collocati precariamente, perché devono durare solo il tempo necessario a permettermi di scattare la foto.

Questo è il mio laboratorio del pensiero. Costruisco uno scenario in cui tutto può trasformarsi e in cui gli spazi possano avvicendarsi.

Le fotografie di Rosso o di Brancusi nascono chiaramente dall'intenzione di insegnarci come vedere la loro scultura. È una cosa che mi interessa molto, ma il mio lavoro si orienta in un'altra direzione.

Nel mio lavoro le fotografie sono più vincolate al montaggio, alla costruzione di sequenze e al collage. In altre parole, nemmeno lo scenario che costruisco corrisponde del tutto a ciò che vediamo nelle immagini. Queste, a volte, sono composte da più di un'istantanea.

Le serigrafie esistono per cancellare la traccia delle fotografie e trasformarle in qualcos'altro. Nelle serigrafie la scala è fondamentale. La scala umana è necessaria affinché le costruzioni agiscano su questo aspetto della percezione dell'illusione.

Per esempio, nel pezzo che ho realizzato per una lobby a Minneapolis c'è una sequenza di spazi finzione che si succedono per 60 metri. Ci sono momenti in cui mostro in maniera assolutamente intenzionale l'elemento collage. Ovviamente si potrebbe mimetizzare con il computer ogni singola giuntura tra le varie riprese, ma mi interessa il gioco tra la percezione di un illusionismo estremo che ci fa credere a questo spazio e il momento in cui il pezzo stesso ci rivela l'inganno.

| Gloria Moure | Come spieghi l'uso che fai del soffitto quando lo impieghi isolatamente? |
| Cristina Iglesias | Un soffitto sospeso in uno spazio qualsiasi delimita o crea una stanza. Questa è stata la mia prima idea al costruire questo pezzo. |

Lo spettatore, una volta sotto il soffitto, guarda verso l'alto e si ritrova in un altro mondo. Potrebbe essere il fondo del mare e si sta guardando verso l'alto, dopodiché si è proni. E il soffitto è inclinato.

Questi modi di guardare, di percepire il pezzo sono intenzionali e perciò hanno bisogno della presenza dell'osservatore e dei suoi movimenti.

La disposizione spaziale è una parte inerente al concepimento del pezzo. Un muro è parallelo alla parete che lo sostiene e lo guida e in alcuni casi è l'altro lato dell'abitacolo.

I pezzi d'alabastro nascono dal desiderio di costruire un luogo di riparo e un setaccio di luce. Immagino una persona collocata sotto di esso, rasente il muro e con lo sguardo rivolto verso l'alto. Il dettaglio della superficie venata dell'alabastro, il tempo che trascorre osservando come la luce lo trapassa, la prossimità all'angolo sono elementi che la collocazione del pezzo rende possibili.

Quando penso a queste strutture o architetture percettive, penso e calcolo come sarà l'approccio della gente. Qui è molto importante come cambia la percezione del pezzo dalla distanza. Si tratta di una mia preoccupazione estrema e che rappresenta una costante in vari pezzi. La distanza del guardare.

Visto dalla distanza, il soffitto sospeso in mezzo a uno spazio cambia lettura nel momento in cui ci si trova sotto di esso e si può captare il dettaglio.

Per esempio, mi interessa il momento in cui si accetta il fatto dell'invisibilità o addirittura dell'insignificanza del pezzo dalla distanza, data la spettacolarità di alcuni edifici.

Lo spettatore si avvicina concentrandosi ancora sull'edificio, sullo spazio che lo ospita, finché si ritrova sotto il soffitto. In questo momento l'edificio scompare e si ha la sensazione di essere entrati in un altro spazio.

Il guardare da vicino può far sì che ciò che si guarda scompaia e che si acceda con la fantasia a un altro luogo. Blanchot diceva che l'immagine esiste dopo l'oggetto. Prima vediamo, dopo immaginiamo.

Gloria Moure La formalizzazione delle tue opere, come pure la loro materializzazione, hanno un grande spessore semantico non narrativo. Però usi il linguaggio direttamente nelle scatole e gelosie. Come si deve interpretare questo fatto? È forse una metafora del fatto che il linguaggio condiziona l'architettura o la scultura in quanto la componente culturale condiziona tutta la formalizzazione, come succede per il paesaggio urbano?

Cristina Iglesias Mi interessa questa imposizione fortuita che, come dici, condiziona il paesaggio urbano. Utilizzarlo come dei segni che si potrebbero decifrare come in un geroglifico. Codici che richiedono tempo e attenzione per essere decifrati.

Non c'è mai un'intenzione decorativa nell'utilizzazione di questi segni, bensì una manipolazione di questi meccanismi di costruzione e di ornamentazione per costruire un luogo di rappresentazione. In un certo senso è un'utilizzazione perversa dell'idea di decorazione.

Nelle gelosie, utilizzare frammenti di À rebours de Huysmans in alcune e di Impressions d´Afrique di Roussel in altre, corrisponde al desiderio di sottolineare questa idea di «invenzione».

Invenzione di una stanza mai esistita dentro un'altra che siamo in grado di descrivere.

La descrizione di un giardino immaginario con pennellate di realtà vissuta e della più pura delle fantasie.

Nelle celosías la ricostruzione del testo è parte dell'opera e al contempo rappresenta un qualcosa di impossibile.

La frammentazione del testo obbliga a un tempo esteso, dilatato, difficile da seguire o sopportare.

È ciò che succederebbe se ci rinchiudessero in una stanza con le pareti piene di geroglifici. La mia intenzione non è rinchiudere, bensì avvolgere.

C'è tutta un'idea di mapping che sorge dentro questi pezzi che richiede una strategia di movimento. Come quando ci si perde.

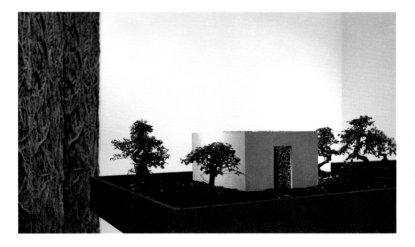

Modello per *Vegetation Room in a Garden II* (stanza vegetale in un giardino II), 2006.
Resina di poliestere e polvere di bronzo, 15 × 100 × 100 (giardino) e 21 × 42 × 37 cm (stanza).
Collezione de l'artista, Madrid.

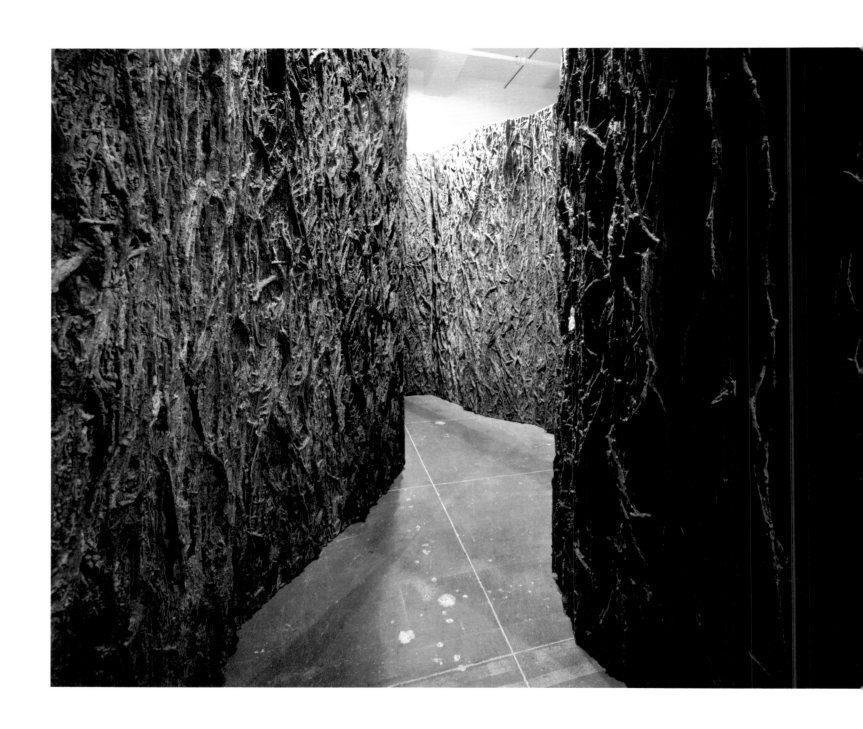

Untitled (*Pasillo Vegetal III*, corridoio
vegetale III), 2005.
Fibra di vetro, resina di poliestere
e polvere di bronzo,
280 × 50 × 15 cm.
Cortesia Marian Goodman Gallery,
New York

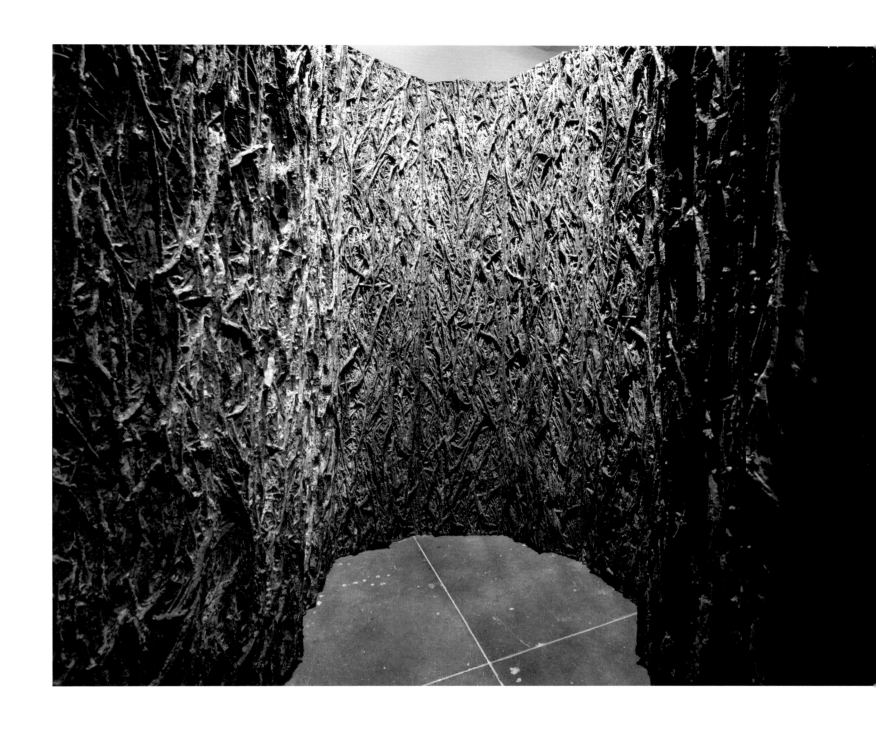

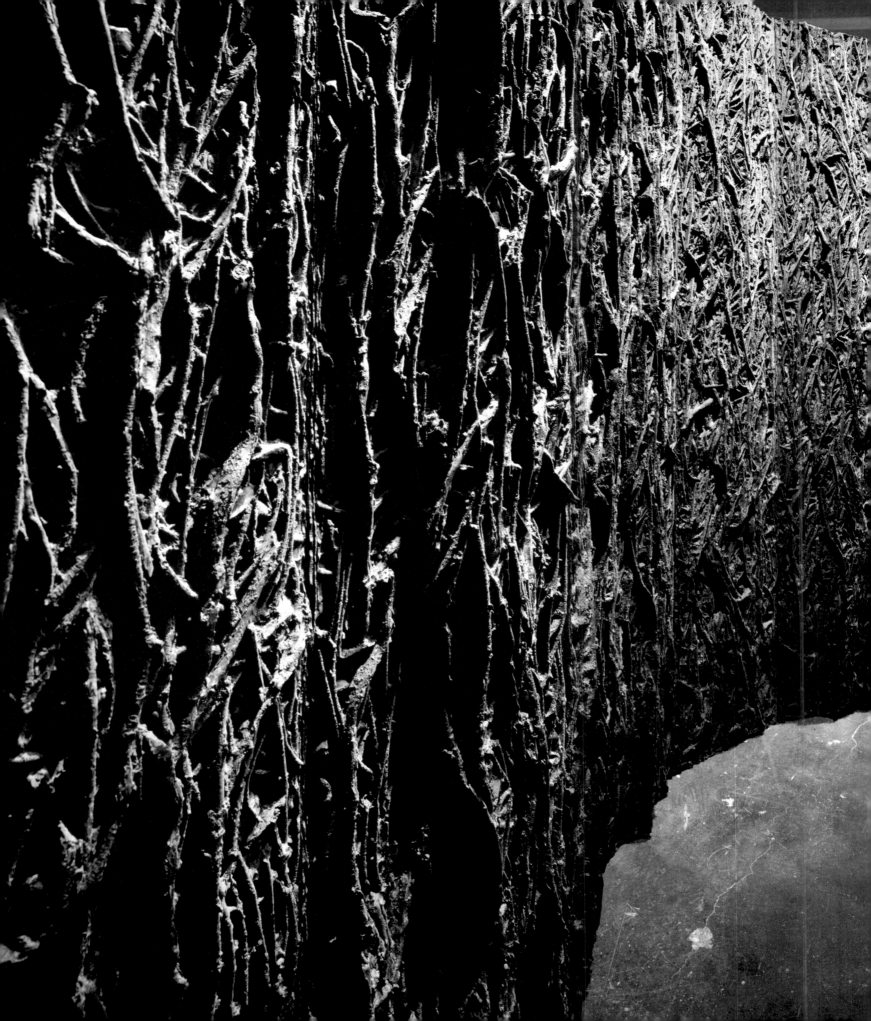

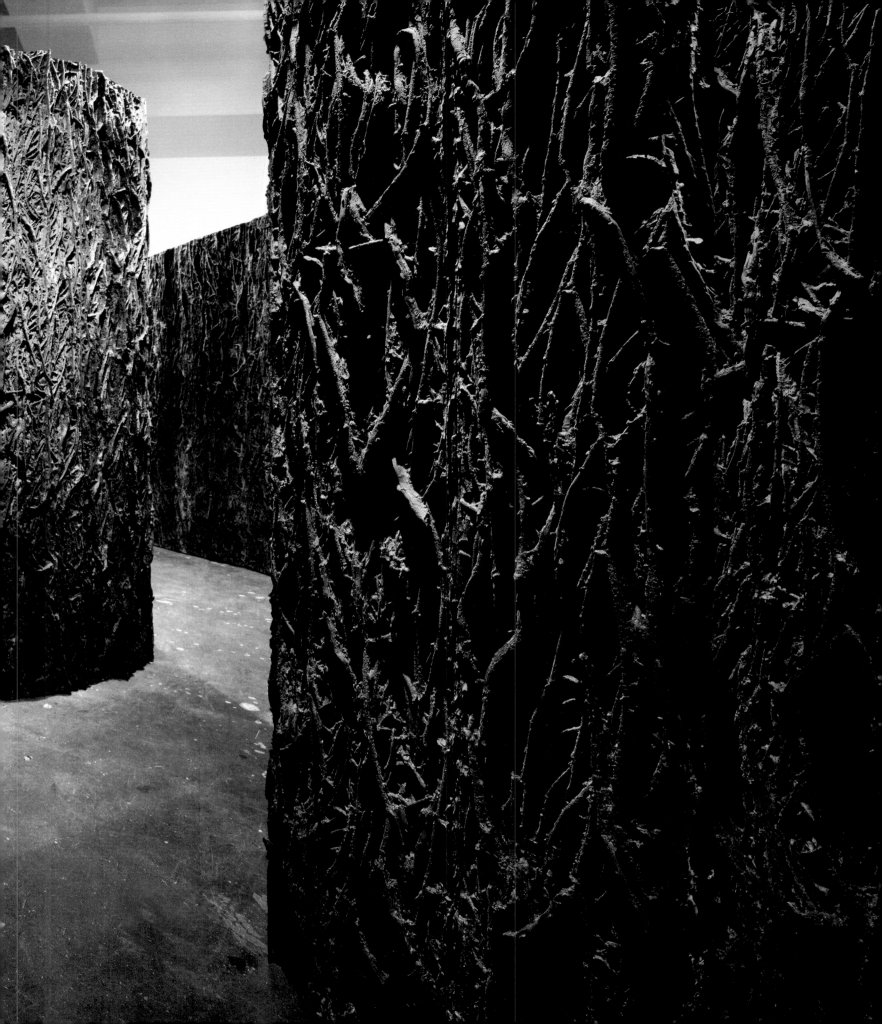

Gloria Moure Sfrutti il caso e l'accidente o addirittura li induci?

Cristina Iglesias I pezzi si avvicendano spesso come frasi di uno stesso testo. Il testo è complesso e si sviluppa su diversi registri.

I segni appaiono come codici apparentemente decifrabili e al contempo aleatori.

Un testo tagliato dall'architrave in una scatola/casa o un codice a barre a sinistra di una porta tagliata nel cartone sono i tipi di caso o accidente che induco o manipolo costantemente.

I segni e certi dettagli fuori scala rivelano allo spettatore la finzione e la precarietà di questa presenza (la costruzione).

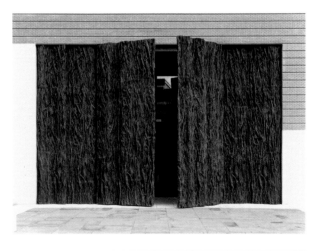

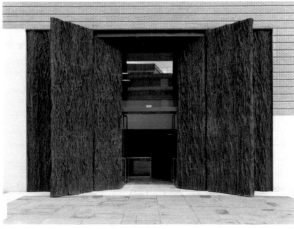

Ingresso della nuova ala del Museo
del Prado, 2006-2007 (pp. 84-91).
Bronzo e meccanismo idraulico,
600 × 840 × 350 cm.
Museo del Prado, Madrid.

Gloria Moure	L'uso di un determinato materiale, oltre al fatto percettivo della tattilità, implica generalmente anche un contenuto linguistico o culturale. Sappiamo che la tecnica dei materiali può essere rivoluzionaria nel senso che la sua importanza risiede non tanto nell'acquisizione di un'abilità artigianale, ma piuttosto nello svelare o scoprire territori di espressione. Potresti parlarmi di tutto ciò, nonché espormi nel dettaglio le tue preferenze?
Cristina Iglesias	Ci sono materiali da me utilizzati la cui ragione d'essere, come ho precedentemente spiegato per gli alabastri, ubbidisce a una intrinseca necessità funzionale. La capacità del materiale traslucido di essere veicolo di luce e schermo.

Un vetro colorato ha la funzione di tingere la luce e per questo lo utilizzo.

Nel pezzo delle cupole che ho realizzato ad Anversa con Paul Robbrecht, queste sono un veicolo affinché la luce entri nell'edificio. Le cupole sono un setaccio di luce verso l'interno di giorno e una lanterna verso l'esterno di notte. L'uso dell'alabastro e del vetro blu rende ciò possibile.

Ma non mi interessa la verità dei materiali come succede per artisti di altre generazioni.

Utilizzo molti materiali che mentono.

Le prime stanze vegetali sono di fusione di alluminio, però tutte le altre sono fatte di resine speciali ricoperte di bronzo, ferro o rame. Le loro patine vengono poi trattate come se si trattasse di bronzo massiccio.

Sono materiali moderni che sostituiscono quelli dei progetti molto grandi, che sono pesanti e cari.

Parlano inoltre dell'apparenza, che è la maniera di parlare della pelle delle cose. Un muro di cemento in un'architettura attuale non è un muro massiccio. Io costruisco a strati.

Le *Celosías* sono fatte di legno. È un modo di costruire molto elaborato, come un tessuto.

Cominciamo con una trama molto essenziale, un reticolo, e quindi intessiamo le lettere costituite da frammenti e disegniamo figure geometriche che vanno man mano complicando il pannello.

Dopodiché le impregniamo di resine speciali per quindi immergerle o cospargerle di bronzo, ferro o rame, a seconda del tono o del luccichio che si vuole ottenere.

In questo modo costruiamo queste pareti/gelosie che appaiono tali ma al contempo costituiscono il testo, che a sua volta descrive il luogo.

I materiali dei plastici sono ovviamente effimeri e le maniere di intervenire sono dovute alla volontà di parlarne. Di parlare del materiale manipolato, dell'apparenza dei materiali. Materiali finzione.

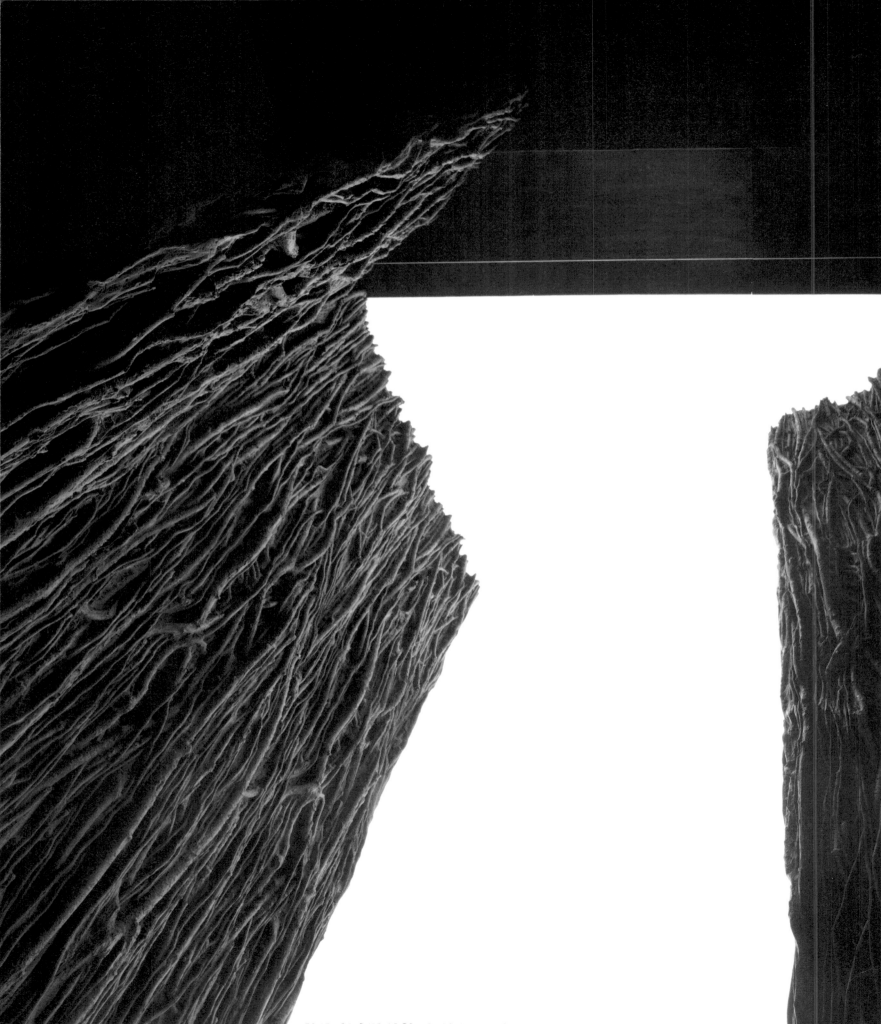

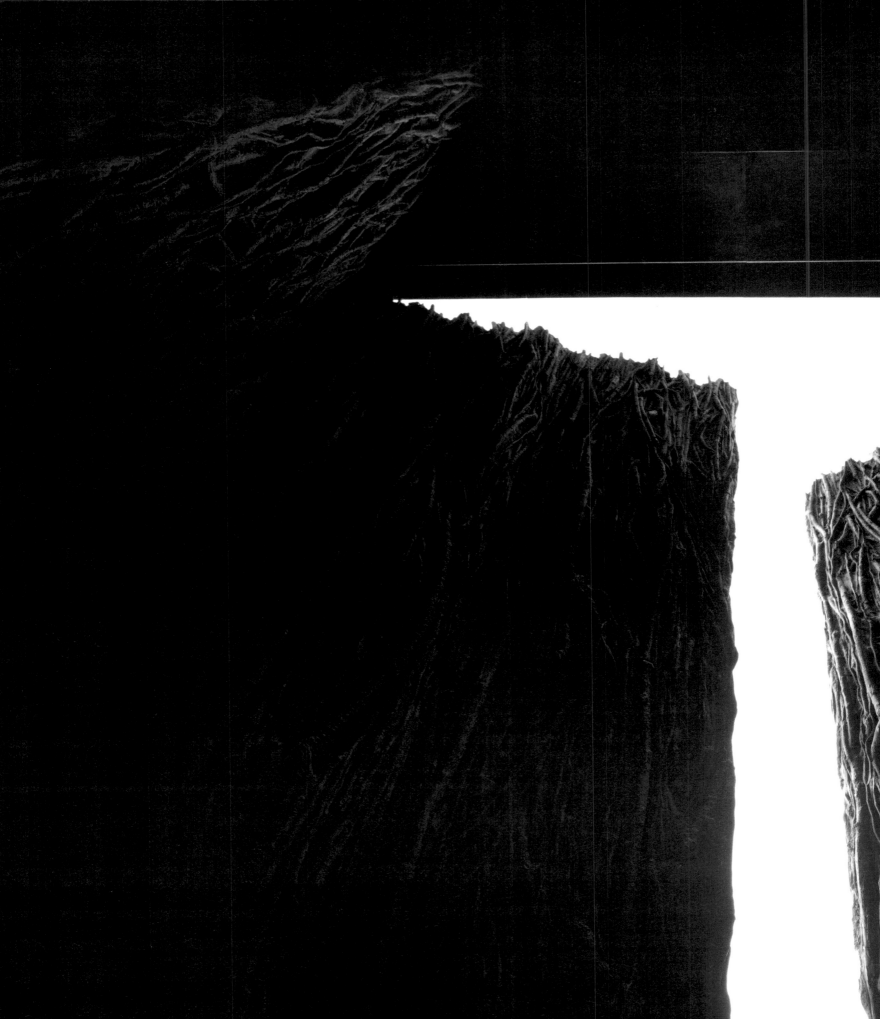

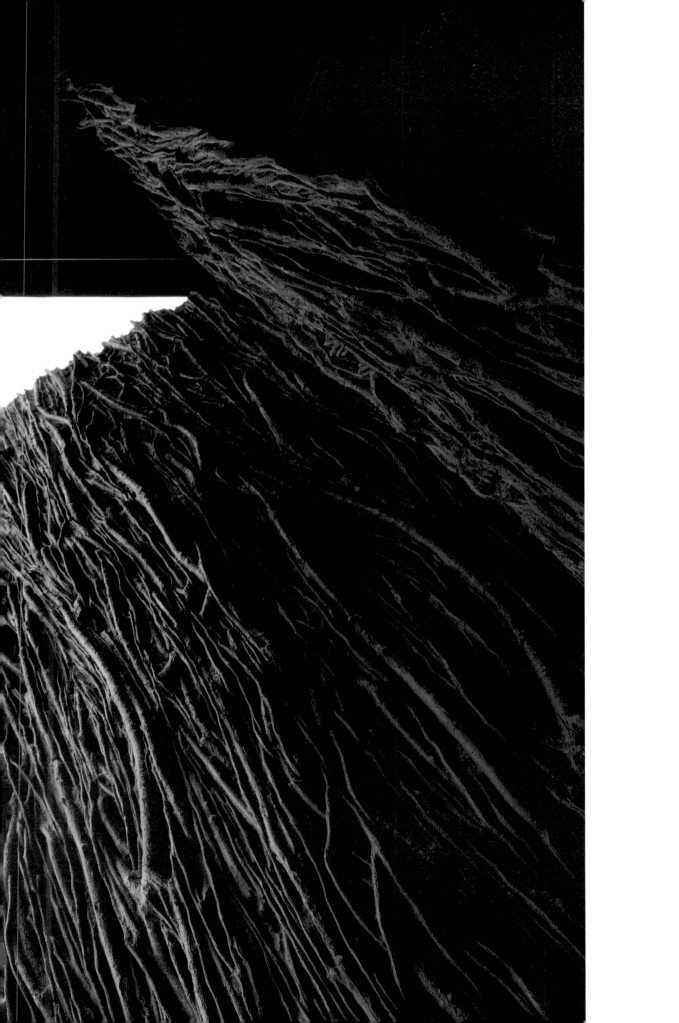

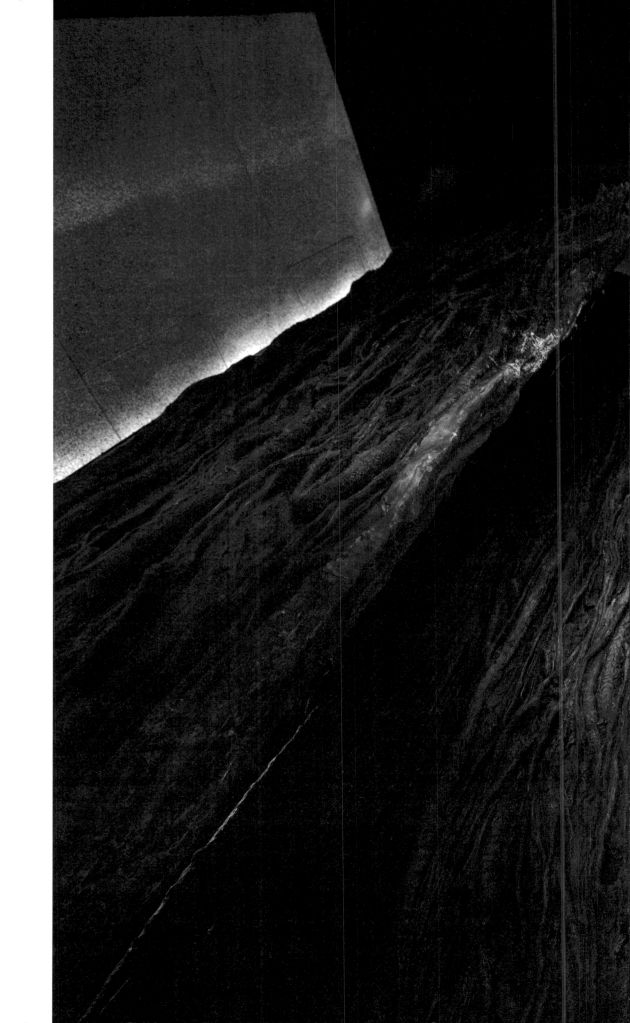

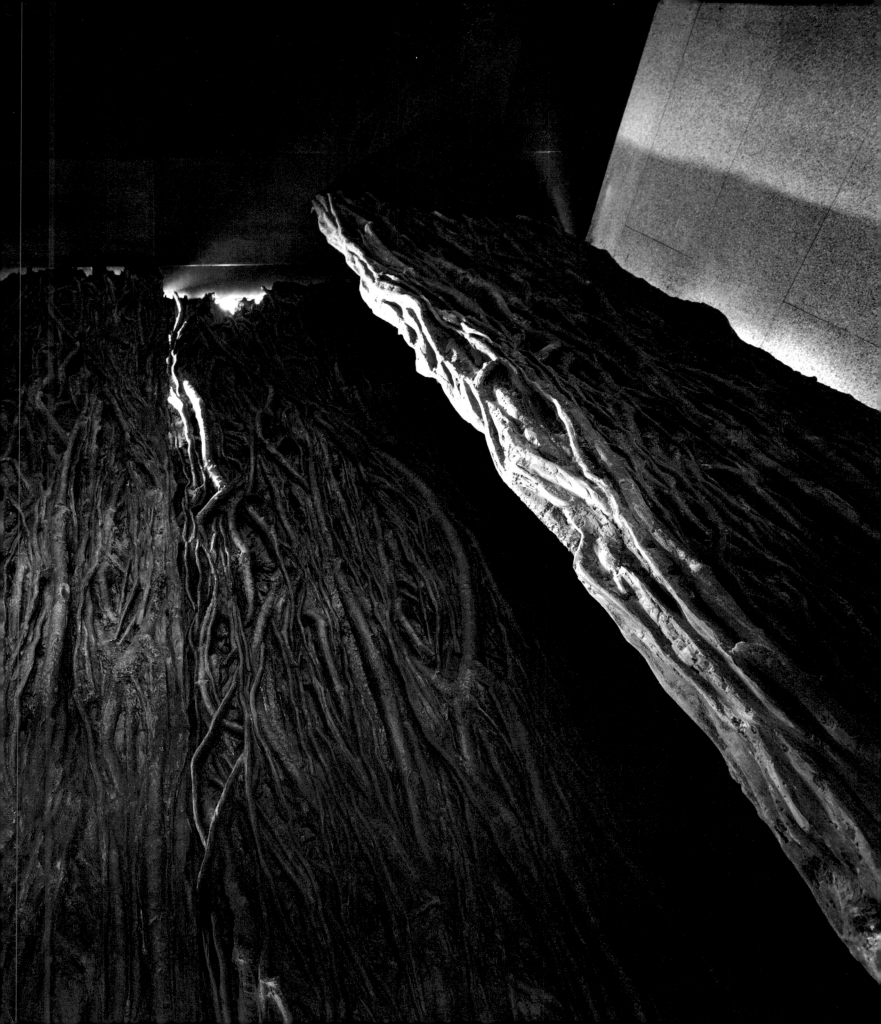

Gloria Moure Data la marcata caratteristica architettonica e spaziale della tua opera e la sua apparente funzione di attivazione della percezione nell'interagire con l'auditorio, pensi che ci sia una qualche connessione con il palcoscenico teatrale?

Cristina Iglesias C'è una parte del lavoro di cui si può dire che si articola come i backdrops.

Un bassorilievo vegetale è uno schermo impenetrabile. L'illusione di profondità che rinchiude questa superficie aggiunge un dilemma: che cosa c'è dietro?

Per questo è importante che gli estremi finiscano in un qualche luogo dello spazio che occupano. Da parete a parete.

È una facciata. È importante non poter vedere la parte posteriore.

Lo sappiamo però al contempo continua a intrigarci. Quanto spazio c'è lì dietro? La stanza è forse molto più grande del luogo in cui siamo rinchiusi?

Questi effetti spaziali sono provocati da meccanismi teatrali.

Il pezzo di Minneapolis è una sequenza di spazi inventati, serigrafati su lastre di rame che formano due curve. Lo spettatore non riesce a vedere il pezzo nella sua totalità da nessun punto e per tanto si vede obbligato a percorrerlo per capirlo.

Questa sequenza di colpi d'occhio, questa successione di spazi concatenati ha a che fare con le caratteristiche delle architetture sceniche.

Mi ha sempre affascinato il Teatro Olimpico del Palladio a Vicenza, con i suoi molteplici punti di vista che si coniugano in un luogo dalla visuale impossibile.

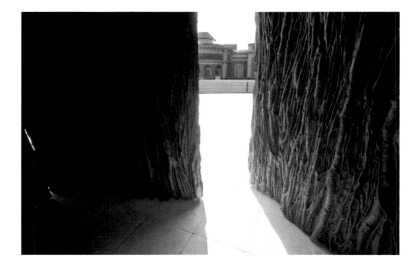

Ingresso della nuova ala del Museo del Prado, 2006–2007.
Bronzo e meccanismo idraulico,
600 × 840 × 350 cm.
Museo del Prado, Madrid.

Gloria Moure La questione delle superfici verticali che delimitano ambiti spaziali pare essere essenziale nella tua opera. Ti interessa questa caratteristica "di frontiera"?

Cristina Iglesias Una parete è un piano che delimita e struttura. Però al contempo contiene un senso metaforico. Un labirinto ha bisogno delle pareti affinché lo spazio tra di esse esista. Tali spazi interstiziali, tali intervalli, sono luoghi significativi nei miei pezzi.

In molti casi la scultura si eleva e si presenta come un artificio, una facciata illusionista.

Questa verticalità ha a che fare con la colonna, con il principio di costruzione di un habitat. Nelle mie prime opere tale luogo possibile era inaccessibile, in alcuni casi era quasi solo l'immagine di un luogo. È così che, in alcune sculture, la costruzione forma un punto di vista per guardare verso un altro luogo che appare serigrafato su una lastra di rame o di acciaio inossidabile. La costruzione rinchiude un'immagine.

Questa immagine, a volte, è rappresentata da un dettaglio dell'interno di un altro pezzo.

La parete di cemento è un muro. Se ci si affaccia sull'altro lato, si può vedere il riflesso dell'impressione di alcune foglie che ci avvicina all'idea di giardino, di esterno chiuso.

Invece ci sono pezzi, come quello realizzato nell'agenzia di viaggi di Rotterdam, in cui lo spettatore può addirittura sentirsi smarrito.

Untiltled (*Room of laurel*, stanza di alloro), 1993–1994.
Ferro, cemento e alluminio,
$250 \times 300 \times 100$ e
$250 \times 400 \times 120$ cm (rilievo).
Moskenes, isole Lofoten (Norvegia).

Gloria Moure	Concentriamoci sulle opere in fusione che ricreano superfici vegetali: che ruolo ha il fattore naturale in tutto ciò?
Cristina Iglesias	Il naturale rinchiude in sé quell'idea di Eden il cui unico motivo di essere è che rimanga un'idea. La radura del bosco è un luogo di respiro o di attesa ansimante di ciò che potrebbe avvenire. Gli alberi che ci circondano sono uno schermo scuro che ci palesa solo la propria superficie.

Le stanze vegetali sono fatte di superfici con motivi di una natura inventata. Tali superfici possiedono un illusionismo prospettico che propizia la sensazione di sentirsi circondato. Nessuno dei motivi che utilizzo esiste in tale forma nella natura. Sono pura finzione. Li costruisco fondendo elementi che esistono in natura, ma in una combinazione impossibile. Oppure fondendoli con elementi ed impressioni ad essa estranei.

Voglio che lo spettatore ci creda per un momento per poi rendersi conto che si tratta di una composizione fittizia.

La ripetizione del motivo fa parte di questo gioco. Credo che sia una successione infinita di grovigli che mi circonda e, esaminandola da vicino, mi rendo conto che è un unico motivo verticale che si ripete continuamente fino a formare questo spazio.

La topografia interna di queste stanze si articola a seconda del tipo di percorso che voglio che lo spettatore segua. Alcune sono un passaggio tra due spazi e altre sbarrano il passo al fondo della stanza creando così una situazione ambigua. Non sappiamo se la stanza si estenda fino al punto in cui finisce questa vegetazione o se tutto l'abitacolo ne sia pieno.

Gloria Moure Si potrebbe interpretare l'insieme della tua opera come un processo di trasformazione continua perfettamente concatenata? E se così fosse, potrebbe essere interpretata come una mimesi della natura?

Cristina Iglesias Un motivo porta a quello seguente, in una metamorfosi. A volte trasformo addirittura fisicamente un motivo in un altro. Mi interessa la mimesi per quanto concerne i giochi di percezione e anche per come il dettaglio si trasforma in soggetto.

Nel pezzo che sto facendo sul fondo del Mar di Cortés, nella Bassa California, voglio che si producano speculazioni di questo tipo, visto che le pareti del labirinto che costruisco formeranno una barriera corallina, cercando la maniera di favorire o forzare certe caratteristiche.

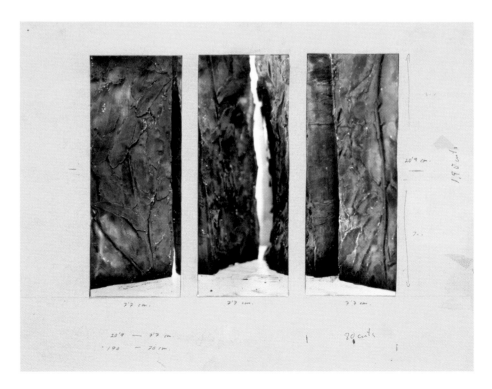

Study for Triptych II (studio per Trittico II), 1993.
Collage su carta, 36 × 44 cm.
Collezione de l'artista, Madrid.

Gloria Moure	Ho la sensazione che nel tuo approccio creativo sia più importante il tutto che le singole parti, ma purtuttavia sottolinei i dettagli, li ingrandisci e li moltiplichi. In questo processo, qual è l'origine e quale la fine?
Cristina Iglesias	Un pezzo deve funzionare nel suo insieme. Prima si parlava di come possano esserci addirittura presupposti costruiti per individuare un pezzo dalla distanza, come il pezzo richiami la nostra attenzione e come ci indichi il cammino per avvicinarci ad esso.

Tuttavia il dettaglio è la porta verso lo spazio che non si vede. L'assenza è presenza grazie alla consapevolezza di ciò che vediamo.

L'astrazione del motivo a distanza sarebbe una maniera di osservare lo spazio rappresentato. Dalla distanza, una parete appare come una massa informe con segni che si possono indovinare, con riferimenti alla natura o a strutture ornamentali complesse. Quando ci si avvicina al dettaglio, come nella mimesi, è lo stagliarsi del contorno tra la figura e lo sfondo che fa sì che si riconoscano i motivi e si riesca ad interpretarli. È il pezzo a provocare quello sguardo miope che deve immaginare un campo che è distante dal dettaglio. D'altro canto, il desiderio di chi guarda può riuscire a immaginare dettagli che non esistono.

Collage murale di studi su carta, 1993-1997.
Materiali vari, 2,5 × 1,80 m.
Collezione de l'artista, Madrid.

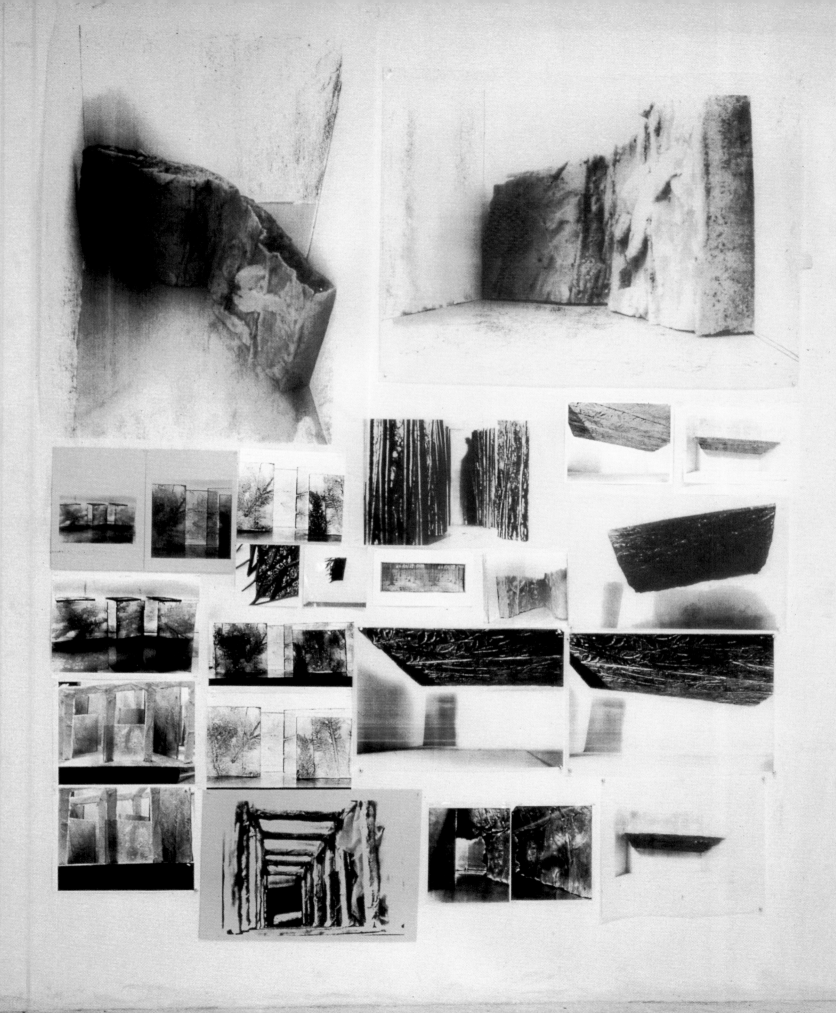

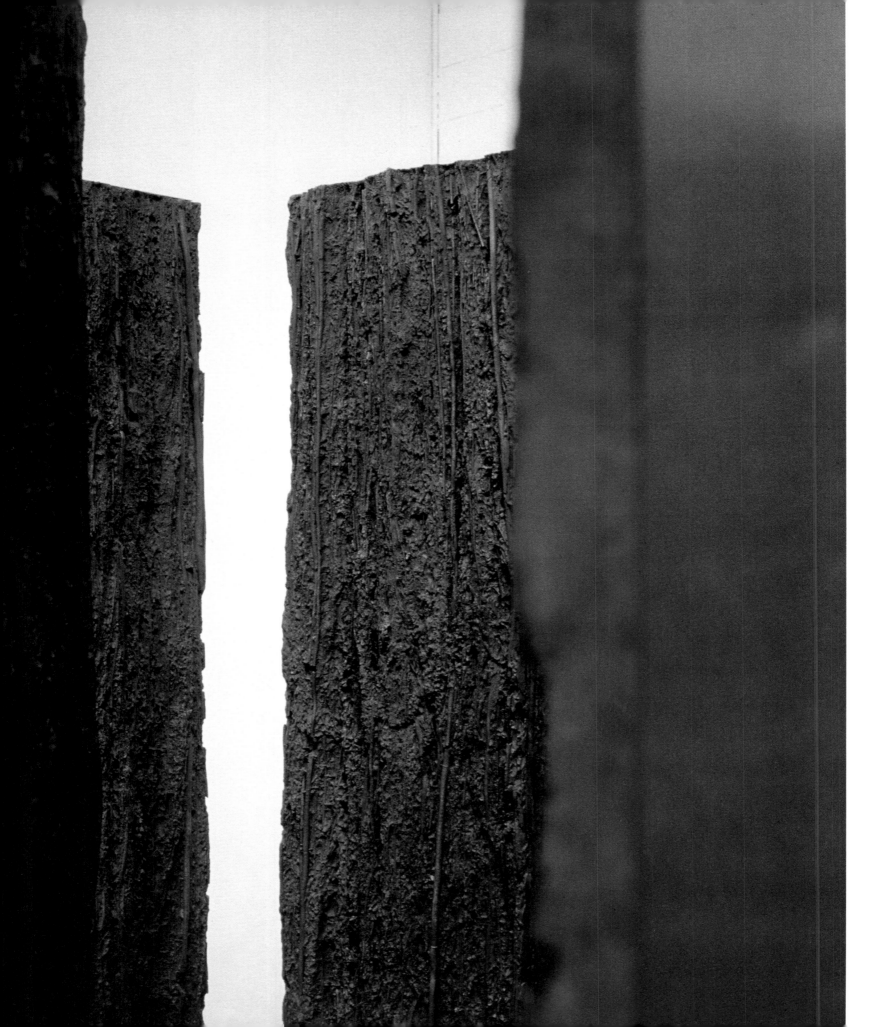

The Sense of Space

Gloria Moure in conversation with Cristina Iglesias

This interview is a revised and expanded version of the previous published in Iwona Blazwick, *Cristina Iglesias*, Ediciones Polígrafa, Barcelona, 2003.

Language as material, the material as language and poetry as a critical inducer of that two-dimensional interlinking form one of the basic structures of expression that Cristina Iglesias applies to her creative concerns. This is, however, a changing structure, ambiguous in its definition. It is a ferment of extreme objectification that is activated from the most absolute individuality, where concepts merge with sensations, and in which the appropriation of the environment predominates.

The attitude that underlies this approach is very close to a kind of expansive naturalism that sets out to extend the natural, more in the way of acknowledging than of ordering. Her work has a markedly experimental character that comes from a deeply humanistic attitude, which seeks to extract the authentic from a world it recognizes, verifiable only within the framework of subjective relativity.

The Cristina Iglesias exhibition at the Fondazione Arnaldo Pomodoro has involved a very large measure of creative generosity, a sincere commitment and intense reflection. The itinerary pursued in interaction with the architecture is an oscillation between corporeality and perceptual questioning that is far from entailing an evolutionary linear logic; rather, this fluctuation takes place continuously throughout the course of the artist's career. She likes to operate on a basic idea of an interstitial nature with incalculable poetic possibilities. This is the journey with no return into concealment, on the edge of the opening, where the concern is synonymous with the effort and the urge to identify and where the circular poetic memory replaces the conventional habits of understanding. She has configured rooms, mazes, receptacles through which water flows, suspended corridors, wall sculptures with a great compositional exigency for their planar and thus pictorial appreciation. In them, the high degree of resolution of the objectual contour is in counterpoint to the expansive dissemination in space. At the same time, the scale and the absence of the dimensional centre emphasize both the 'tempo' of the perceptual experience and the clash of symbolic energy of the materials and the forms.

Any building, dwelling, corridor, roof, piece of furniture or material texture, in addition to performing its function, provokes a register of emotions in also being enclosures, paths, demarcations, icons, and tactile zones that invite individual or collective aesthetic experimentation. Cristina Iglesias' creative approach is habitually concentrated on all of these configurative elements as a technical–ideological instrument. The experimental communication of the works is controlled, because Iglesias is far more interested in the freedom of the spectator's perception than the free will of his or her actions, so they are led to follow a path that induces them to experience but not to intervene. Thus the perceiver of this transit through the suspended corridors is enveloped in a

Dettaglio di *Untitled* (*Room of stainless steel*), 1996 (a sinistra).

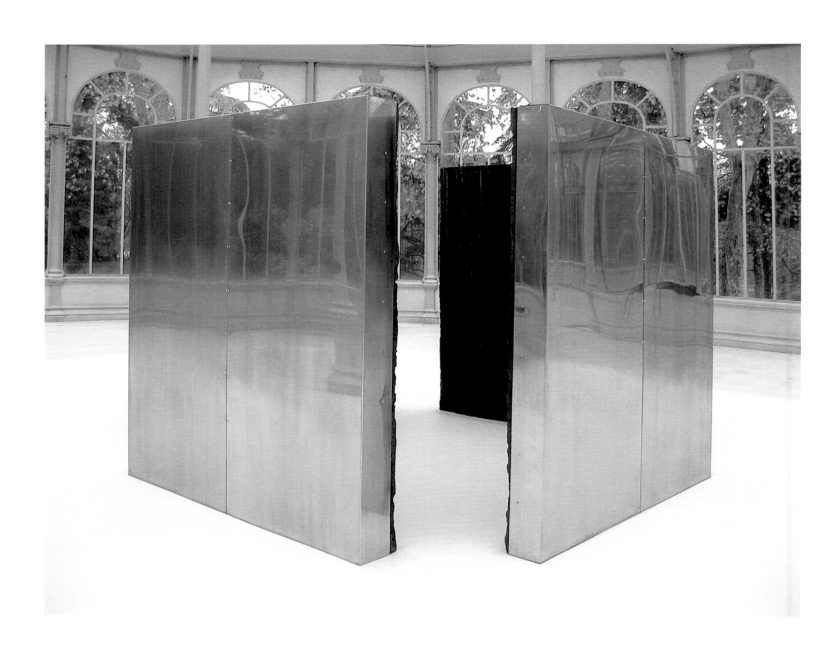

Untitled (*Room of stainless steel,
stanza di acciaio inossidabile*), 1996.
Ferro, resina e acciaio inossidabile,
250 × 315 × 315 cm.
Museo Nacional Centro de Arte
Reina Sofía, Madrid.

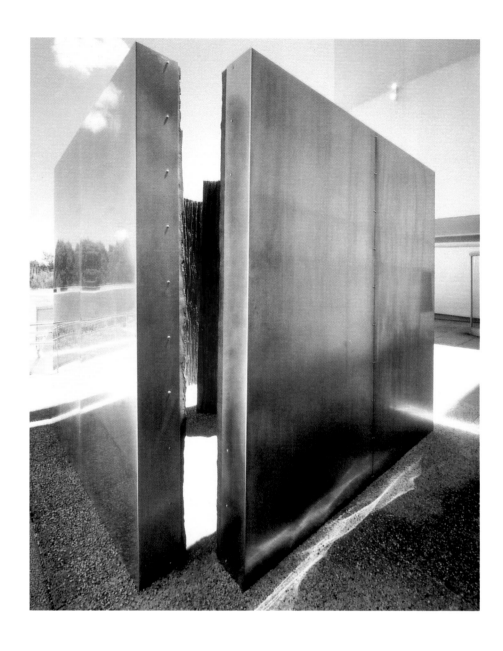

Untitled (*Room of stainless steel*), 1996.
Ferro, resina e acciaio inossidabile,
250 × 315 × 315 cm.

Veduta dell'installazione:
Solomon R. Guggenheim Museum
New York, 1997.

veil of shadows from the J. G. Ballard text that configures the fabric of the passageways, so that, unable to take in the whole array of signs at once —and even if they could— the encrypted nature of the texts would make any interference of meaning difficult.

Captured by an evident imagery, and at the same time attracted by its unexpected complexity, the spectator has no choice but to make the effort while experiencing her emotions and is driven to a poetic appreciation of configurations and motives she would probably have never assigned to that territory. In this way the artist establishes with the perceiver a complicity in the verifying and defining of reality. But this is the reverse of a Platonic realism, in which shadows and appearances are the ideal, the consistent and the concrete. However, this unique and authentic ideal in every moment of perception can only be lived by participating in it by way of poetry.

Gloria Moure	It seems that you constantly refer to the tradition in painting that took account of the architectural space, though I'm sure there are sculptural and architectural referents that have been important for you.
Cristina Iglesias	There are precedents, earlier moments of great richness in their concepts and concerns, that have receded into the background or been taken for granted. For example Masaccio's Brancacci Chapel or Giotto's Scrovegni Chapel combine a capacity for pictorial representation with the installation of the paintings —their articulation in space, their narrative sequences— which undoubtedly affects the spectator's perception. These examples show that as early as the Renaissance, the concerns of the artist are complex and take account of different factors and even different disciplines simultaneously.

Today the discourses of architecture converge at various angles with those of sculpture.

At the same time illusionism and the use of certain subjects or motifs that were found in painting ceased to be the exclusive territory of painting and were extended to other disciplines such as sculpture and even architecture.

My vision draws on a combination of influences that range from film and the way it uses montage and sequence to structure looking, to the experience of walking in a maze.

I think that architecture owes a lot to the experimental territory of sculpture.

The Mies Pavilion in Barcelona is one of the best public sculptures I know.

The staircase by Michelangelo in the Biblioteca Laurenziana in Florence is another piece that fascinated me. The proportions, the way it is inserted, the fact that it's a perfect, autonomous piece despite its function.

Gloria Moure Do you believe in the concept of Postmodernism as a total phenomenon, in the sense that the Modernist premise as a whole has failed; or do you believe that only the most positivist and progressive part of the modern discourse has failed, while the anti-discursive, subversive and ironic aspect is still present?

Cristina Iglesias I believe that much contemporary discourse is influenced by, or constructed on, premises that derive from progressive discourses such as conceptual art or performance. It is also the case that the present moment is increasingly made up of individual discourses, which is where I situate myself. Such a position enables invention, cut loose from the complexities of historical responsibility.

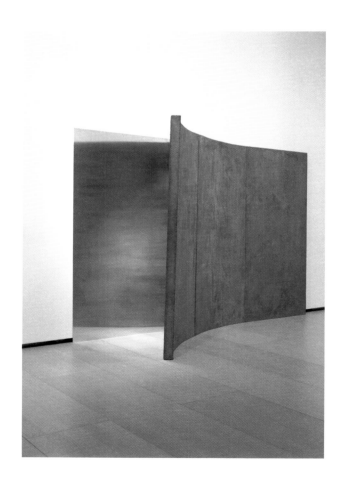

Untitled 1993-1997.
Cemento, ferro, alluminio e arazzi,
245 × 365 × 7 cm.
Collezione privata, Madrid.

Dettaglio di *Untitled* 1993-1997.

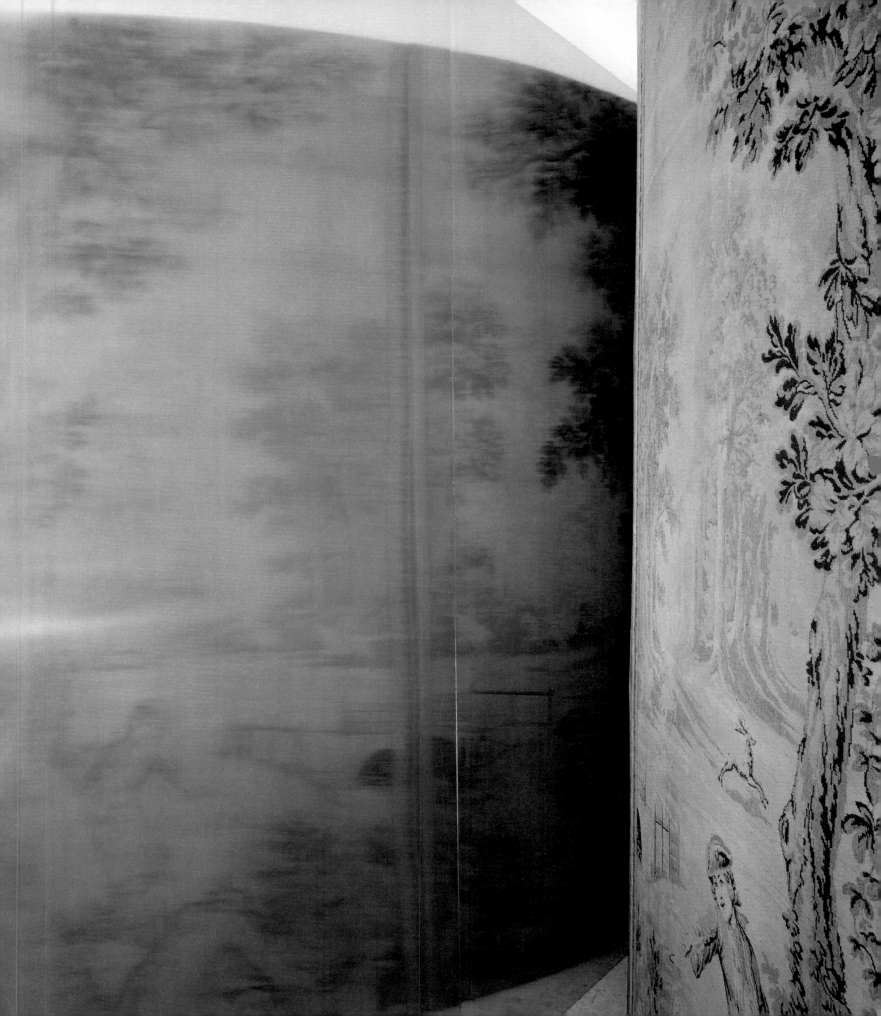

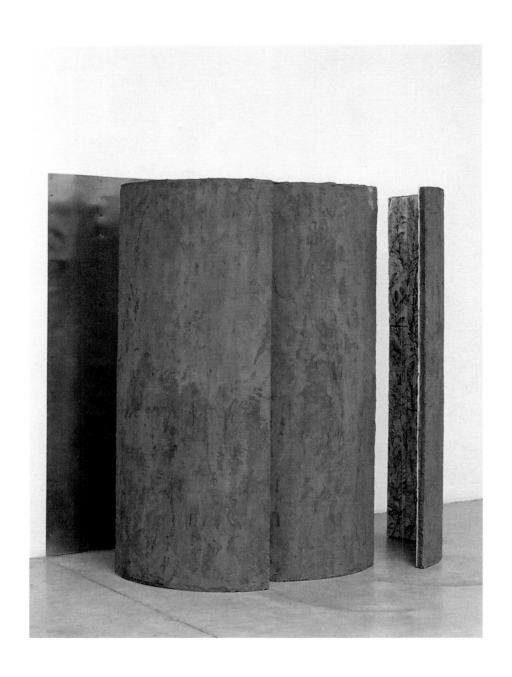

Untitled (*Muralla I*, muro I), 1991.
Cemento, intonaco con rame e
pigmenti, 210 × 229 × 140 cm.
Collezione privata, Madrid.

Untitled (*Muro XVII*), 1992.
Ferro e resina, 290 × 250 × 60 cm.
Collezione privata, Palma di
Maiorca.

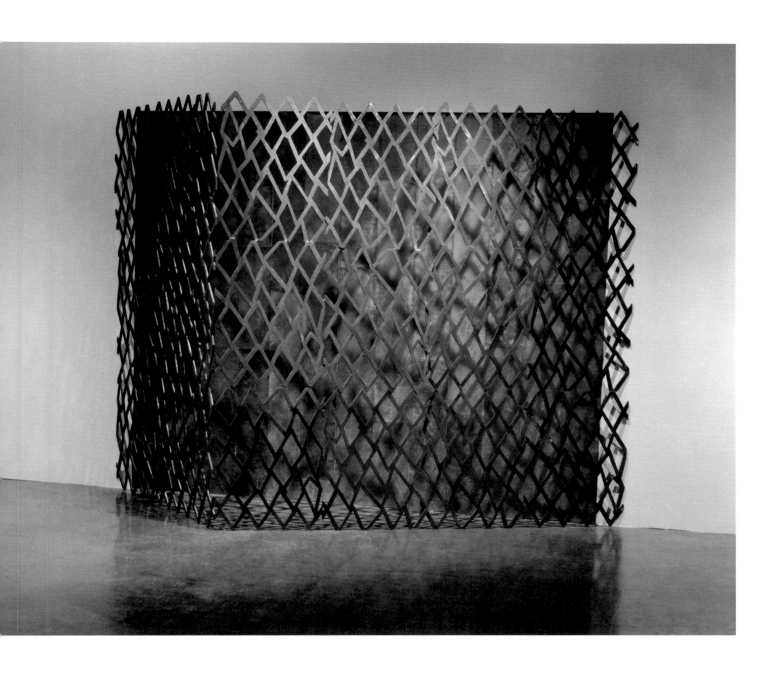

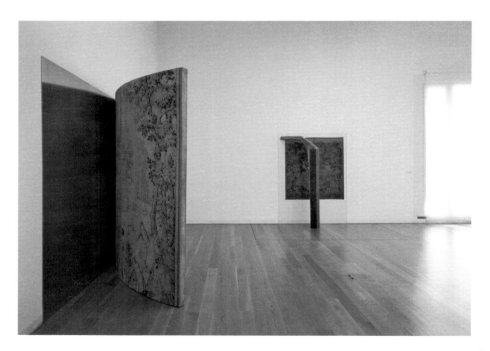

Untitled 1993–1997 (a sinistra).
Cemento, ferro, alluminio e arazzi,
245 × 365 × 7 cm.
Collezione privata, Madrid.

Untitled, 1987 (a destra)
Cemento, ferro, vetro e arazzi,
230 × 200 × 196 cm.
Collezione Lucía Muñoz–Iglesias,
Madrid.

Veduta dell'installazione:
Fundaçao Serralves, 2002.

Untitled, 1987.
Cemento, ferro, vetro e arazzi,
230 × 200 × 196 cm.
Collezione Lucía Muñoz–Iglesias,
Madrid.

Veduta dell'installazione:
Beewen en Banieren, 1987.

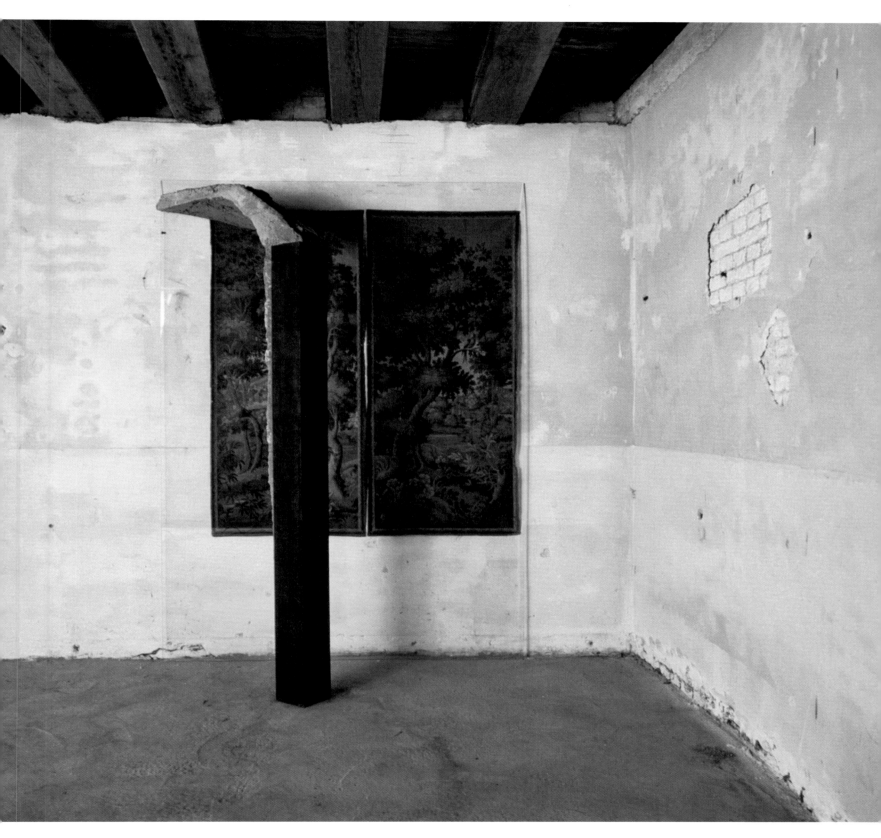

Gloria Moure — In your work we perceive the questioning of the possibility of representation and consequently a confrontation with the idea of linear narrative. How do you address these concepts?

Cristina Iglesias — There are alternatives to linear narrative. The representation of a place also entails the possibility of activating the space. Or the sensation becomes more representational, too.

Having a fragmented structure, the work builds roads along which to advance in creative expression.

The very nature of perception means that walking through these places of representation is an experience. This is perhaps one of the approaches in considering the expansion of the field of expression.

On the other hand there is an idea of linear narrative in the texts on the shutters. In each piece the narrative has a beginning and an end. But at the same time the screens are superimposed and develop in a way that makes it difficult to go on reading. But that description of another fiction–place is there.

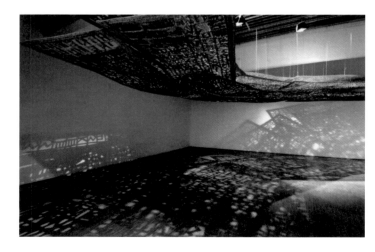

Untitled (*Pasaje II*, passaggio II),
2002.
Alfa, 300 × 125 × 2 cm.
Centre Georges Pompidou, Parigi.

Gloria Moure In so far as your works articulate space, presupposing a certain perceptual route, they take account of an irreversible time that is at once real and psychic. How far is space-time an essential compositional tool for you, or is it simply a consequence of the architectonics of the space?

Cristina Iglesias The sequence of looking involves navigating space and time as a compositional factor inherent in the act of seeing and experiencing the sculpture. The passage through a piece, which can be both physical and mental, takes account of these temporal factors. I imagine the time that elapses between the vision of one piece and another. To gaze at any one piece is to carry the vision of a previous one and the time we devote to looking at it: the domes of Antwerp rotate, drawing the eye towards them. As you walk beneath them you might have the sensation that they themselves are moving.

There are also pieces, such as the ones I have conceived with water, in which the temporal sequence of the filling and emptying of a vessel is a component of the work. How long someone can look at an empty tank, before the water comes back again?

The time devoted to looking, to walking, to being entertained, is something individual, personal. This means the time dimension implicit in these constructions is outside of my control. I find this interesting in contrast to pieces whose temporal dimension is absolutely measured, as in music or cinema. They are very open and so they can be brief or interminable.

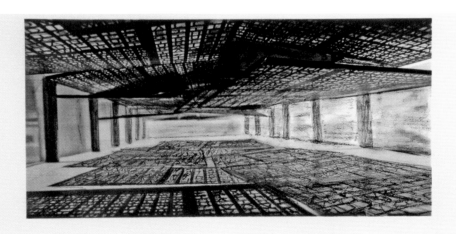

Studio, disegno e fotografia
su carta, 2004.
60 × 30 cm.
Collezione de l'artista.

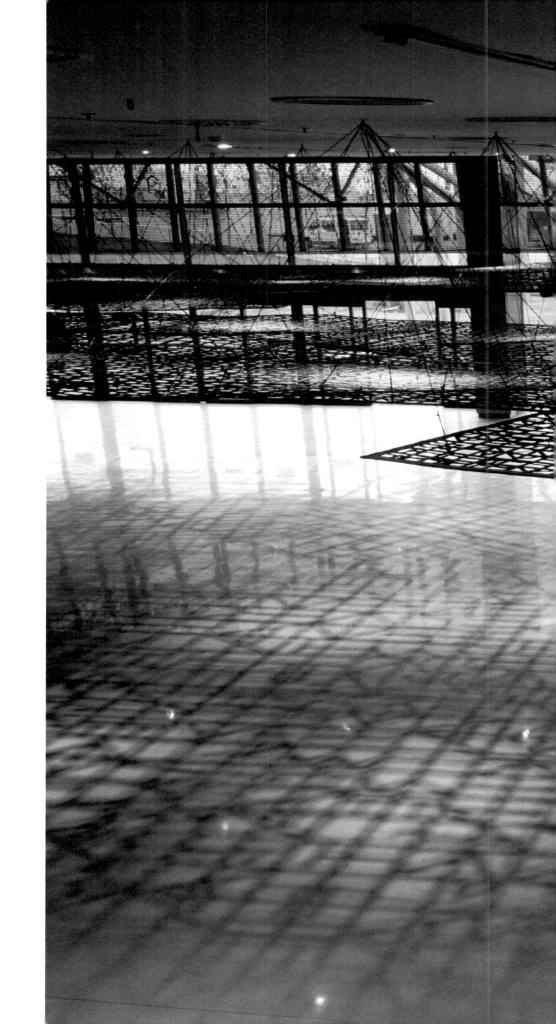

Passatge de coure (passaggio di rame), 2004.
Filo intrecciato e cavi d'acciaio,
15 × 30 m.
Centre de Convencions
Internacional de Barcelona, 2004.

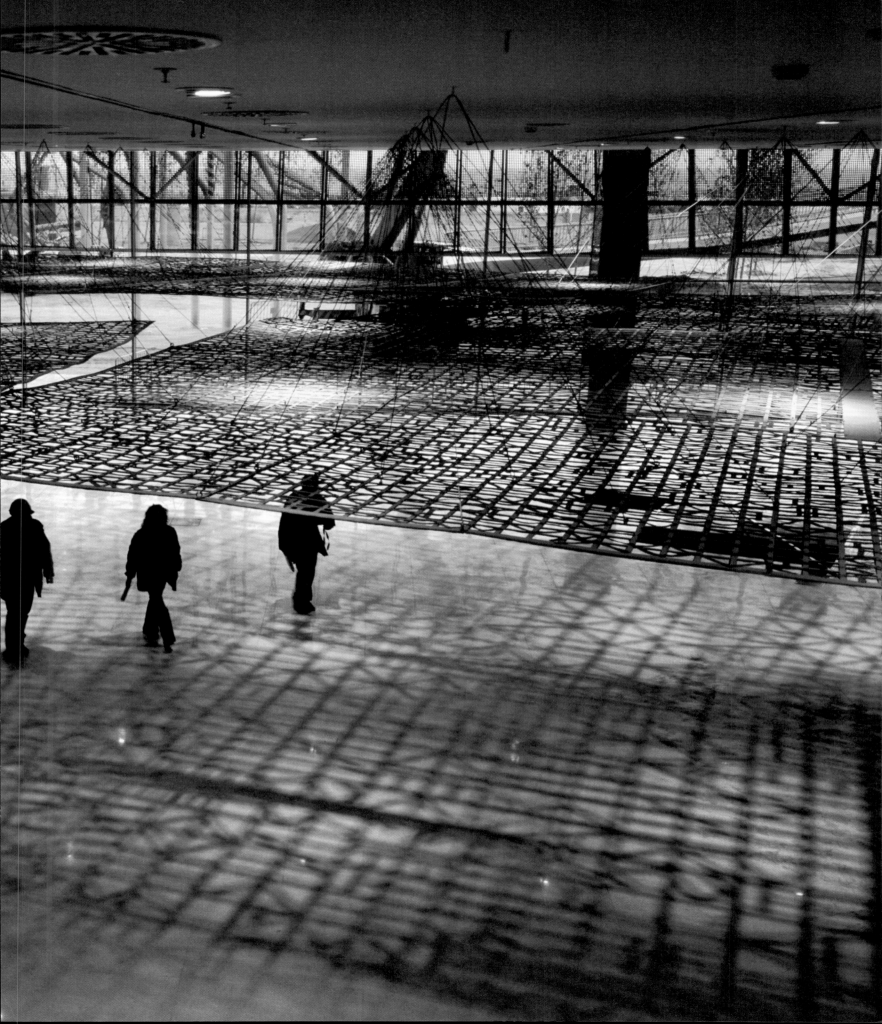

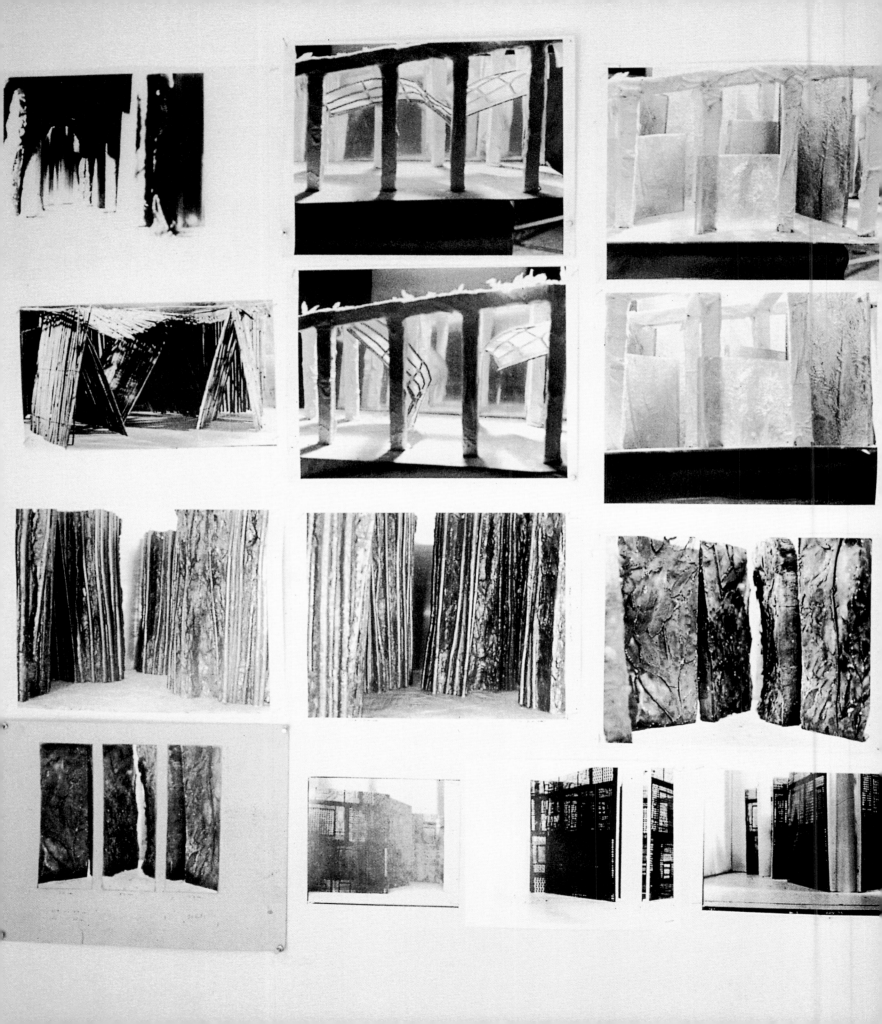

| Gloria Moure | Is there a cinematic relationship in your work? |
| Cristina Iglesias | I've always been interested in cinema as a link. The ability to create images. |

Like in Tarkovsky, when in *Stalker* places appear like that building where it was raining inside the room or the little chapel inside a vast ruin, or the reconstruction of dreams in *Solaris*. Or like the Catholic church inside the mosque in Cordoba. It's an architecture with stories represented inside it.

The pieces are born loaded with memory. You can't avoid it.

That way of looking at history through the sequence of the artworks in the Hermitage in Sokurov's film is fantastic.

To try to create a space that would represent a scene but at the same time not from a single angle but from several and all the time, not just that of the viewpoint and the time of the camera, that would be sculpture.

And here again too are itineraries constructed by creating sequences of scenes that follow on from one another, but with the possibility, as I said before, of stopping or turning back. And of passing through the same place again.

When I construct the *Guided Tours*, these documentaries about my own work, I create once again itineraries that existed in an exhibition and others that can only be taken by means of a montage, with the camera.

These documentary films about my constructions and fictions are a look through them, at the world. They speak of the landscape and the city.

For me they are a continuum parallel to the construction of sculptures and screenprints, to the more ephemeral and doubtful musings of the studio and the exhibition. Everything is a new montage in which the editing becomes another act of construction of a whole that is language.

Guided Tour III is structured with simultaneous activities. The streets of Madrid, a stroll through the botanical garden, the encounter with the passage at the entrance to the Museo del Prado. Suddenly the doors move, and the spaces that the different leaves construct change.

In time the dimension that public sculpture has, which is to some extent independent of its functionality, will be understood. It is not necessary to go inside the building to feel the time, the detail, the surprise, being able to be in it, even pass through it.

Collage murale di Studi su carta
1993-1996.
Materiali vari, 250 × 160 cm.
Collezione de l'artista, Madrid.

Gloria Moure They say that our consciousness is bound up with our physical being in space and time, which is a decidely sculptural notion. At the same time the panoramic, pictorial vision we are offered by our eyes is something passive and distanced, conducive to reflection. You work in both of these territories at once. Are you looking for this sensory totatily? Do you simply recreate it, or do you make it ambiguous, giving it misleading, even ironic links?

Cristina Iglesias In *Pasaje II* (p. 110) there is a series of mats, hunging from the ceiling, that configure a passage. They trace out a journey that ends somewhere in a white room. A light illuminates the piece from above, throwing shadows of texts on the ground. The texts are superimposed to form a canopy beneath which we walk; at the same time the shadows of the texts fall at our feet; we are above and beneath the work at the same time. If we look up, the canopy is simultaneously transparent and dense with words, presenting a vision that has nothing to do with sculpture, as in the work at the CCIB (pp. 112-113), where the shadows of the roof bathe the body.

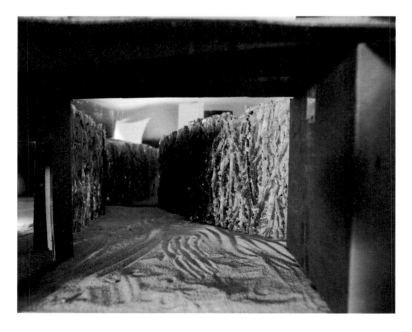

Studio, 1998.
Materiali vari, 45 × 32 cm.
Collezione de l'artista, Madrid.

Gloria Moure	Your first sculptures are not places one could physically get inside. But concerns you went on to develop later were already implicit. In them, the sculpture defines a precise locus.
Cristina Iglesias	In the first pieces the viewpoints are more localized. But there was already a concern with constructing a way of entering the room, too, a wall you pass along stuck to the real wall that suddenly opens up to construct a place with a certain penetrability. These places are more ambiguous. Perhaps.

In these pieces the desire to see more or the consciousness that what you see is not everything is very much present.

This also occurs in the screenprints. I construct images that, being two-dimensional, offer the spectator spaces that seem to be real and yet his fiction is very present.

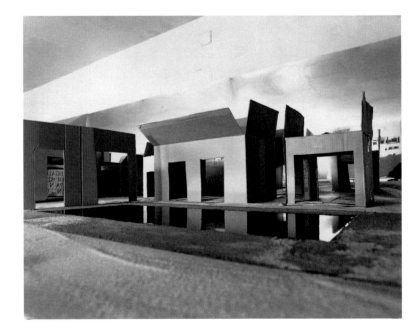

Studio, 1998.
Materiali vari, 45 × 32 cm.
Collezione de l'artista, Madrid.

Gloria Moure In your later works the sculptures create place, the itinerary is an essential element.

Cristina Iglesias It's a part of discourse both in the itinerary and around each piece, like the ones that may come about, as here in Milan, in this show. This interests me a great deal. This idea and action of montage has a lot to do with the structures of film editing. There are places, constructions that are a place in which concrete perceptions are activated and sensitized.

Although at the same time there is the possibility of a break in the itinerary, this freedom the spectator has to go in a different direction and read the whole story in a different way.

But yes, I construct various possible itineraries, though there is always the one that I thought of as ideal. You enter the space and see at the end, on the right a skewed arch of iron and concrete that supports a sheet of glass through which a landscape is seen represented on a double mat. To the left, iron walls support structures to which sheets of amber tinted glass are strategically attached, forming an arch with the wall of the space. When we turn left again we move on to another piece or room or silkscreened image where other spaces appear in turn and we are once again breathing in a suspended corridor where the light is projected onto the floor through the letters that make up the text of the screens and then you stop and try to follow them with your eyes, but through an F you see another visitor who is looking at a wall that constructs a corner, which opens up in turn and at the end, beyond the curve, a red light is shining.

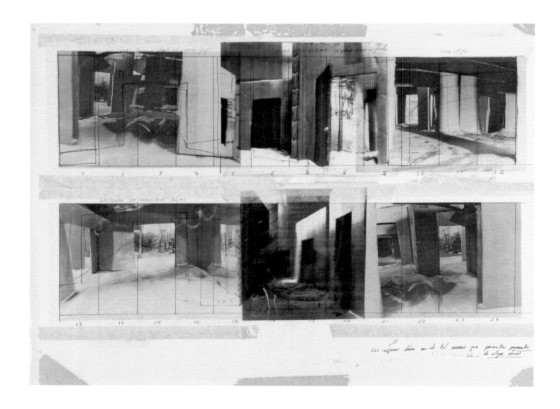

Gloria Moure When do you consider that your work really changed in scale?

Cristina Iglesias I have always worked on a human scale. All of the pieces, even the earliest ones, had as their limit my shoulders or my head or the length of my arms. The wall was also that limit which separates the inner world from the other world, the garden of the city. It is high enough for the other side not to be seen. The real change of scale came when I started to construct pieces for a specific building or in collaboration with an architect. First with the domes of the Katoen Natie in Antwerp, then in Minneapolis, at the CCIB in Barcelona or the doors of the Prado. When Josep Lluís Mateo asked me to build a piece for the lobby of the Convention Centre, I got to thinking how to make a piece that would occupy those 150 square metres, allowing a whole lot of people to circulate and meet, that would also be autonomous. This is a fundamental issue for me in working with architects. That the piece retain that autonomy while taking into account architectural and urbanistic factors.

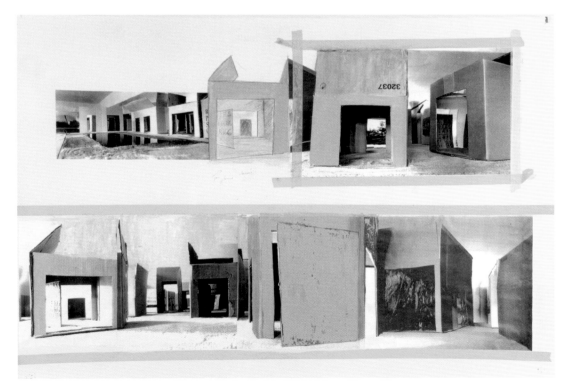

Studio per una lobby a
Minneapolis, 1999
Materiali vari.
Collezione de l'artista, Madrid.

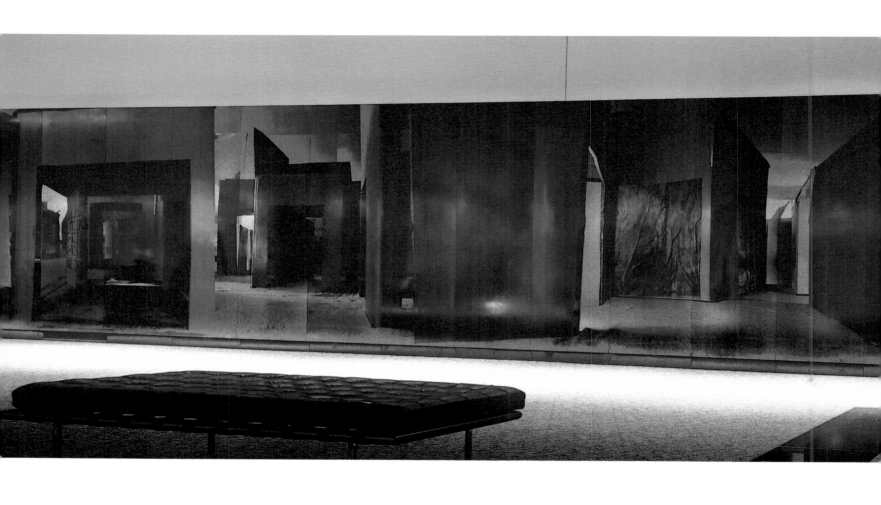

Untitled (senza titolo), Minneapolis,
2000.
Serigrafie su rame, 3 × 60 × 3,95 m.
Opera permanente nella Lobby
dell'American Express Building,
Minneapolis, Minnesota.

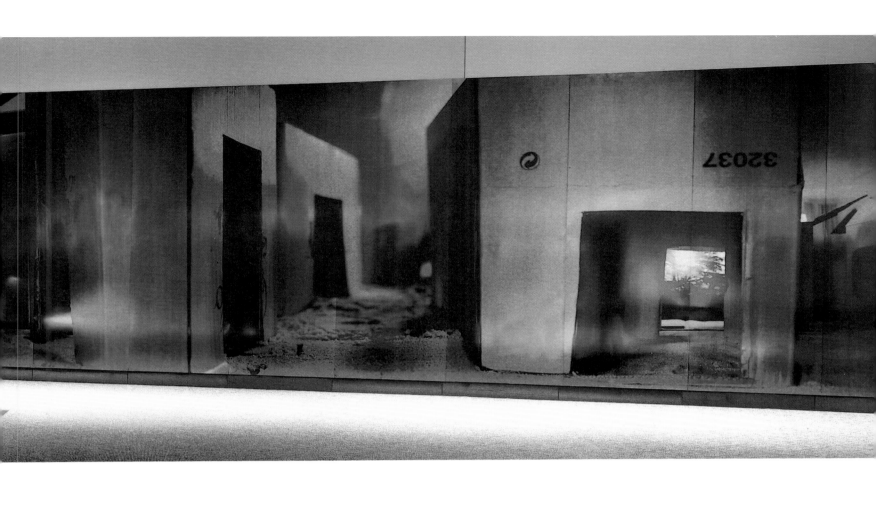

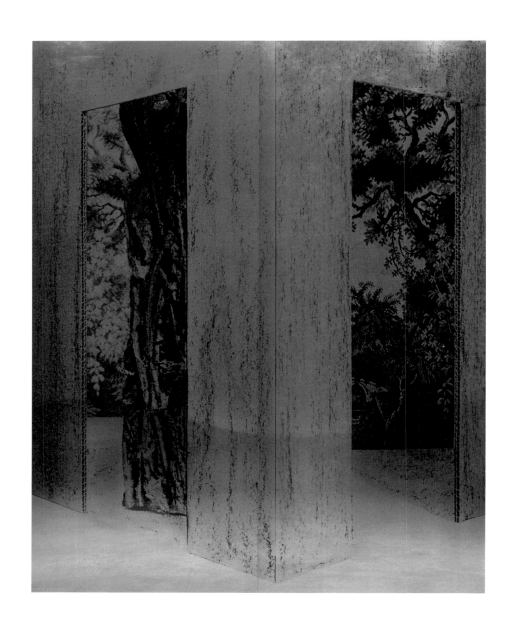

Untitled (Dittico XXIV), 2008.
Serigrafia su rame,
250 × 200 cm.
Cortesia Donald Young Gallery

Untitled (Polittico IX), 2008.
Serigrafia su rame,
250 × 400 cm.
Collezione privata, Madrid.

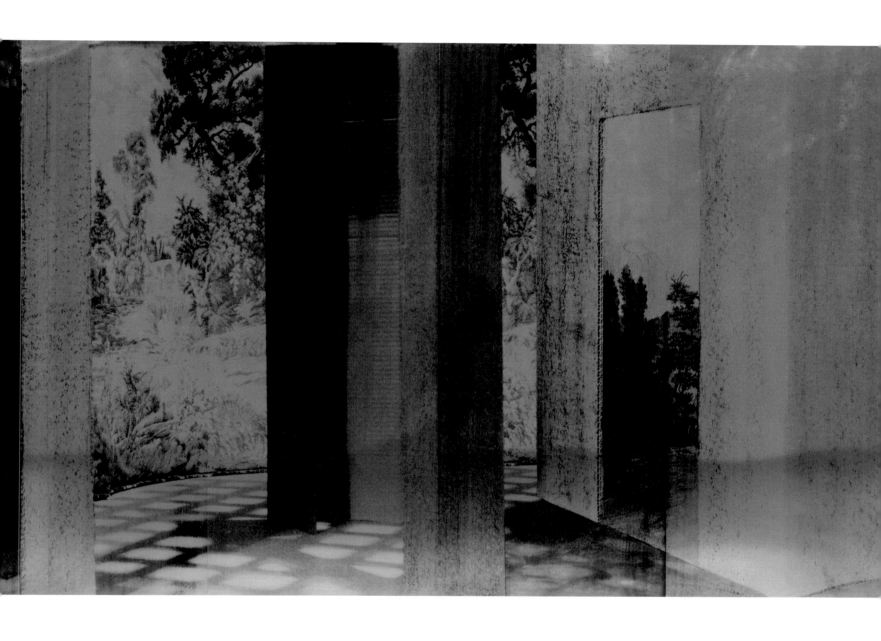

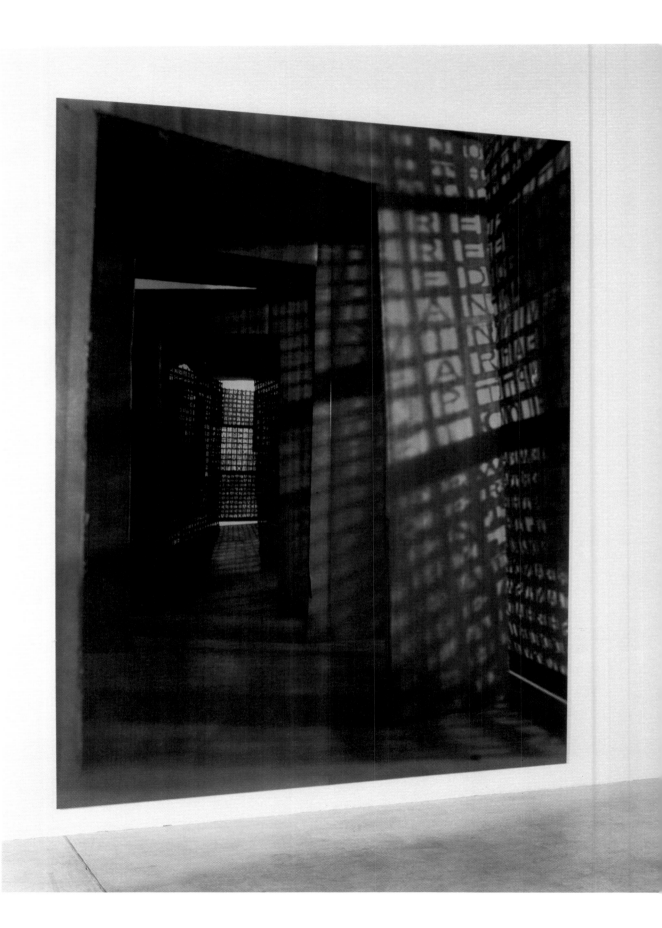

Untitled (Dittico X), 2003.
Serigrafia su rame,
250 × 200 cm.
Cortesia Galerie Marian
Goodman, Parigi.

Gloria Moure Along with tactility, corporality and its human derivative, measure, are strictly sculptural categories; you combine these with pictorial elements such as decorative signs and reflections. Which of these is the most important for you in configuring the work?

Cristina Iglesias Measure functions as a relationship of the self with one's surroundings. Le Corbusier spoke of the house as a mechanism for looking at the world. As I said before, in my pieces the wall functions as a limit or frontier, where one side relates to the world and the other, to the interior. The façade is a skin and so the fictional images and texts I use, function as the skin of the construction. I made a project for the façade of a house in Madrid, where I invented spaces and rooms as images, which penetrated the house via the windows. These images were silkscreened onto the window shutters, so that the invented spaces appeared when the house itself was closed up. When it opened, the image on the shutters fragmented and became diffuse. The signs appear as codes, apparently decipherable and at the same time random.

Gloria Moure Does the fact that you take a motif (the ceiling, for example) and recreate it in different ways, make its symbolic content an expressive object, the possibilities of which you stretch to the maximum?

Cristina Iglesias I am interested in making pieces that are sensitive to the space they occupy, working with it to create meaning. For this reason there are motifs that tend to appear time and again because they change when you change the container. The suspended ceiling hanging in an open space doesn't function in the same way as it does in a room where the walls are only two metres away. In this instance there is a sense of oppression which doesn't come into play when you look at the piece from a distance. The positioning of the piece in space takes these factors into account.

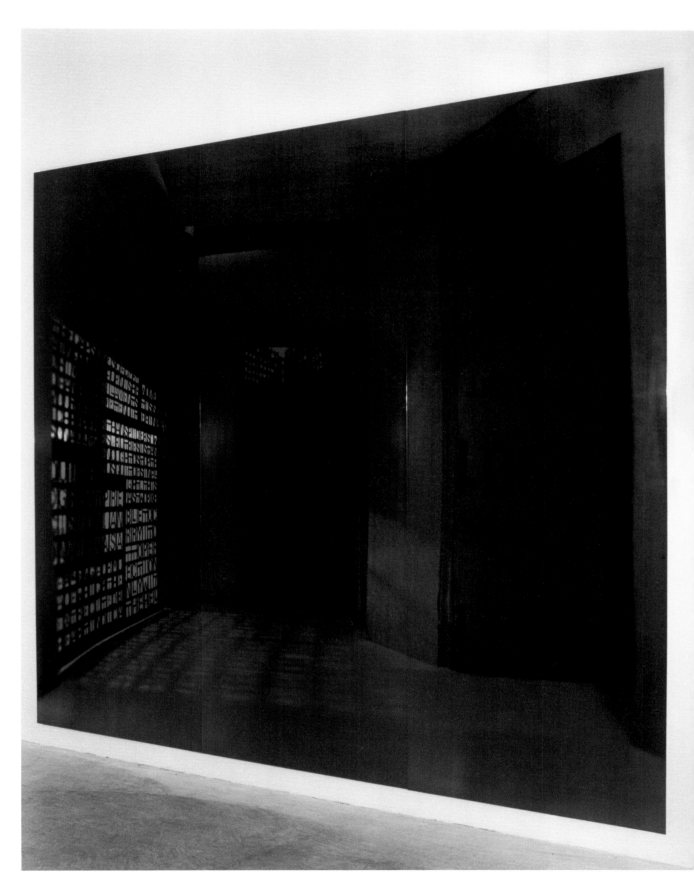

Untitled (Trittico I), 2003.
Serigrafia su rame,
250 × 300 cm.
Collezione privata, Barcellona.

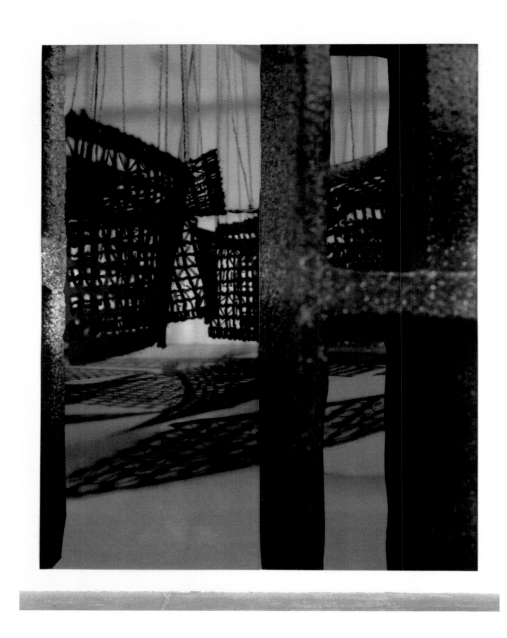

Untitled (Dittico XVIII), 2005.
Serigrafia su rame,
250 × 200 cm.
Cortesia Donald Young Gallery.

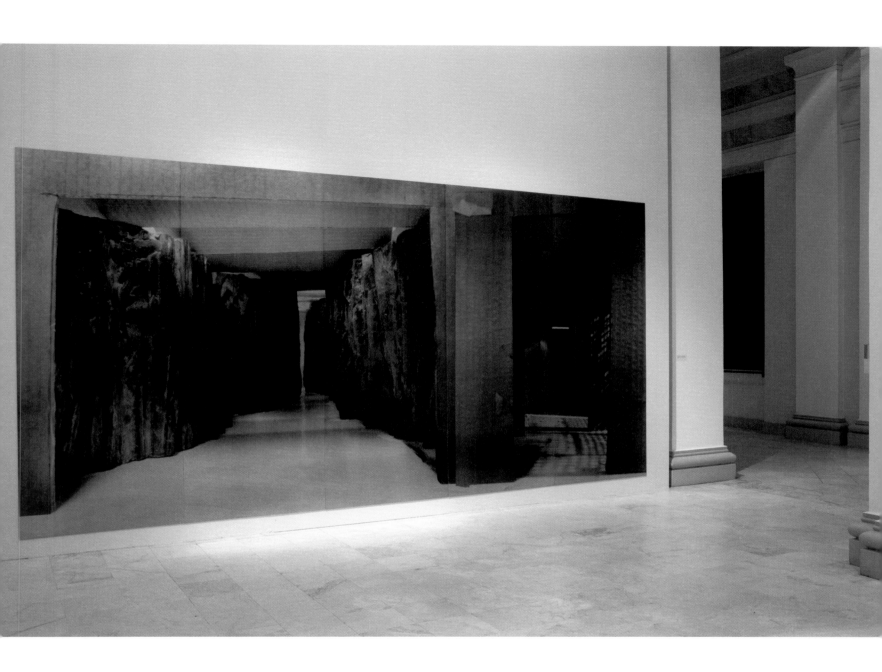

Untitled (Polittico VIII), 2003.
Serigrafia su rame,
250 × 500 cm.
Collezione Plácido Arango, Madrid.

Veduta dell'installazione:
Pinacoteca Sao Paulo, 2009.

Untitled (Polittico VII), 2002.
Serigrafia su rame,
250 × 600 cm.
Museu d´Art Contemporani de
Barcelona (MACBA), Barcellona.

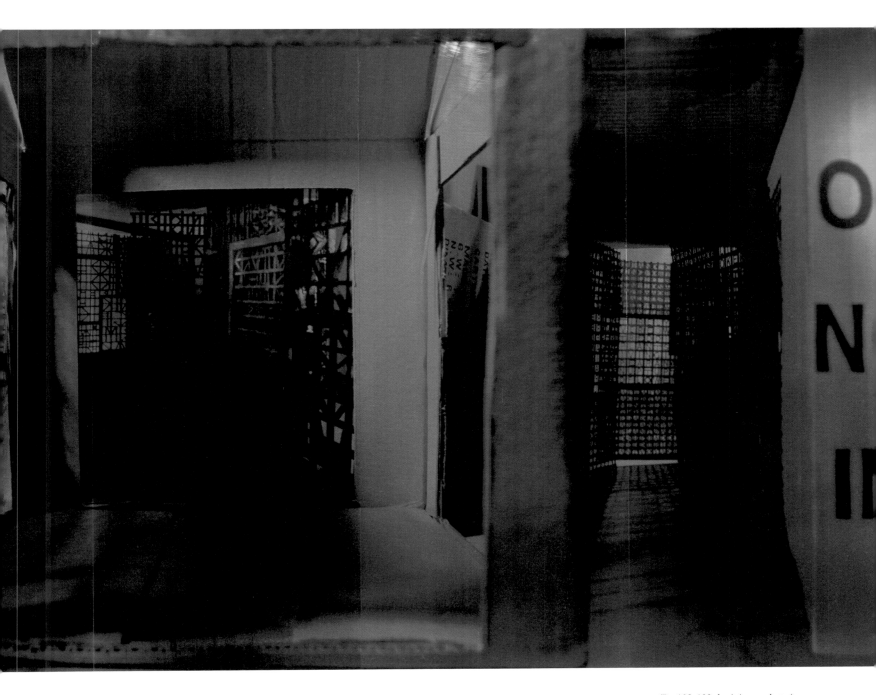

(Pp. 132–133 da sinistra a destra)
Untitled (Dittico XII), 2005.
Untitled (Dittico XV), 2005.
Untitled (Dittico XVII), 2005.
Untitled (Dittico XVIII), 2005.
Serigrafia su rame, 250 × 200 cm.

Veduta dell'installazione:
Marian Goodman Gallery, New York,
2005.

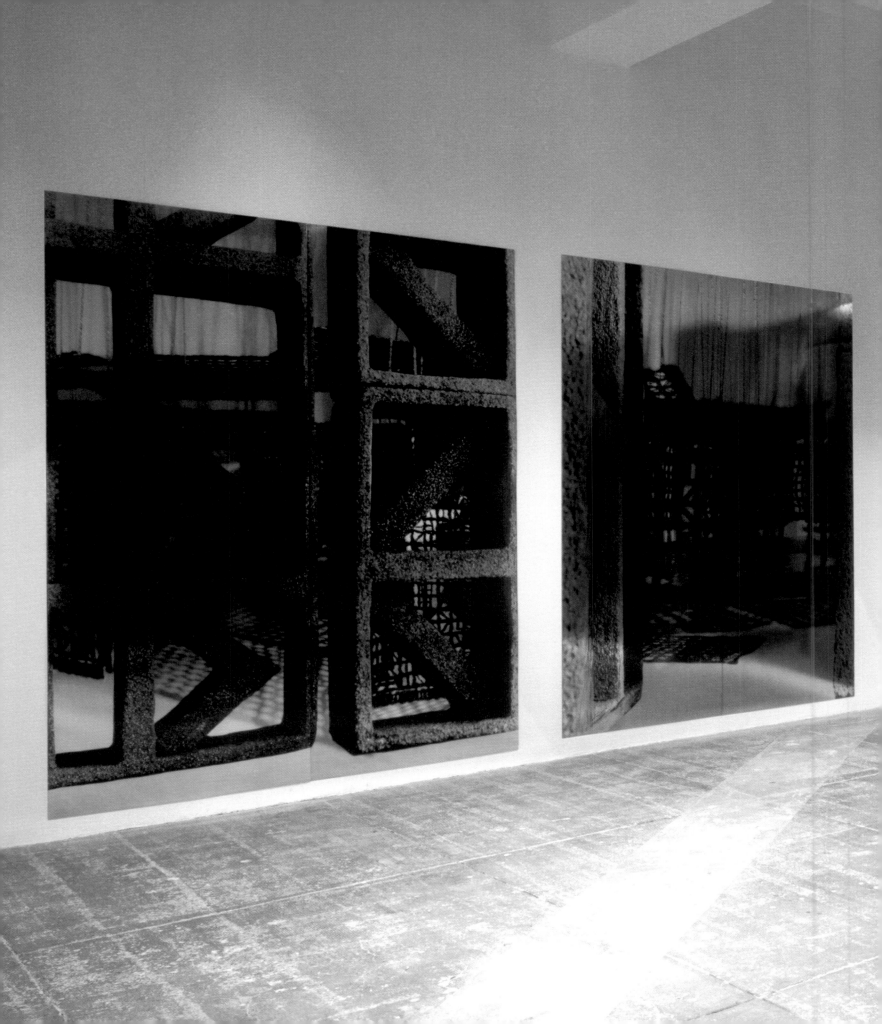

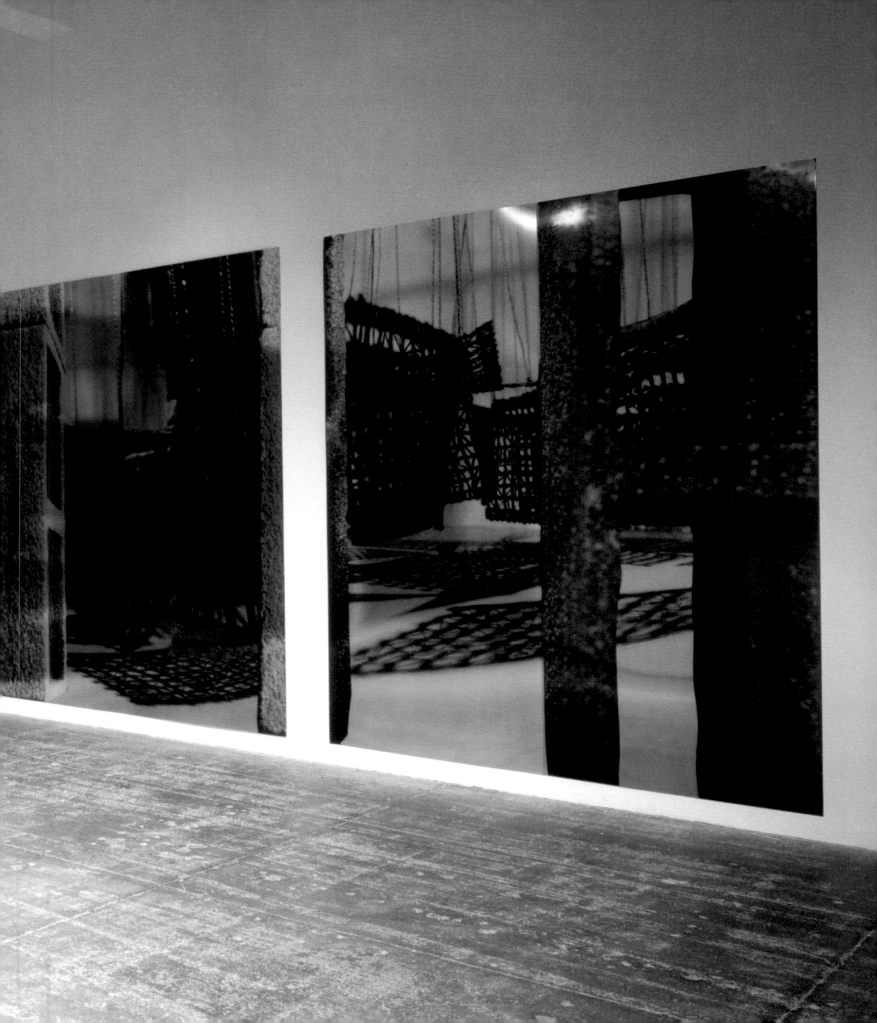

Gloria Moure
Cristina Iglesias

By means of the image, removed from its setting, you construct walls that create a new spatial context. Spaces can be created using elements of the given space. An opening, a wall, the height, can not only give rise to a work but also invest it with meaning.

In some of my pieces the real wall is part of the sculpture. Crazy though this seems, it's a theme. Hanging a sloping roof that cuts off the view of a central window in a room, as in Alvaro Siza's Serralves Museum, is not only intentional, but part of the work…

In the *Habitaciones vegetales* (Vegetation Rooms) and in the corridors, there is a point at which that rhizomatic wall, which keeps on growing and forming landscapes out of islands or with a simple square, in being constructed, negates the rest of the room. The wall. There may be a vegetation room five metres square inside one of 200 and it works. You are inside it, aware at times that behind that vegetable wall there is another blocked-up space, and that space is transformed into a represented space.

Disegni preparatori per *Untitled* (*Tilted Suspended Ceiling*), 1996. 33 × 24,5 cm ognuno. Collezione de l'artista, Madrid.

Gloria Moure I understand reflection, not as a sculptural or architectural element, but a pictorial one that presupposes frontal observation or a succession of frontal views. By combining these elements are you consciously bringing two genres together, as a configurative constant in your work?

Cristina Iglesias We regard reflection as pictorial because of its relation to representation and the illusionistic manipulation of space. The image of a tapestry reflected in glass or metal is a spectral image and at the same time it is an indefinite continuity of the image that we see clearly. The perceptual possibilities of baroque structures undoubtedly add something that comes close to dreaming and thus to a more complex reading. In my pieces there are no perfect mirrors, the reflections are indefinite. Mirrors, which enlarge and multiply the thing reflected, are basic mechanisms of baroque architecture. In the copper silkscreens, the image of the spectator is superimposed through reflection onto the silkscreened image, making the perspective of the constructed fiction more complex and in a way more ambiguous.

I am also interested in the capacity of the spatial structures produced by reflections. Like Smithson in the *Enantiomorphic Chambers*, a field is created where the 'beholder' disappears. You are not reflected in the mirror, the structure of the piece does not permit it. The reflection of the landscape and the pattern of the tapestry continue, constructing a larger field without it being possible to penetrate it.

Album con appunti e studi per
Untitled (*Tilted Suspended Ceiling*),
1996.
Album, materiali vari,
35,5 × 28 cm.
Collezione de l'artista, Madrid.

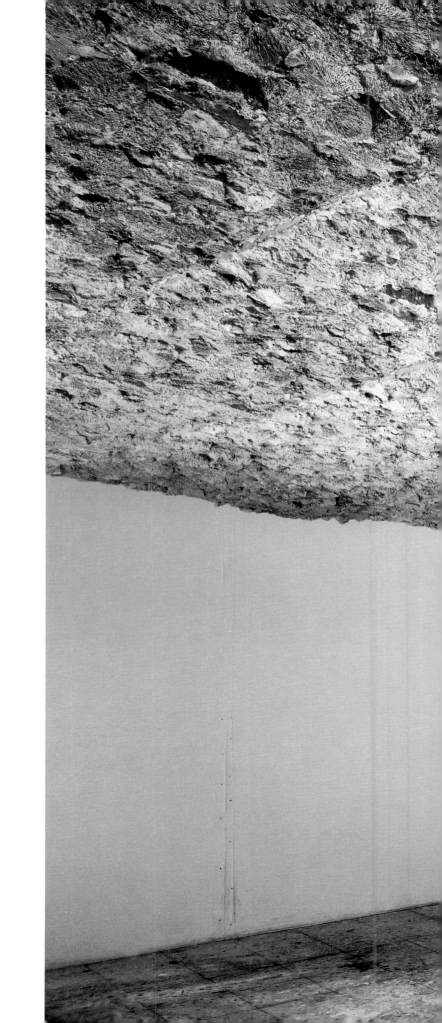

Untitled (*Tilted Suspended Ceiling*),
1997.
Ferro, resina e polvere di pietra,
15 × 915 × 600 cm.
Collezione privata, Madrid.

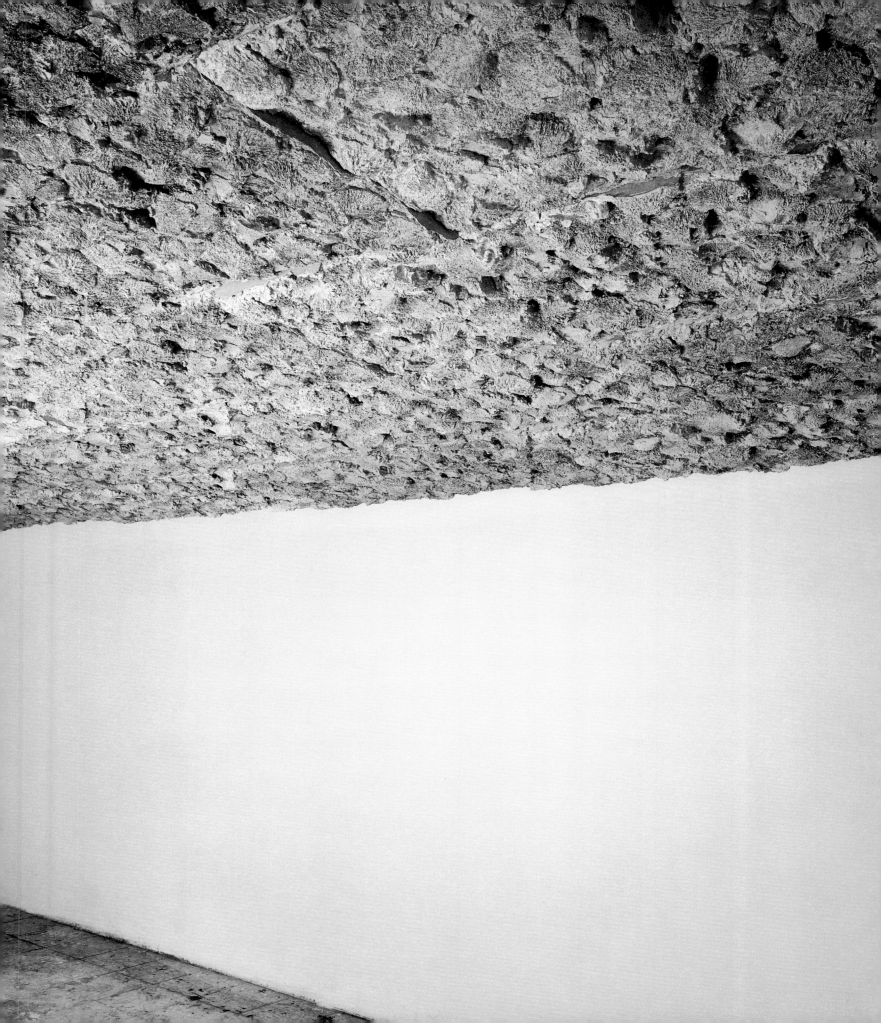

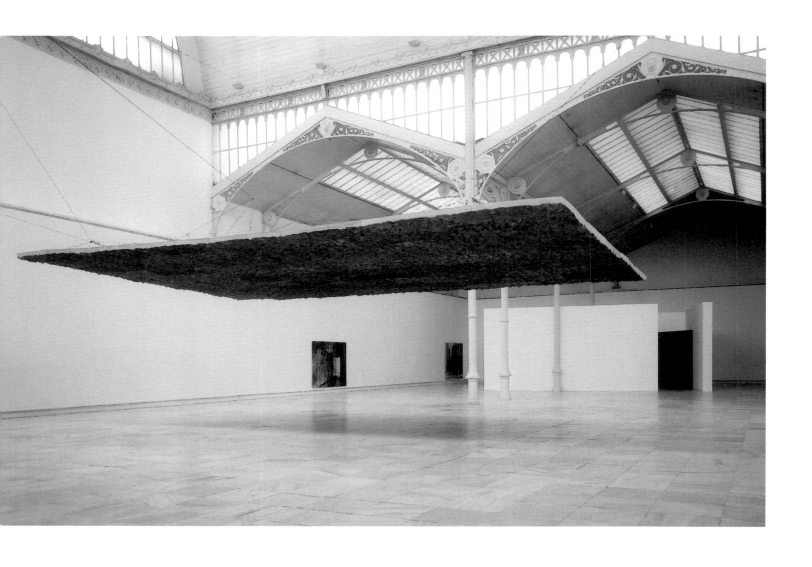

Untitled (*Tilted Suspended Ceiling*),
1997.
Ferro, resina e polvere di pietra,
15 × 915 × 600 cm.
Collezione privata, Madrid.

Veduta dell'installazione:
Palacio Velázquez, 1998.

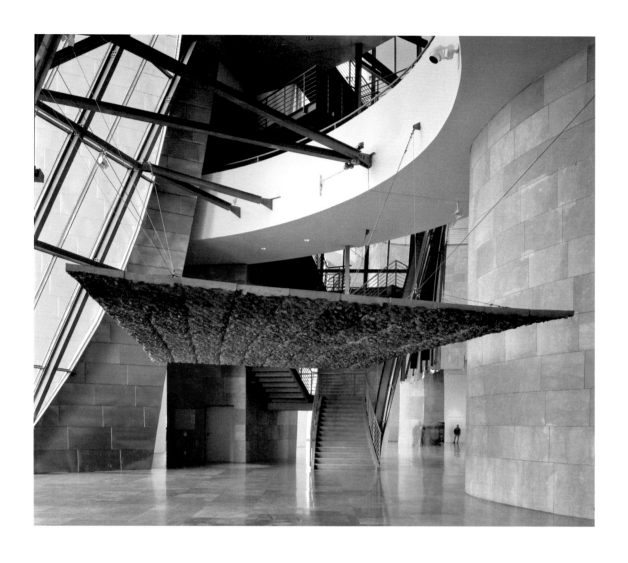

Untitled (Tilted Suspended Ceiling),
1997
Ferro, resina e polvere di pietra,
15 × 915 × 600 cm.
Collezione privata, Madrid.

Veduta dell'installazione:
Guggenheim Museum, Bilbao, 1998.

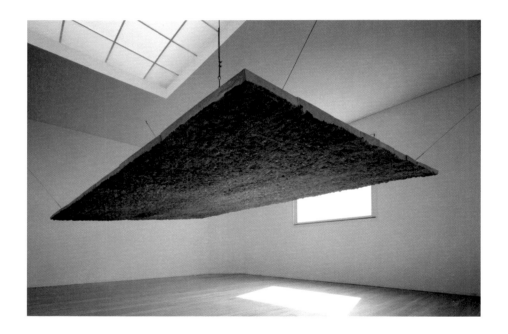

Untitled (Tilted Suspended Ceiling),
1997.
Ferro, resina e polvere di pietra,
15 × 915 × 600 cm.
Collezione privata, Madrid.

Veduta dell'installazione:
Fundaçao Serralves, Porto, 2002.

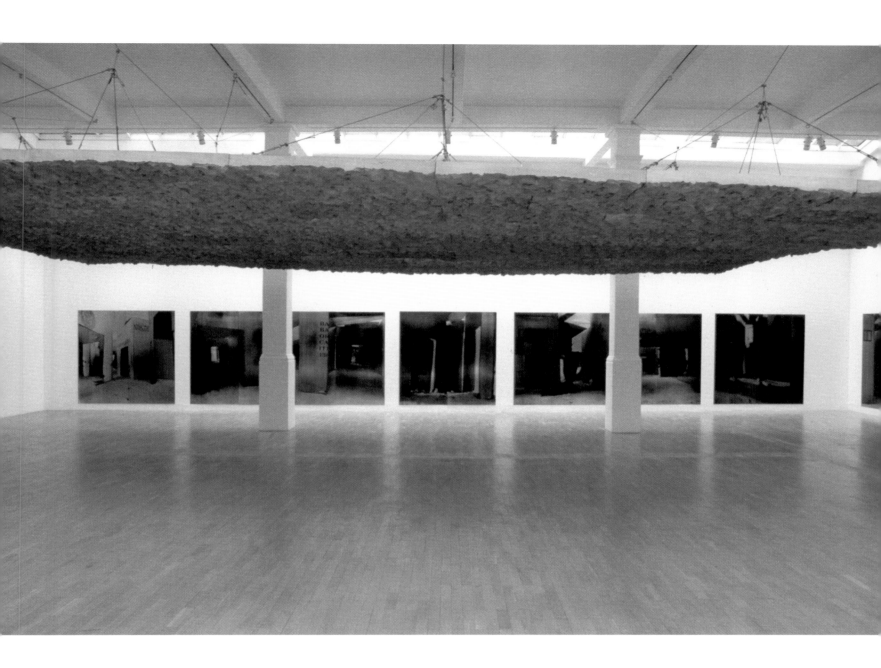

Untitled (Tilted Suspended Ceiling),
1997.
Ferro, resina e polvere di pietra,
15 × 915 × 600 cm.
Collezione privata, Madrid.

Veduta dell'installazione:
Whitechapel Gallery, Londra, 2003.

140 : 141

Disegno, 1987.
Acquarello e inchiostro su carta,
50 × 35 cm.
Collezione de l'artista, Madrid.

| Gloria Moure | The line drawn is the basis of the construction: what role does drawing play in your work? |
| Cristina Iglesias | The process includes schematic drawings, simple models that are only the threads of an idea, more elaborate models that end up being almost a piece in their own right, and photographs. |

The photographs of processes construct ideas that for me are the basis and the backbone of the drawing.

On the other hand, the drawing as a line in the air that constructs an empty, light, iron form is another material. This happens with the pieces in alabaster. The drawing that is then filled with translucent stone is still a drawing at a certain distance and at the same time creates an ambiguous place.

Looking from a certain distance, you can follow the sequence of lines that draw a place in the space; close up, you're inside it.

The esparto screens of the passages, the iron screens of the suspended corridors, are drawings too. It's a mesh, a grid on which the letters that make up the text are drawn to construct translucent walls. Then comes the business of constructing with them, with these screens, a place in which the reading of that drawn text is a possibility of sequencing the gaze.

Gloria Moure Models seem to play an important part in your work.

Cristina Iglesias Right from the start I made models to help me to conceive spaces. My sculptures have always been constructions with a clear intention that anyone can approach them and move around them, both optically and physically. Even an impossibility of access can be part of that conception. I construct in a totally ephemeral way, enclosures or structures that enable me to conceive or study the effects that can be produced in the perception of space. With the models I feel as if I am moving from the box to the room and then back to the box again. But it's the photographs I take of the models, not the models themselves, which constitute the gaze that I attempt to control.

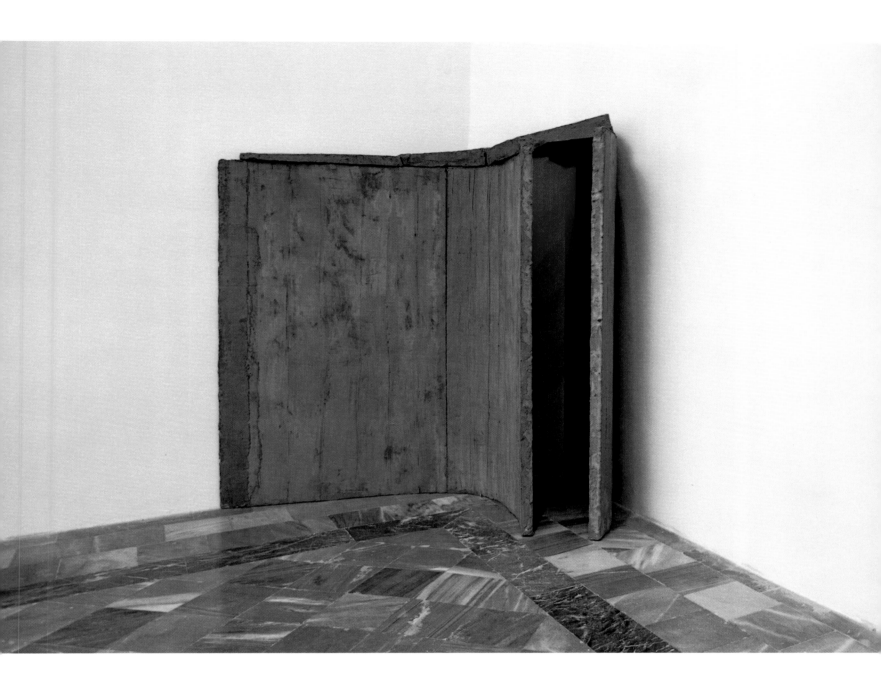

Untitled, 1990.
Cemento, alluminio e vetro rosso,
240 × 250 × 180 cm.
Collezione Bergé, Madrid.

144 : 145

Gloria Moure — I understand that you rarely use traditional sculptural sketches. On the other hand, in prefiguring your works you do bring in referential ideas by making photographs of images you discover or encounter around you. It seems to me that this use of photography is different from Brancusi or Rosso, who used it as a guide to the way in which their works were to be perceived. Detached from this function, you make your photographs works in their own right.

Cristina Iglesias — When I imagine a piece I do tend to sketch more or less diagrammatic annotations of my first ideas. I normally work for a specific place and from the beginning there are premises that I note and draw. But it is true that these sketches are notational in character. There are also other photographs that I take as simple annotations of something that catches my attention and that can help me to work out an idea. But when I say that I use photographs like drawings, I'm communicating my thought processes by way of those photographs; the images I construct from the models have the function of thinking through the spaces, the structures, the light.

In other words, they enable me to conceive the piece.

I construct the models to be photographed from various angles and sometimes with precariously balanced elements that will only last until I have taken the shot. That is my thought laboratory. I construct scenarios which can go through successive transformations, so one space can follow on from another. The photographs of Rosso or of Brancusi come from a clear intention to teach us how to look at their sculpture. I find this very interesting, but my work is oriented in a different direction.

In my work the photographs have more to do with montage, with the construction of sequences and collages. In other words, the scenarios I construct don't correspond to what we may see in the final images, which may be composed from more than one photograph. The silkscreens are there to erase the trace of the photographs and to change them into something else.

With the silkscreens scale is fundamental. The human scale is necessary for the constructions to create perceptual illusion. For example, in the piece I made for a lobby in Minneapolis, there is a sequence of fictive spaces that runs for 60 metres. There are moments when I very deliberately show the element of collage. Of course with a computer you could conceal the joins between the different takes but I am interested in that play between the perception of an extreme illusionism in which you believe in that space and that other moment in which the piece itself reveals the trick to you.

Gloria Moure How would you explain your use of the roof when you employ it in isolation?

Cristina Iglesias A roof suspended in any space delineates or configures a room. This was my first idea in constructing that piece. Once she is under the roof, the spectator looks up and finds herself in another world. It could be the bottom of the sea — you may be standing upright but you are looking down. And the ceiling slopes... These ways of looking, of perceiving the piece, are deliberate, and as such need the presence of the observer and their movements.

The spatial layout is inherent to the conception of the piece. A wall runs parallel to the wall that supports and guides it and might even be the other side of the space. The alabaster works came from a desire to construct a place of shelter and a filter of light. I imagine a person down there, in against the wall and looking up. The detail of the veined surface of the alabaster, the time that passes looking at the light shining through it, the closeness to the corner, these are elements that the siting of the piece make possible.

When I think about these structures or perceptual architectures, I calculate how people will approach them. What is very important here is how the perception of the piece changes as distance changes. This is something that I am particularly concerned with, it's a constant in a number of pieces. That distance of looking. The roof seen in the distance, suspended in the middle of a space, invites a different reading from when you are right under it and can attend to the detail.

I'm interested in the moment when you accept the invisibility or even the insignificance of a work seen from a distance because of the spectacular nature of the building around it. The spectator approaches still giving their attention to the building, to the space that contains it, until they are under the ceiling. At that moment the building disappears and you have the sensation that you have entered another space. Looking up close can make what you are looking at disappear and your imagination take you somewhere else. Blanchot said that the image exists after the object. First we see, then we imagine.

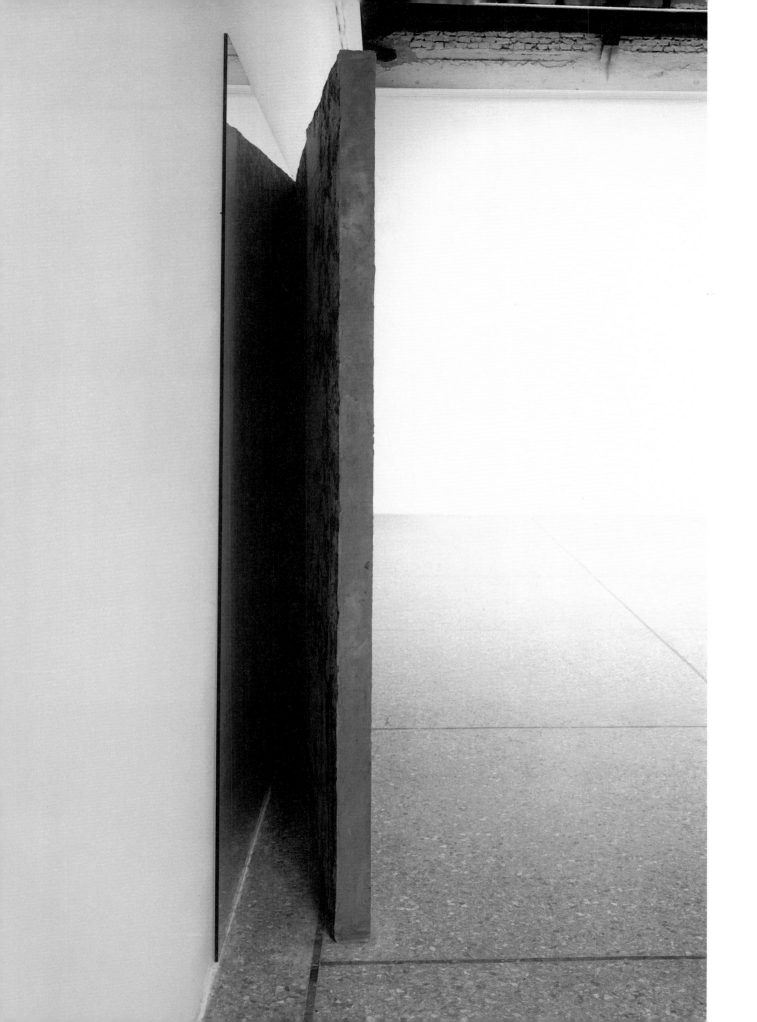

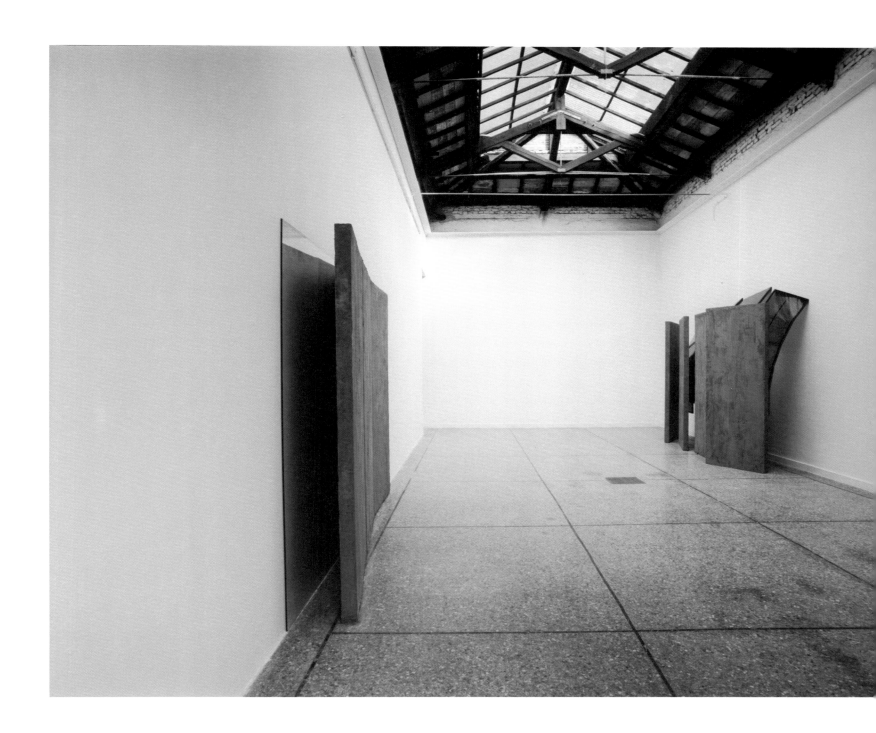

Untitled (Venecia I), 1993
(a sinistra).
Cemento, arazzi e vetro,
250 × 360 × 50 cm.
Collezione privata, Madrid.

Veduta dell'installazione:
Biennale di Venezia, 1993.

Untitled (Venecia II), 1993 (a destra).
Cemento, ferro e vetro ambra,
270 × 460 × 122 cm.
Collezione Pepe Cobo, Madrid.

Veduta dell'installazione:
Biennale di Venezia, 1993.

Gloria Moure The formal execution of your works and their materialization are not directly narrative, yet have
a great semantic thickness. You also use language directly in boxes and lattices. How should this be
interpreted? Is it perhaps a metaphor of the way that language conditions architecture or sculpture,
in the sense that culture, in the urban landscape, conditions every formalisation?

Cristina Iglesias I am interested in that serendipitous imposition that, as you say, conditions the urban landscape.
To use it as a system of signs that you can decipher like hieroglyphics. Codes that require time and
attention to be deciphered.

There is never a decorative intention in the use of these signs; rather there is a manipulation of
those mechanisms of construction and ornamentation to construct a place of representation. In
a way it is a perverse use of the idea of decoration.

I have created 'lattices' that use excerpts from Huysmans' *À rebours* or Roussel's *Impressions
d'Afrique*, as a way of underlining the idea of 'invention'. The invention of a room that has never
existed, inside another room we are capable of describing.

The description of an imagined garden with touches of both real, lived experience and the purest
fantasy. In the lattices the reconstruction of the text is part of the work and at the same time
presents an impossibility. The fragmentation of the text imposes an extended, expanded time that
is difficult to follow or even endure. This would occur if we were shut up in a room with
hieroglyphics all over the walls. My intention is not so much to enclose as to surround.

There is a whole idea of mapping inside those pieces that requires a strategy of movement. Like
when you are lost.

 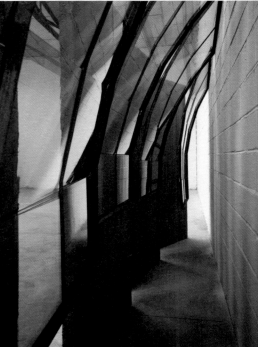

Dettagli di *Untitled* (*Venecia II*),
1993.

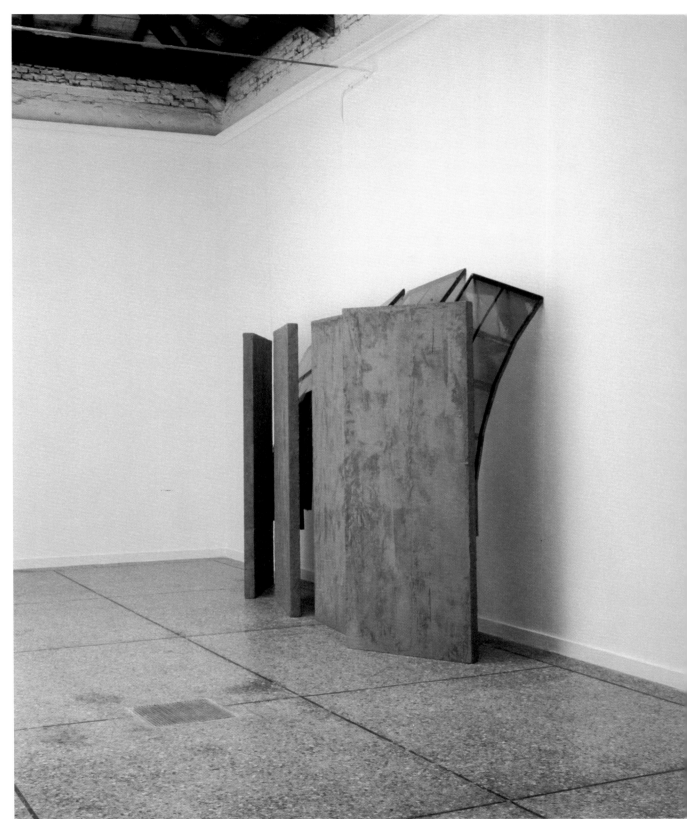

Untitled (*Venecia II*), 1993.
Cemento, ferro, vetro e ambra,
270 × 460 × 122 cm.
Collezione Pepe Cobo, Madrid.

Veduta dell'installazione:
Biennale di Venezia, 1993.

Gloria Moure	Do you use chance and accident, do you even induce them?
Cristina Iglesias	The pieces often follow from one another like lines from the same text. But this text is complex and is played out in different registers. The signs appear as codes that are apparently decipherable and at the same time random. A text may be cut by the lintel of a house; a bar code may appear on the left of a door torn out of a cardboard box; this is the kind of chance or accident that I induce or manipulate all the time.
	The signs and certain out-of-scale details reveal to the observer the precariousness of the construction and its fictive quality.

Gloria Moure Over and above their intrinsic tactile and material qualities, certain materials also tend to have a linguistic or cultural content. I understand that the use of materials can in itself be radical, in the sense that what is important is not so much acquiring craft skills as revealing or discovering territories of expression. Can you say something about how and why you choose the materials that you use?

Cristina Iglesias The raison d'être for using a certain material —such as the alabaster— is to fulfill a function that corresponds with its inherent qualities; the capacity of a translucent material to be a medium for light and to function as a screen. Coloured crystal stains the light and that's why I use it.

The domes that I created for Paul Robbrecht's building in Antwerp are a medium for bringing light into the building. The domes sift light inwards during the day and shine outwards to the exterior at night. The use of alabaster and blue glass makes this possible.

But I'm not interested in the 'truth to materials' credo that artists of other generations have been concerned with. I use a lot of materials that lie.

The first vegetable rooms are in cast aluminium but all the others incorporate special resins with bronze, iron or copper powder. Then the patina is worked as if it were solid bronze. These are modern materials that substitute for those that prove too heavy and expensive in very big projects. At the same time they speak of appearance, which is a way of speaking of the skin of things.

A concrete wall in present-day architecture is never a solid wall. I too construct in layers. The lattice pieces are made of wood. It's a very elaborate way of building, like a fabric. We start with a very basic framework, a grid; then we interweave fragments made up of letters and draw geometrical figures that make the screen more complicated. After that we impregnate them with special resins to coat them or spray them with powdered bronze, iron or copper, depending on the tones or sheens I want.

In this way I create a wall/lattice which at the same time constitutes a text, which in turn describes a place.

The materials used for the models are obviously ephemeral; indeed my interventions make it clear that that's what I want to talk about. To talk of the manipulation of materials, the appearance of materials. Fictive materials.

Gloria Moure In view of the markedly architectonic and spatial characteristics of your works and the way they activate perception through interaction with the audience, do you think there is a connection with the theatre stage?

Cristina Iglesias There is an element of the work that could be seen as corresponding with a backdrop. A vegetable bas-relief is an impenetrable screen. It generates an illusion of depth that adds a sense of intrigue: what lies behind it? This is why it's important that the extremes terminate at some point in the space they occupy. From wall to wall. It's a façade. It is important not to be able to see the back. We know it's a façade but it still intrigues us. How much space is there behind it? Is the room much bigger than the space in which we encounter it? These spatial effects are created by theatrical mechanisms.

The Minneapolis piece is a sequence of invented spaces, silkscreened on sheets of copper that form two curves. The spectator can never see the piece in its entirety from anywhere and is therefore obliged to travel through it to understand it. This sequence of looking, this succession of linked spaces has something to do with those characteristics of stage architecture. I've always been interested in Palladio's Teatro Olimpico in Vicenza with its multiple points of view that conjugate a place of impossible vision.

Studi di alabastri, 1992.
Materiali vari,
34,5 × 27 cm ogni pagina.
Collezione de l'artista, Madrid.

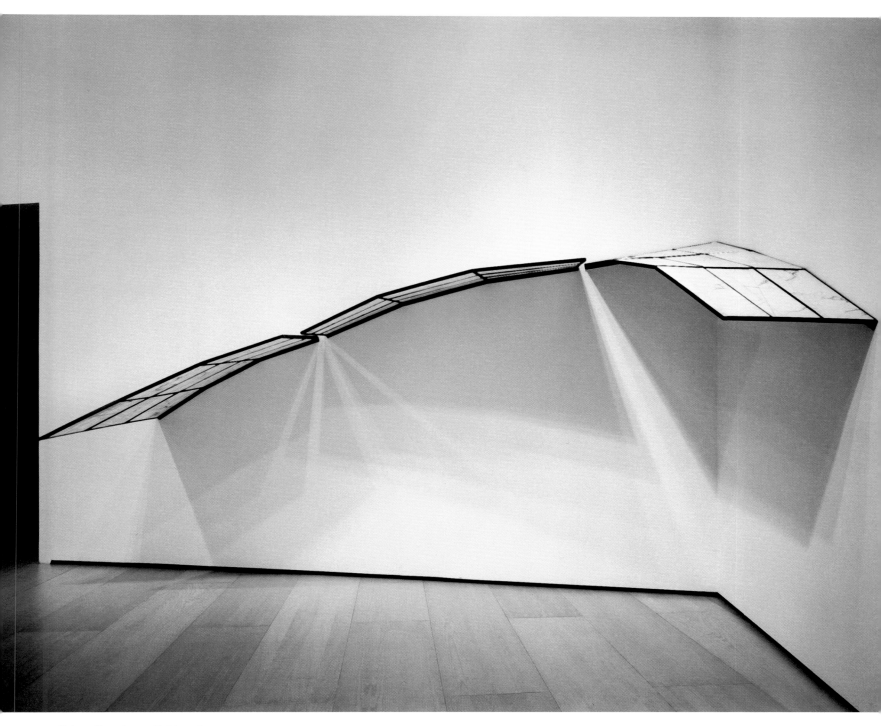

Alabaster Room (stanza di alabastro),
1993.
Ferro e alabastro,
250 × 110 × 30 cm ognuno.

Veduta dell'installazione:
Palacio Velázquez, Madrid, 1993.

154 : 155

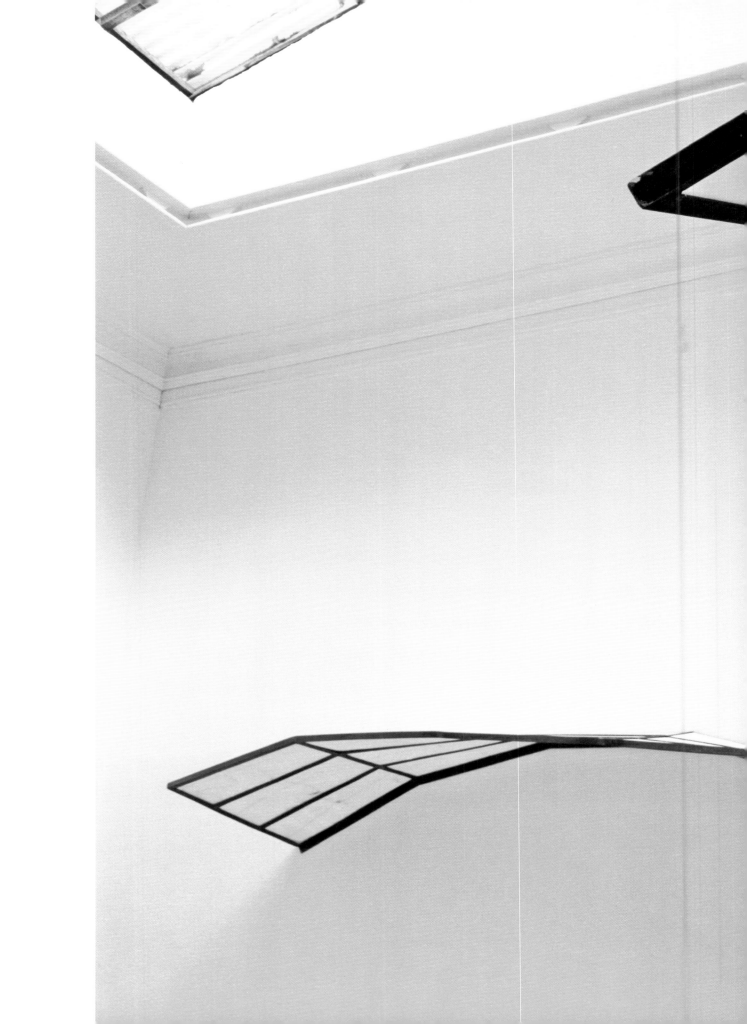

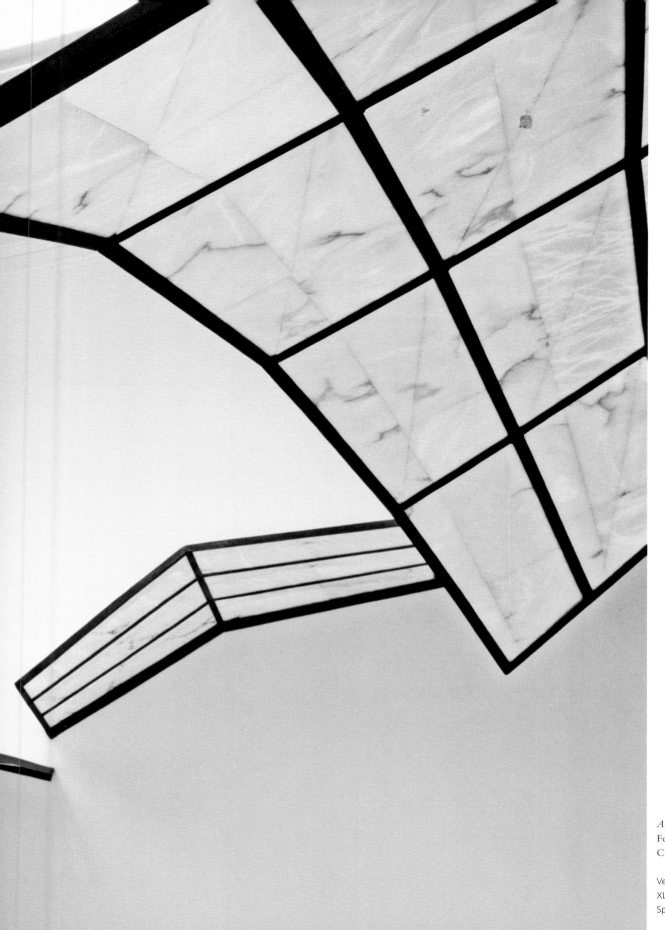

Alabaster Room, 1993.
Ferro e alabastro, dimensioni varie.
Collezione privata, Madrid.

Veduta dell'installazione:
XLV Biennale di Venezia, Padiglione
Spagnolo, 1993.

Gloria Moure	Vertical surfaces that delineate spatial areas seems to be an essential component of your work. Are you interested in that border quality?
Cristina Iglesias	A wall is a plane that delineates and structures. But at the same time it carries a metaphorical sense. The spaces of a labyrinth are created by walls. These interstitial spaces, these intervals, are significant places in my work. In many cases the sculptures are presented as artifice, as an illusionist façade. Their verticality relates to the column, which represents the beginnings of the construction of a habitat. In early pieces I proposed a place which was inaccessible, in some cases little more than an image.

So, in some sculptures the construction forms a point of view for looking at some other place that is silkscreened on a copper sheet or onto stainless steel. This construction encloses an image. That image is sometimes a detail of the interior of another piece.

Leaning over to the other side of a concrete wall, we can see the reflection or the impression of some leaves that take us towards the idea of a garden, an enclosed exterior. Then there are pieces such as the one in the travel agency in Rotterdam in which the spectator may end up with a sense of loss.

| Gloria Moure | Let's concentrate on the cast works that recreate the surface of vegetation. What does nature have to do with all this? |
| Cristina Iglesias | The natural enshrines the idea of Eden, the existence of which depends on remaining just an idea. A clearing in the forest is a breathing space or place of waiting, of anticipation for what might come. The trees that surround us are a dark screen that only lets us see their surface. The surfaces of the vegetation rooms carry the motif of an invented nature. They have an illusion of depth that contributes to a feeling of being surrounded. None of the motifs I use actually exists that way in nature. They are pure fiction. I construct them by mixing elements that exist in nature but in an impossible composition. Or mixing them with elements and impressions alien to nature. |

I am interested in the idea that the spectator believes in this for a moment before realizing that it is a fictitious composition.

The repetition of the motif is part of that game. It appears that there is an infinite zone of undergrowth that surrounds you; but on closer examination it becomes clear that it's a single vertical motif that is repeated again and again to configure a space.

The interior topography of these rooms is articulated according to the sort of itinerary I want the spectator to take. Some offer a passage between two spaces and others block the way at the end of a room, creating an ambiguous sensation. We do not know if the room actually continues beyond the vegetation. or whether the whole space is filled.

Gloria Moure Could your work as a whole be interpreted as a process of smoothly linked, ongoing transformation? And, if so, could we interpret it as mimesis of nature?

Cristina Iglesias Some themes lead to others, they metamorphose. Sometimes I even transform one theme physically into another. What interests me about mimesis is the way it affects the interplay of perceptions and the way that the detail becomes the subject.

In the piece I'm doing at the bottom of the Sea of Cortez in Baja California, I want people to speculate in this way, with the idea that the walls of the maze I'm constructing will form a coral reef and thinking about how certain characteristics can be favoured or imposed.

Alabaster Room.
Ferro e alabastro, dimensioni varie.
Collezione privata, Madrid.

Veduta dell'installazione:
XLV Biennale di Venezia, Padiglione
Spagnolo, 1993.

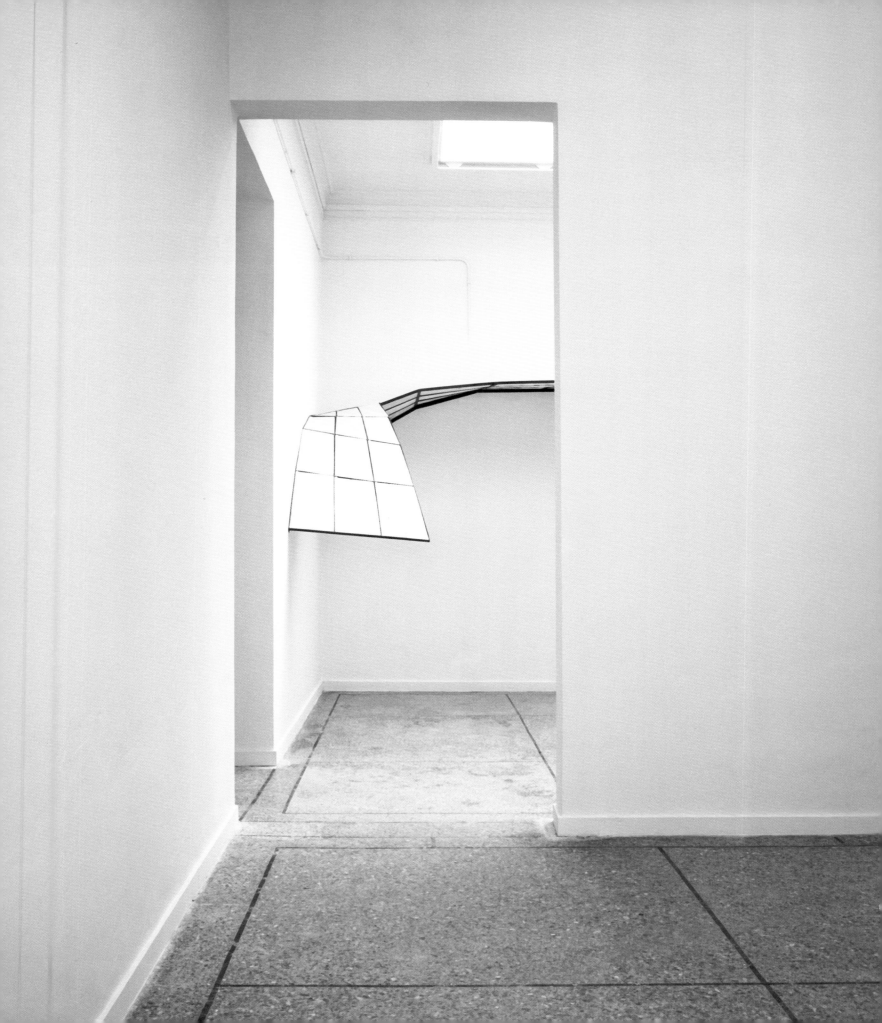

Gloria Moure I have the sense that in your creative approach the whole is more important than the parts; and yet you emphasize details, enlarging and multiplying them. Where do you begin and end in this process?

Cristina Iglesias A piece has to function in its entirety. Earlier we spoke of how a piece might be conceived to be seen from afar, offering clues which attract our attention and show us a way to approach it. At closer quarters, a detail might function as a doorway into a space that cannot be seen. Absence is presence by virtue of the consciousness of what we see. The abstraction of the motif through distance is a way of veiling that represented space. In the distance a wall appears like a formless mass with signs that you can guess at, that might refer to nature or to complex ornamental structures. As we get closer to the detail, it is the distinctness of the contour between the figure and the background that enables us to recognize the motifs and to interpret them. That myopic gaze is provoked into imagining the visual field that the detail has become detached from. On the other hand, the desire of the person looking can lead to them imagining details that don't exist.

Cristina Iglesias
Un saggio fotografico della mostra
A photographic essay of the show
Gabriele Basilico

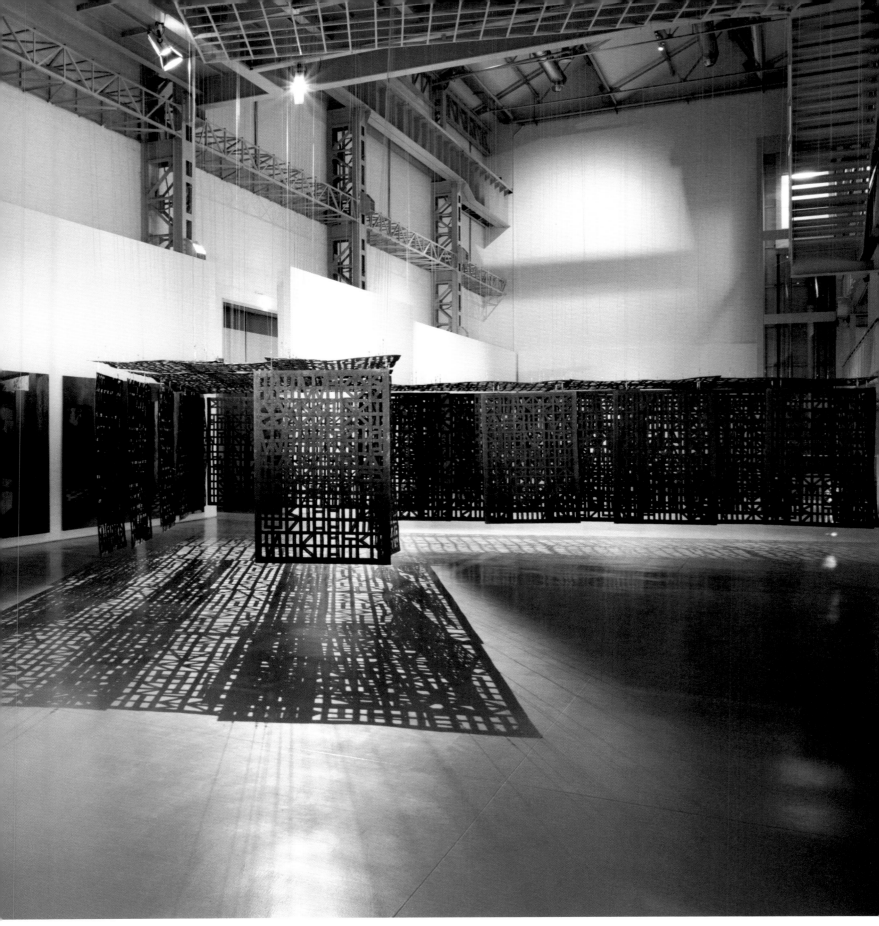

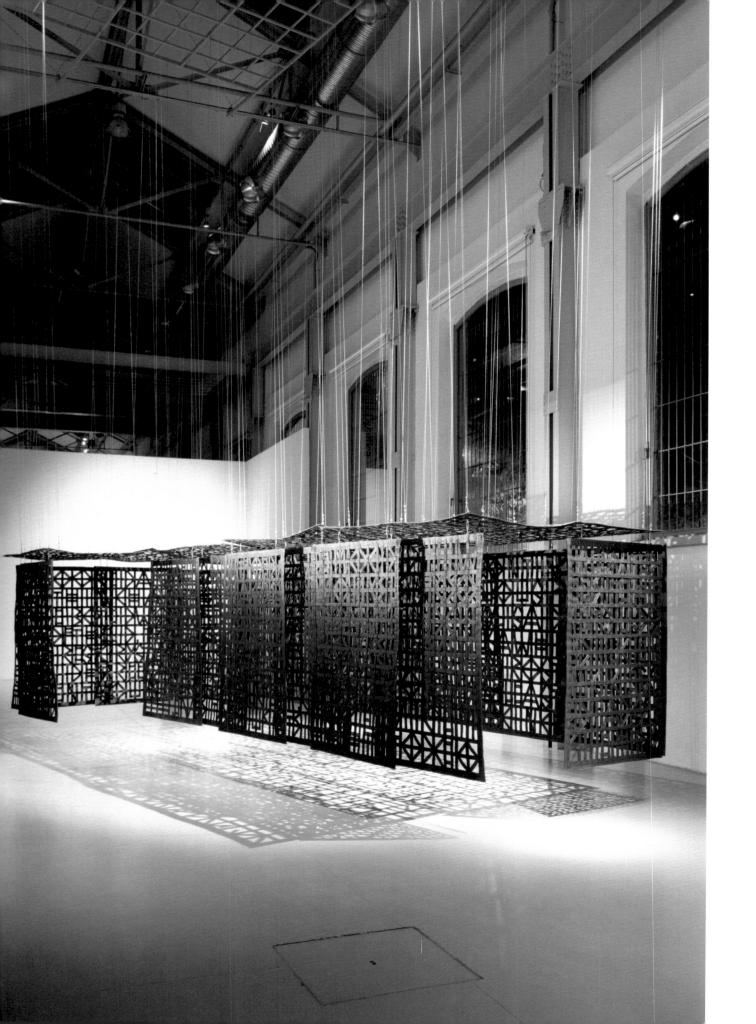

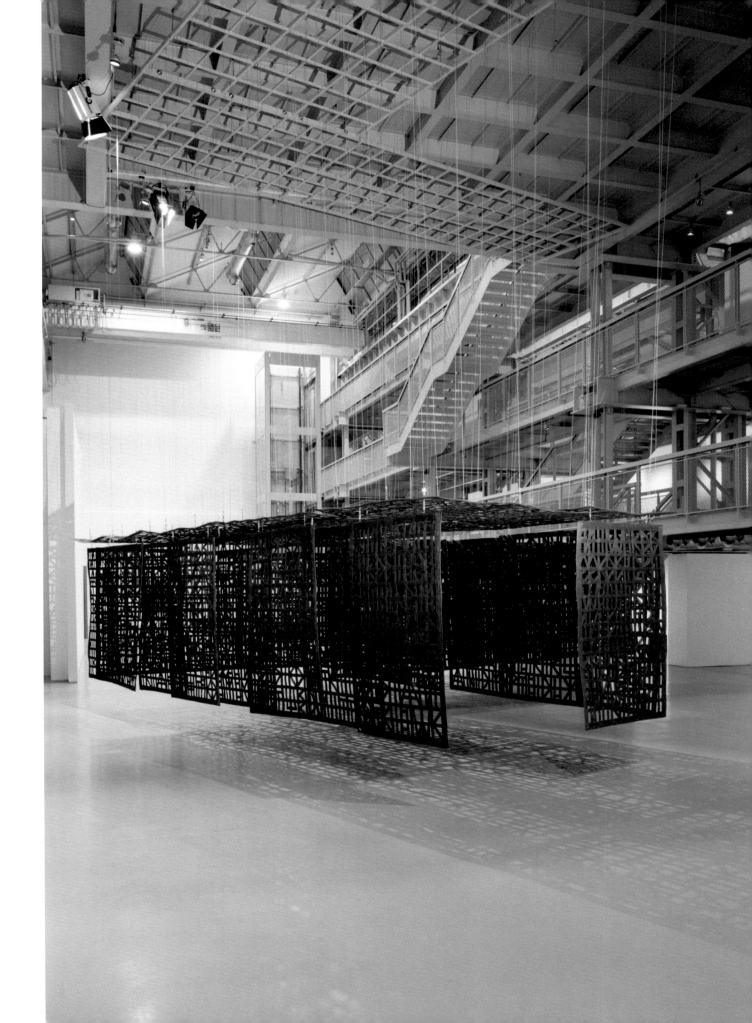

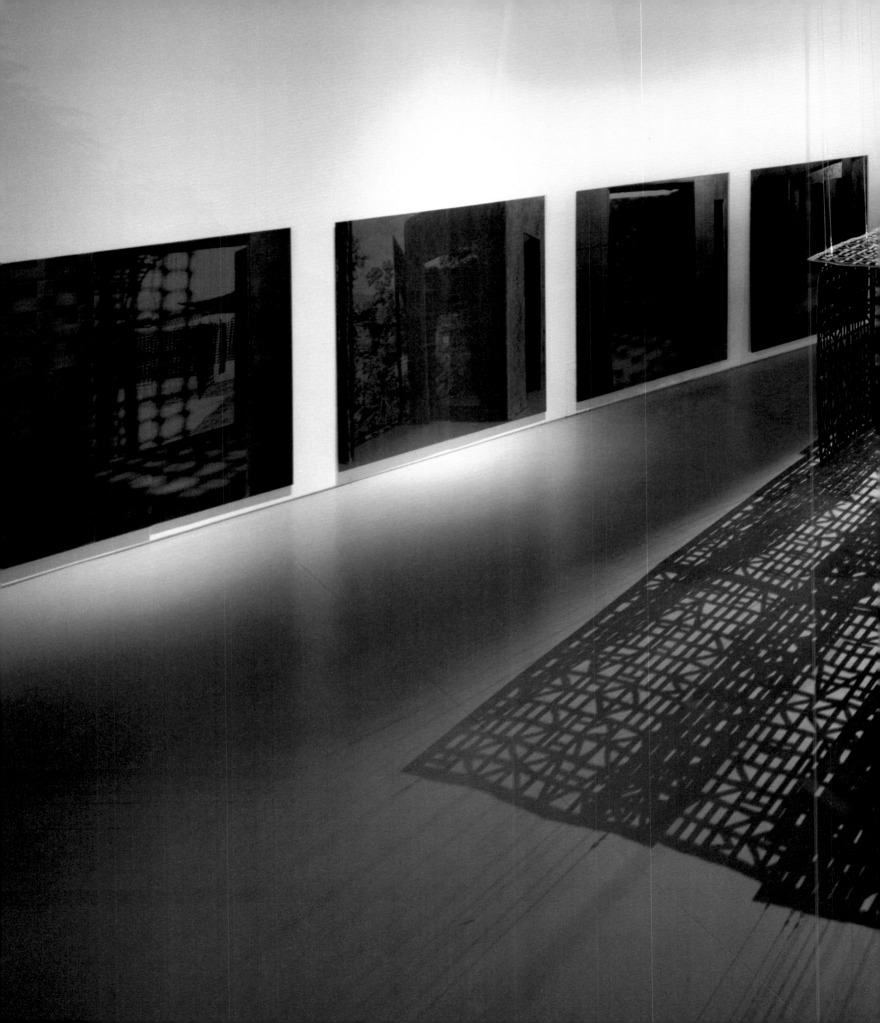

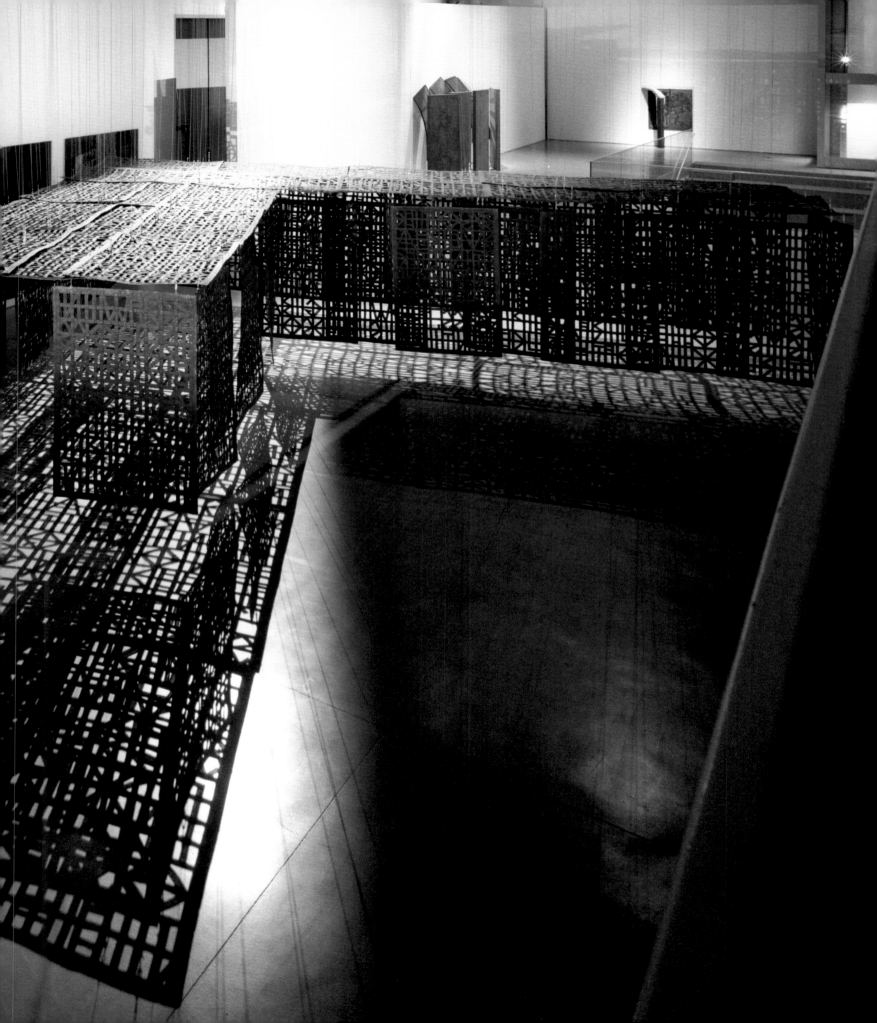

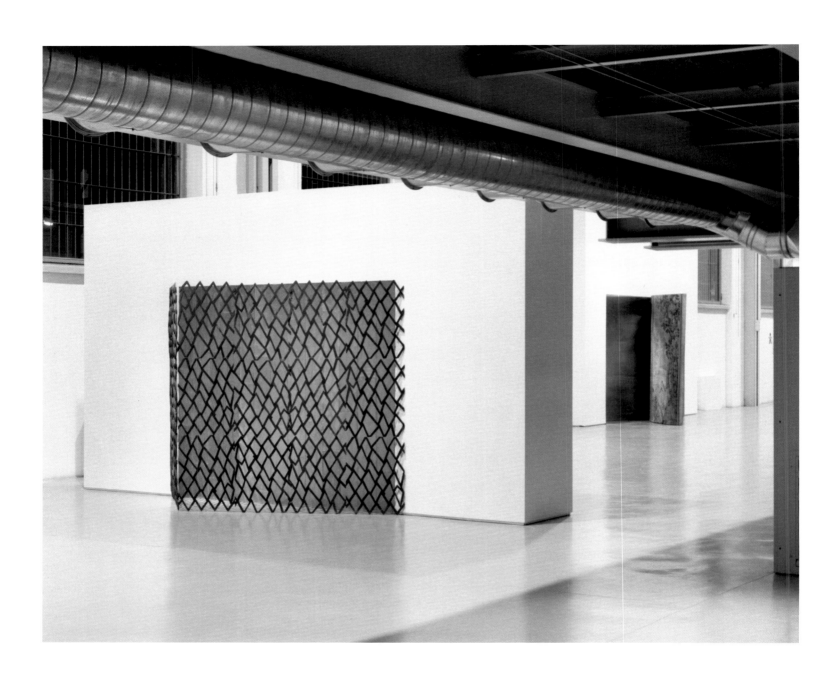

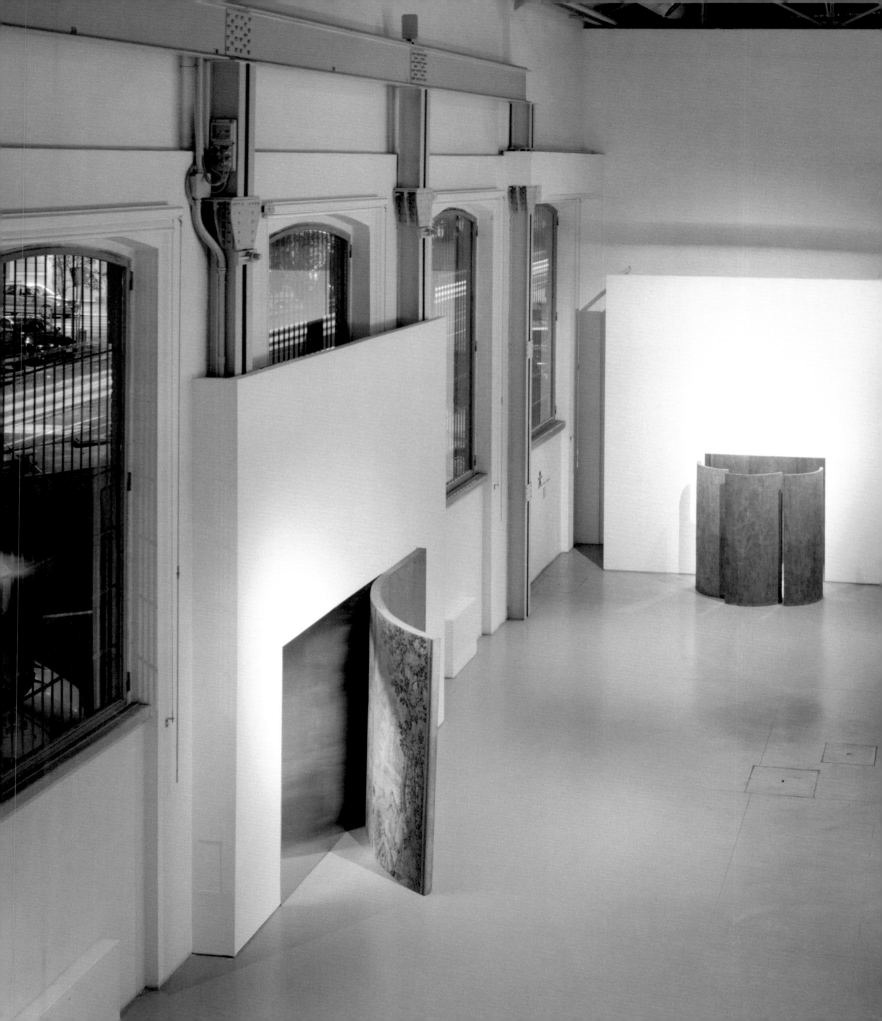

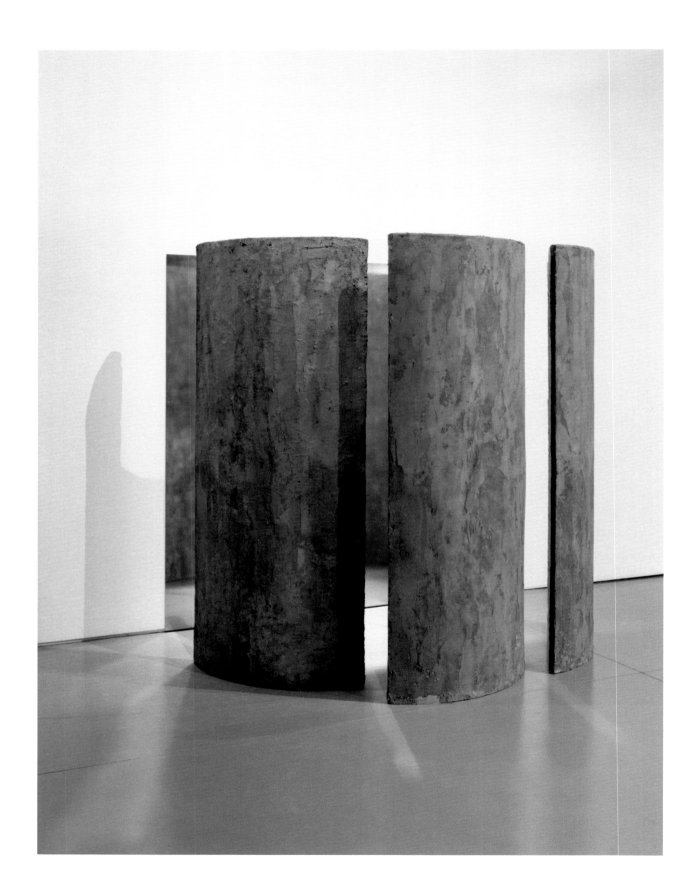

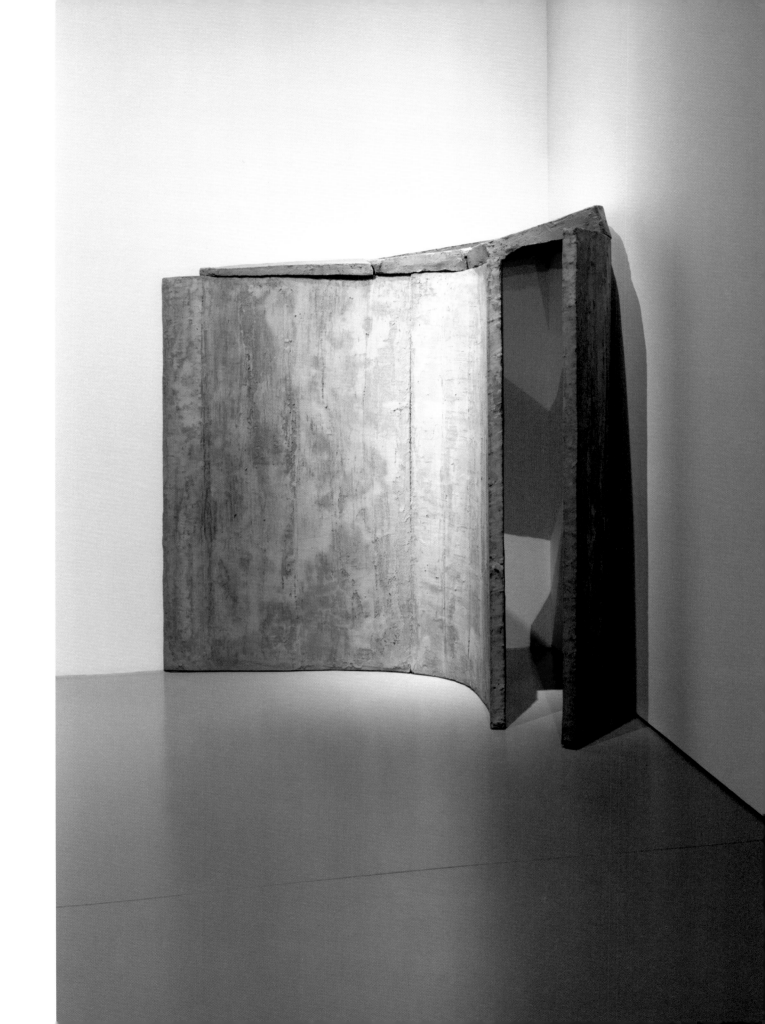

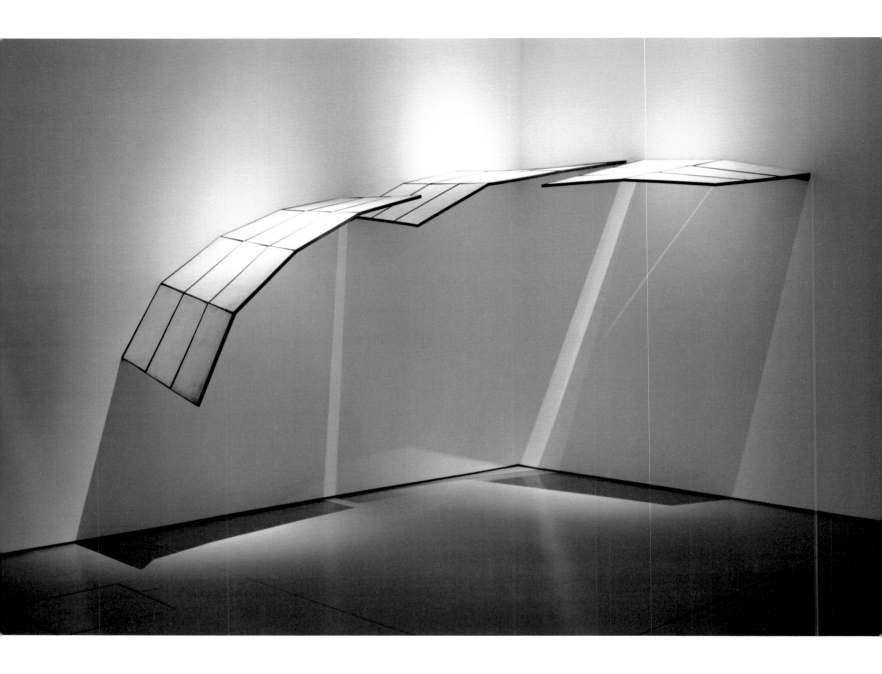

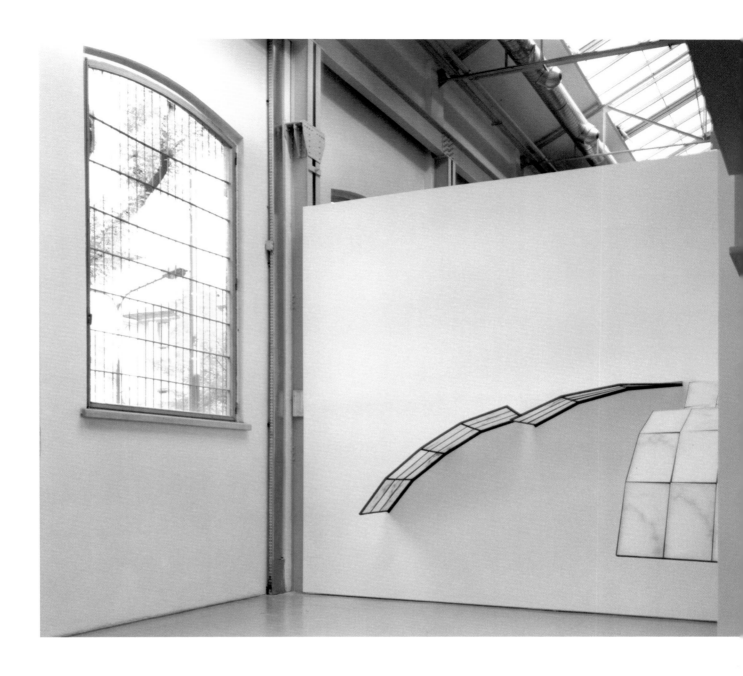

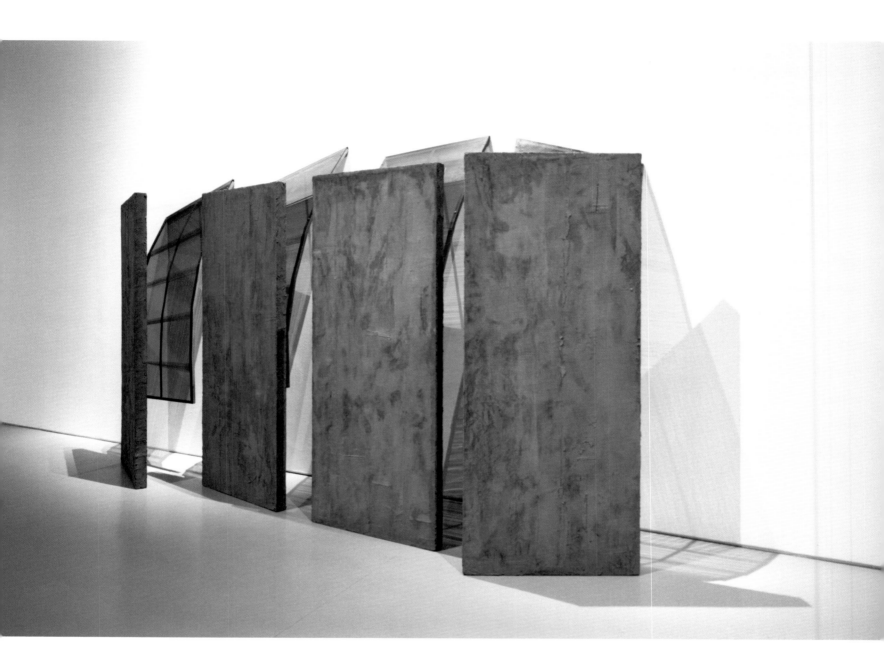

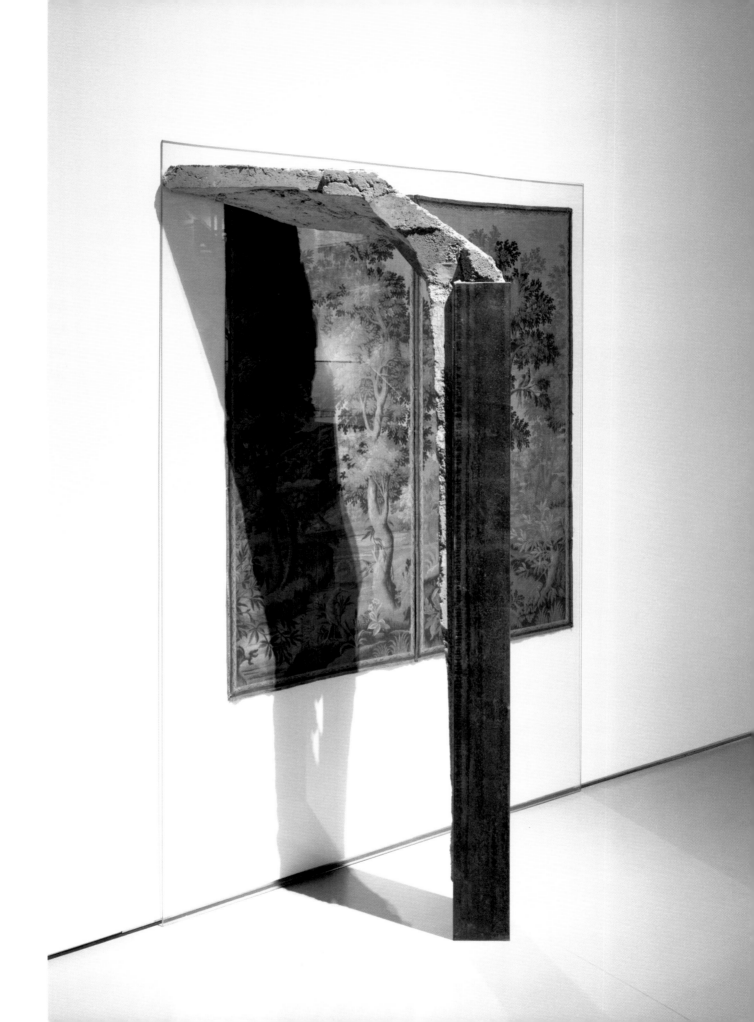

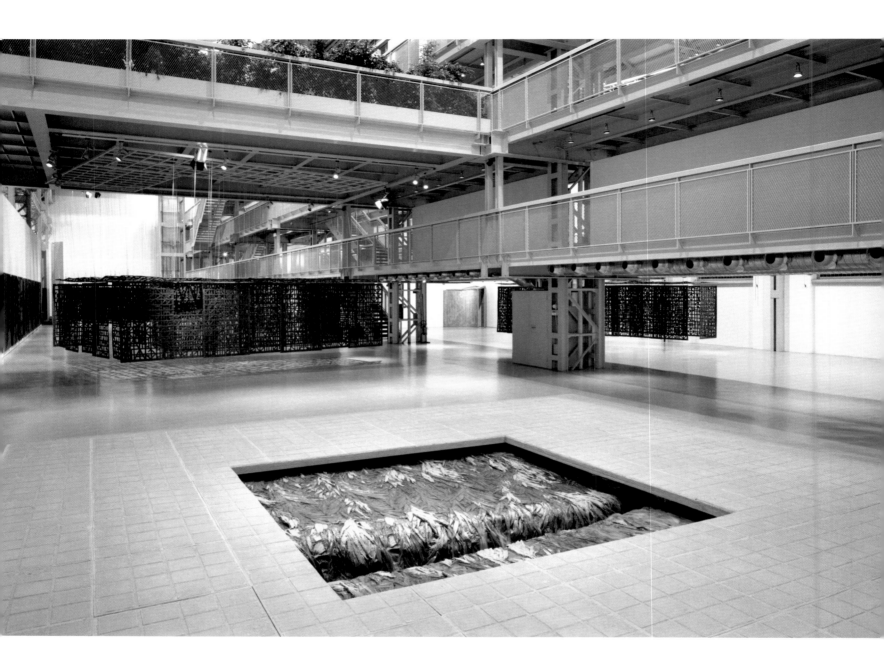

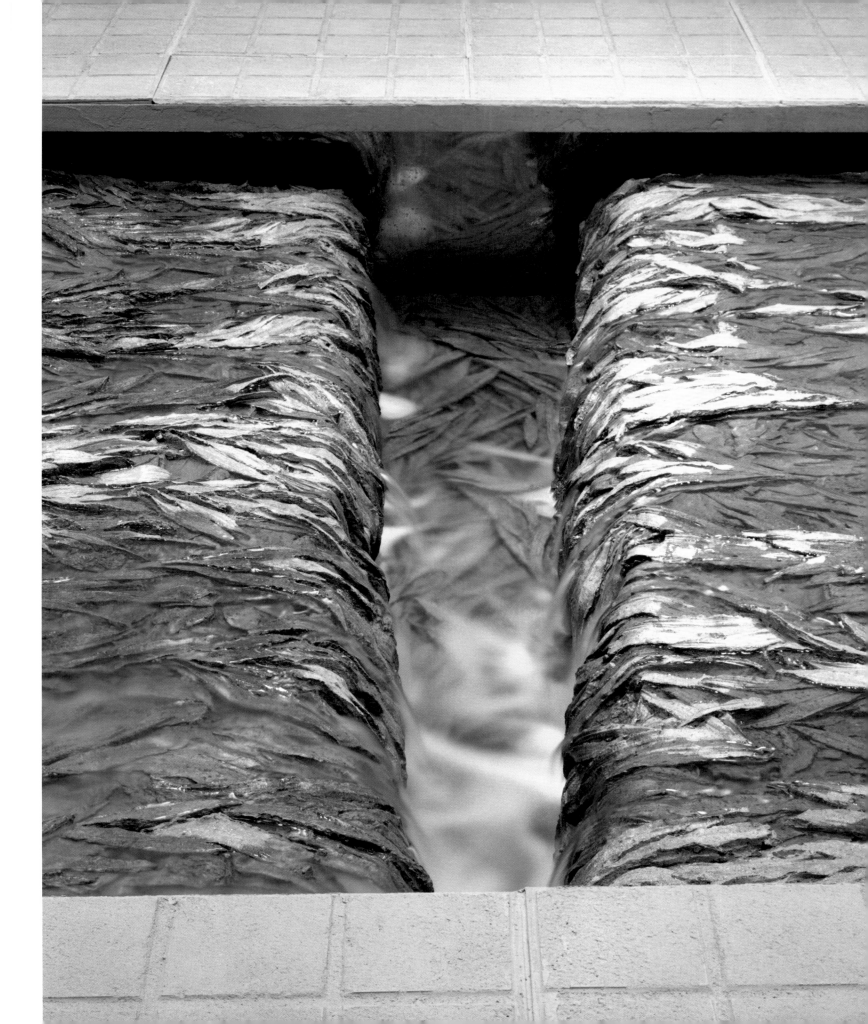

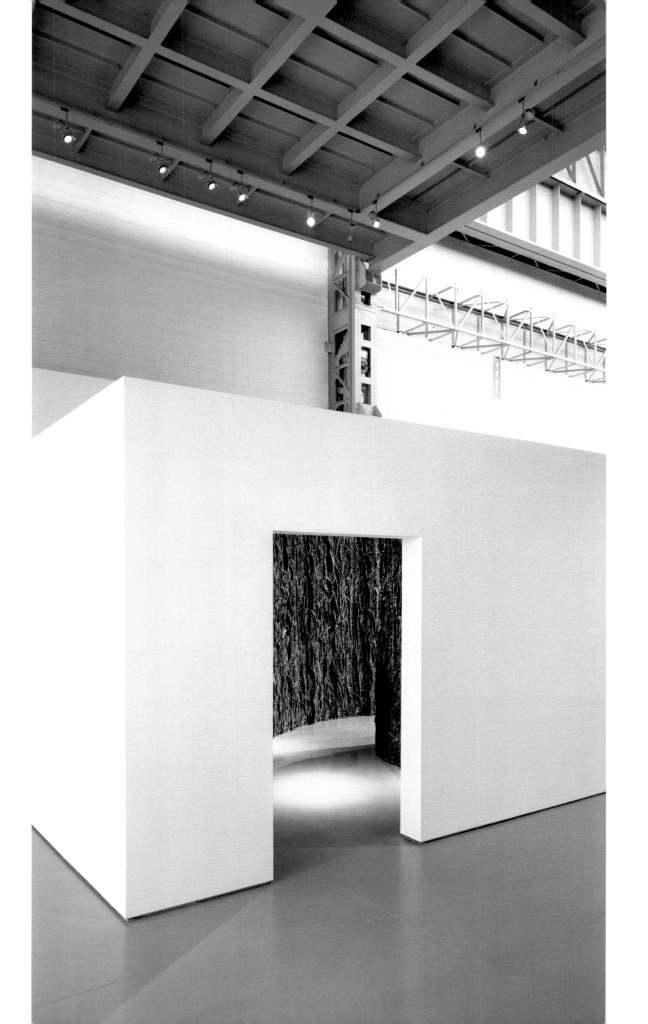

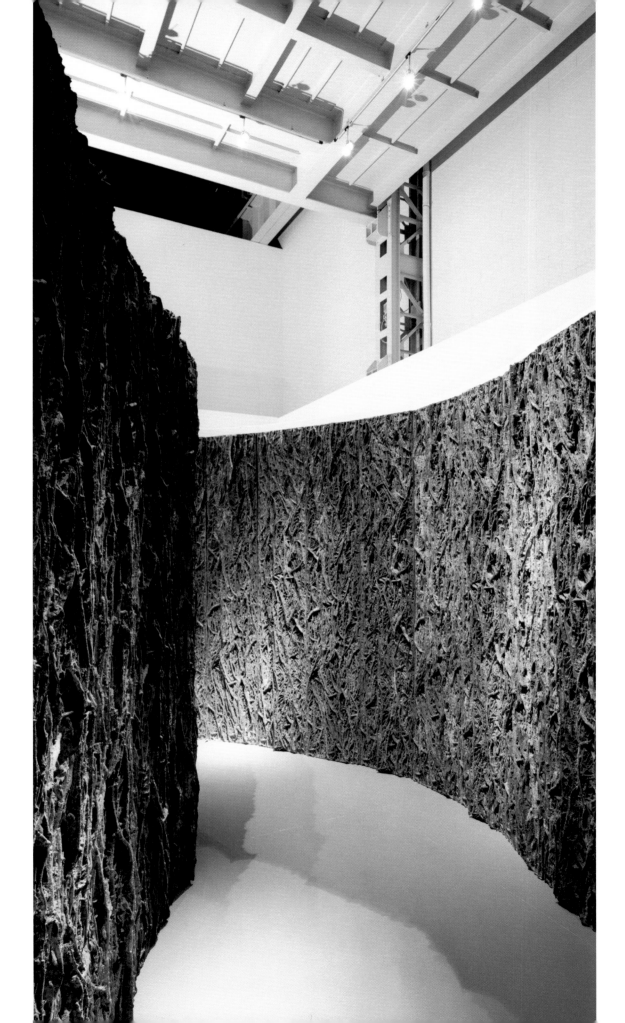

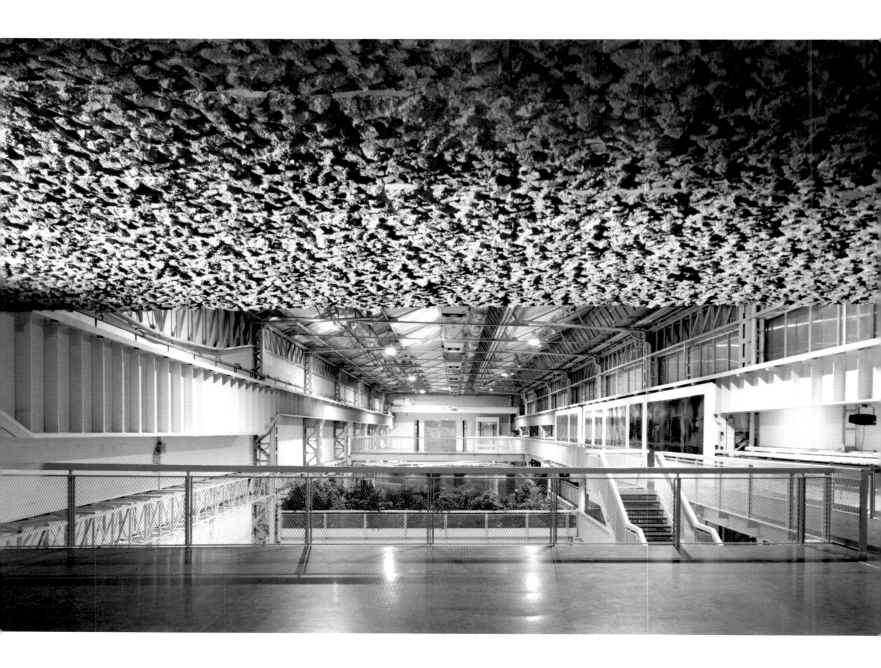

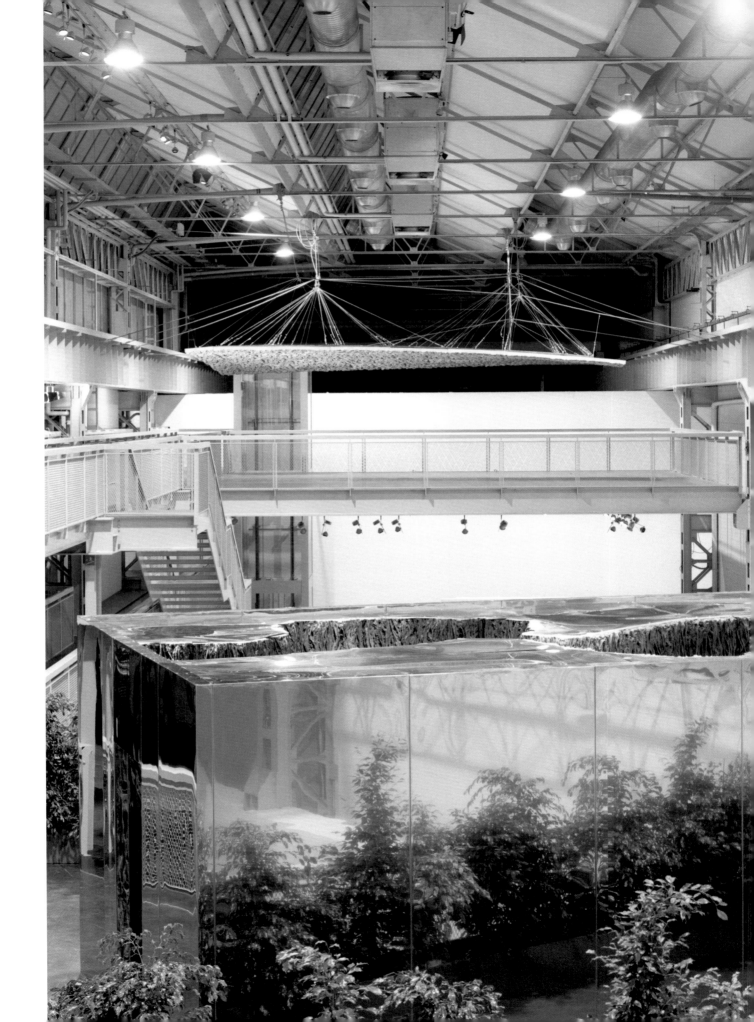

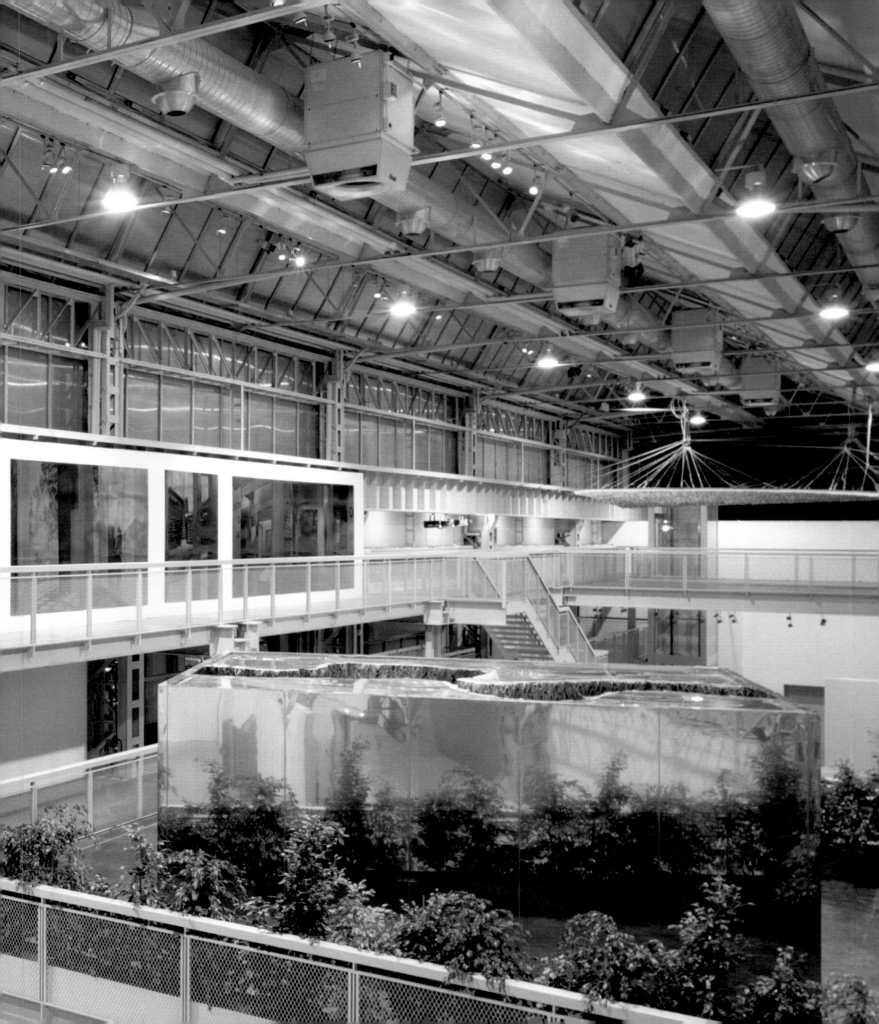

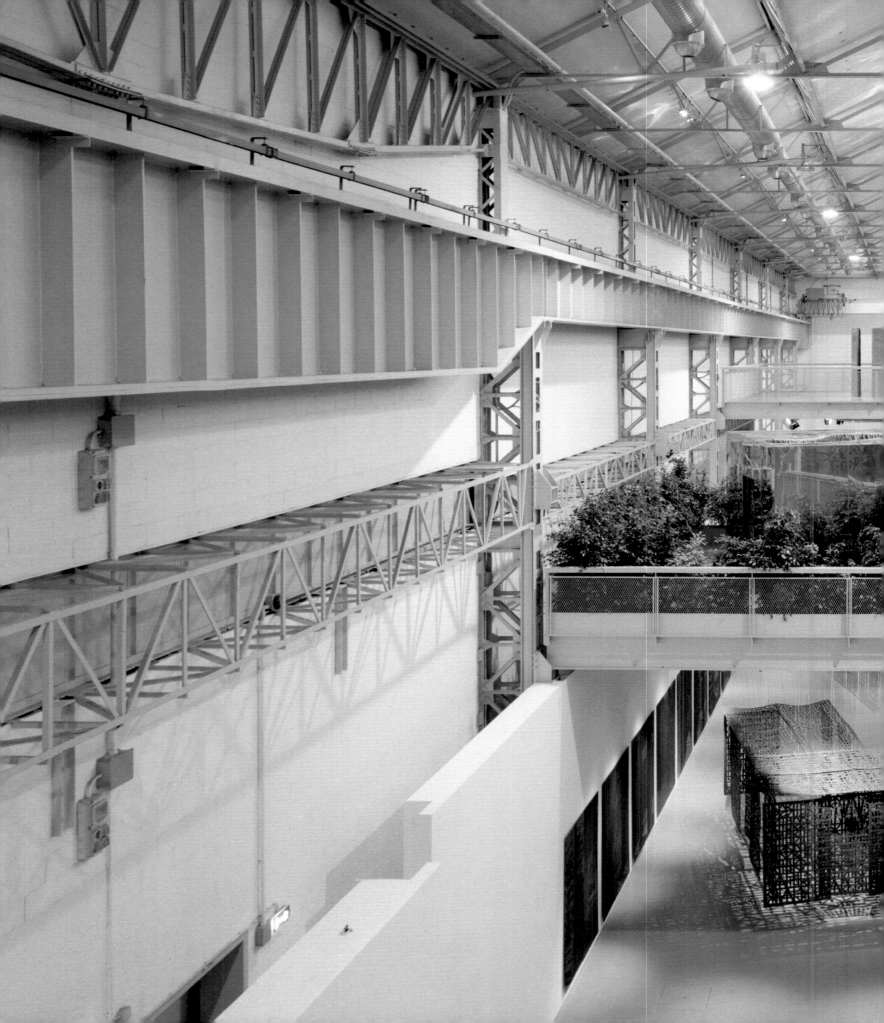

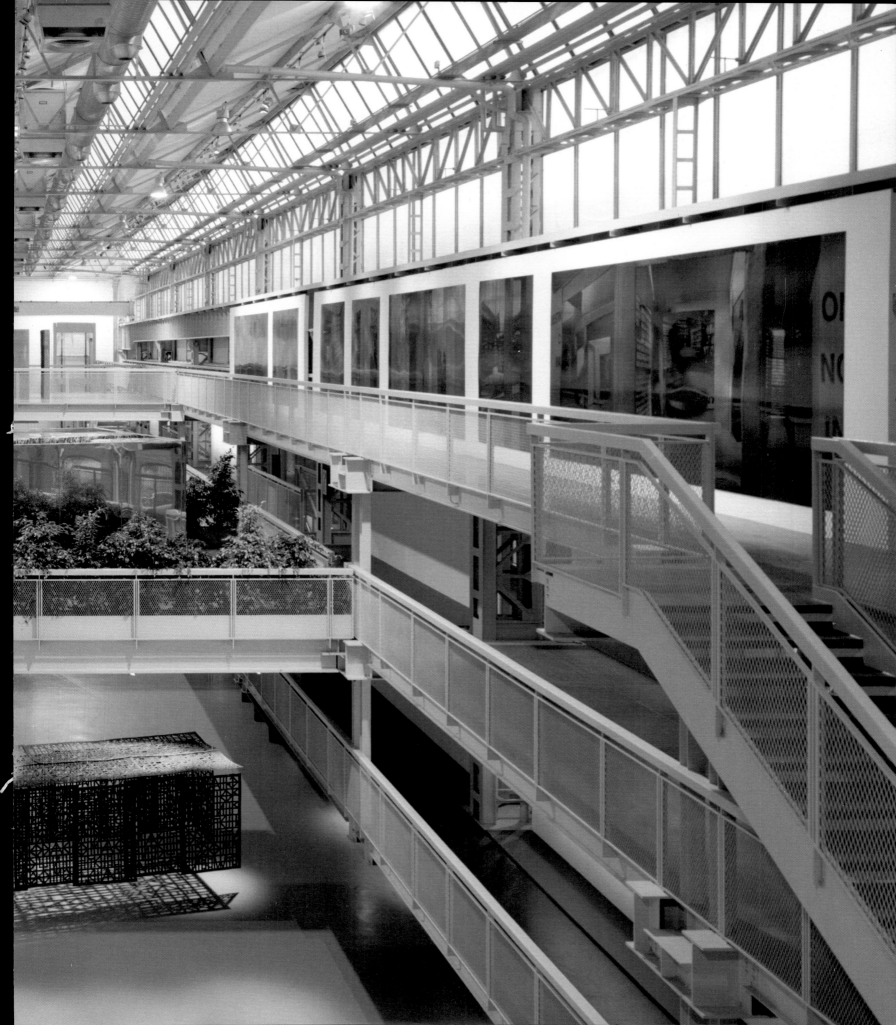

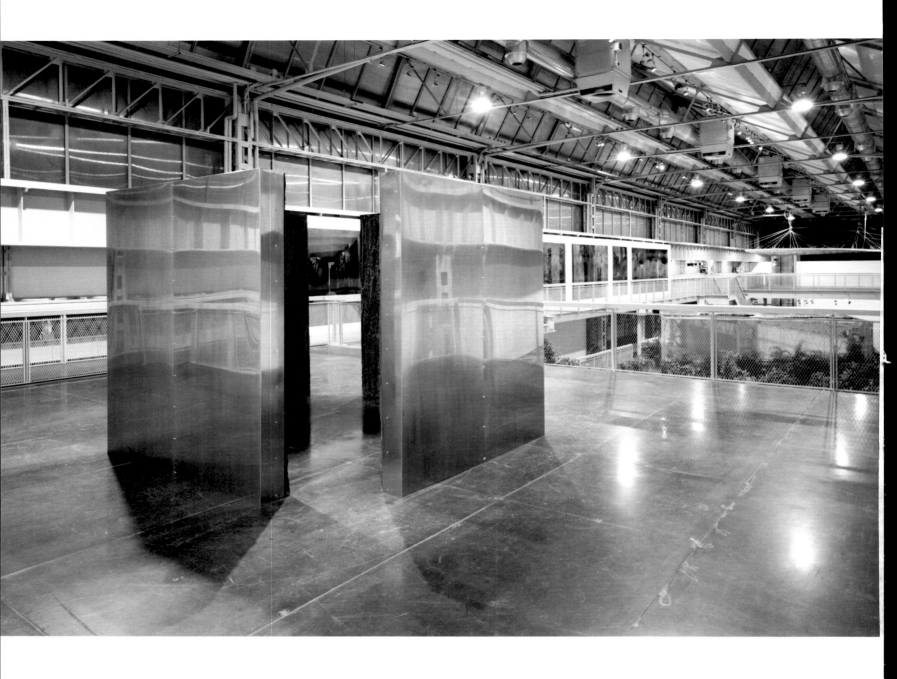

e degli sfumati, che li assorbono o, al contrario, li demoltiplicano, come la «Colonna senza fine» è sublimata —smaterializzata nel vero senso del termine— attraverso le oscillazioni fittizie registrate dalla pellicola fotografica. L'opera si colloca allora in uno spazio virtuale, in una temporalità fittizia che lo spazio reale dello studio (e tanto meno quello della mostra) non può più contenere; si apre a tutte le combinazioni che lo spazio mentale dell'artista produrrà; si disfa in esse.

Sfaldature

Un'arte dei margini e dei bordi: tutte le opere di Cristina Iglesias, come si è detto, ricusano la solitudine eroicizzata del volume chiuso che produce il suo spazio. Esse fanno bordo con il mondo e si è visto che questa tangenza assume volentieri la forma del puntello, del sostegno, dell'appoggio —un appoggio costruito, armato, impalcato che associa elementi eterogenei (il taglio di lastre d'acciaio alla plasticità del cemento, ad esempio), implicando questo fuoricampo proprio della scultura: il muro. Questo assalto contro i volumi eroici del minimalismo assume in numerose opere di Cristina Iglesias la forma della sfaldatura.

L'opera si svolge allora come per interstizi: uno scarto tra due pareti, uno spaziamento lungo il muro che talvolta vengono a materializzare la figura del puntello o l'indicazione quasi segnaletica di una pensilina in vetro colorato, o il ripiegamento su se stesso del foglio di metallo. Si crea allora un gioco di rimandi tra le facce di un muro raddoppiato, orlato di vetro, scorticato in pelli successive (di vetro, metallo o cemento), che si espande o si spiega e si riflette. Non una profondità o un volume, ma un implicarsi di superfici l'un l'altra: non solo queste non recintano un volume, ma neppure consentono di distinguere la facciata dal retro —in un certo senso, tutte le «facciate» si rivelano in un secondo tempo al visitatore dei «retri», l'implicazione di un'altra superficie così esposta. Da qui questa impressione di arretramento, di «schiena girata» trasmessa da numerosi pezzi degli anni '80 che i commentatori non hanno mancato di rilevare. Un'osservazione che non è inesatta, ma che resta nondimeno troppo legata, almeno implicitamente, all'opposizione qui inoperante tra l'involucro e il contenuto.

«Credo di aver sempre lottato contro la scultura» dice Cristina Iglesias e indubbiamente, se la scultura richiede allo spettatore un'esperienza frontale, la Iglesias rifugge dalla scultura. Le sue superfici si presentano a una percezione laterale o obliqua, a quel tipo di percezione accidentale che si sperimenta durante una passeggiata, quando una prospettiva inattesa di colpo si offre su un lato, ai limiti del campo visivo. Ciò che appare allora è una sfaldatura, una spaccatura, una dissociazione: delle sollecitazioni contraddittorie disturbano l'attenzione dello spettatore, combattuto tra ciò che si aspetta e ciò che accade, una forma si sfalda in due schermi che scorrono uno sull'altro, o un muro si fende, sprigionando una scaglia di cemento essa stessa rivestita di tessuto su una faccia... tutti fenomeni che presuppongono la presenza attiva di qualcuno che cammina e che quest'ultimo li guardi a due riprese, *all'indietro* e *a posteriori*.

Le *Habitaciones* affidavano al materiale il compito di rallentare lo sguardo —l'alabastro si espandeva in un contorno luminoso, un'aureola, un alone, della stessa consistenza dell'occhio e del visibile: ciò che nell'antichità veniva chiamato il *diafano*.

Le «griglie» delle Celosias segnano una torsione supplementare nella volontà di rallentare lo sguardo dello spettatore. Esse implicano in modo ancora più radicale il fuoricampo che lasciano trasparire smaterializzando la stessa struttura: la griglia che opacizza lo spazio, moltiplica i rimandi e gli effetti di trama implica chi guarda in una composizione continua in cui niente distingue l'interno e l'esterno, la struttura e il suo spazio. Più che mai la scultura è una questione di sguardo, uno sguardo ravvicinato, «miope» o «tattile», indaffarato a riconoscere gli indizi di una forma identificabile.

Gli scultori degli anni '70 avevano affidato alla fenomenologia il pensiero dello spazio e dello sguardo, della visibilità delle forme che producevano. Suddivisione del lavoro: allo scultore la produzione delle forme pure, autonome, collocate nello spazio; al filosofo la cura di tramare lo sguardo dello spettatore, di restituirne lo stratificato che organizza la percezione dell'oggetto. Ma questo non intacca la trama dello sguardo. Al contrario, in Iglesias, la stratificazione dello sguardo trama l'opera, direttamente. La struttura del visibile, la «visibilità del visibile» produce la «scultura». Quindi, in un'escalation radicale, la struttura si fa testo.

Le *Celosias* inventano un altro modo di tramare lo sguardo. Un reticolo, a prima vista inestricabile, di griglie o transenne: delle *gelosie*, di grandezza diversa, unite in apparenza senza altra legge se non la coesione dei loro telai, costituiscono dei larghi pannelli disposti verticalmente in una qualche composizione sommaria, l'abbozzo di una camera, di un «corridoio sospeso» o di un paravento dai fogli semiripiegati. L'embricatura delle transenne obbedisce tuttavia a un principio strano. Le sequenze di listelli proprie ad ogni modulo sembrano orientate in direzioni contrarie a quelle del modulo vicino —questa sovrapposizione (che non può non evocare il principio pittorico della fusione ottica e del contrasto simultaneo)— conferisce all'insieme del pannello una sorta di *eccesso di struttura* che accresce ulteriormente la luminosità della polvere di rame, distribuita uniformemente, e la sua grana. Una luminosità sorda nella quale lo sguardo si diffonde e si perde. Mano a mano che si sforza di individuare la sezione di lame che gli permetterà una qualche fuga attraverso il muro, un qualche passaggio verso questa penombra intravista e promessa, l'occhio si perde in questi percorsi virtuali. Ogni breccia nella quale crede di trovare una via di fuga gli rende più opaco l'insieme della tramatura. E quando l'occhio crede di essersi impossessato del principio della loro distribuzione, un terzo elemento appare, come se fosse necessario colmare una dopo l'altra tutte le fessure, tutte le fughe che si presentano allo sguardo e che potrebbero minacciare l'opacità del pannello. Un terzo elemento si insinua nel groviglio dei listelli di legno formando un intreccio: appena una lettera, un abbozzo di lettera, un indizio (ma si tratta di una lettera?) viene a frapporsi, per intermittenza, in una distribuzione apparentemente aleatoria, nella trama delle crociere. La struttura si è fatta testo. Apparizione improvvisa e accecante della lettera. Non si vede più nient'altro. Questa lettera frammentata, non identificabile, *rubata* (rubata a noi: il testo rimarrà perduto) condanna, questa volta irrimediabilmente, la leggibilità della struttura. Ci costringe a decifrarne ogni articolazione nell'attesa della rivelazione del senso (ricordiamo le esitazioni del decifratore di *La cifra nel tappeto*: «Forse è una preferenza per la lettera P! azzardai da profano. Papà, patate, prugne: questo tipo di cose? Fece prova dell'indulgenza opportuna: disse solo che non avevo trovato la lettera giusta[3]». Obbliga lo sguardo a errare senza fine nello spessore della transenna alla ricerca del *testo nascosto*. Le *Celosías* non sono architetture

(le «stanze» o i «corridoi sospesi» somigliano piuttosto ad accatastamenti frettolosi, ricoveri di fortuna: non «riparano» niente). Si presentano come un'altra modalità del velo, che dal tessuto deriva non la consistenza materiale (del resto, sono davvero di legno? o di metallo? quale artigiano perverso avrebbe immaginato il loro aspetto improbabile di fusioni?), ma la struttura. Palinsesto: una trappola intessuta con cura, e piuttosto due volte che una, nella quale lo sguardo si fa prendere. Perché questo intreccio, Iglesias lo ha costruito come la criptazione di un testo.

Criptazione

È stato l'orizzonte di una generazione di artisti negli anni '80: ritramare lo sguardo dello spettatore, restituirgli quell'anelito del desiderio e della memoria che la formula perentoria del minimalismo («What you see is what you get») gli aveva rifiutato. Recuperarono i prestigi ambigui della finzione, del racconto, dell'enigma —vale a dire ciò che si può definire la «figura» giocando sul doppio senso del termine—: la figura retorica o «tropo», che nutre la scrittura (l'enigma o l'allusione ne fanno parte), la «figura», oggetto centrale della pittura e della scultura, punto chiave della rappresentazione, perno dell'antropomorfismo. Si trattava di configurare una sorta di scenario: qualsiasi aneddoto poteva diventare il vettore di un racconto scandito, come più tappe, da disegni, fotografie, pitture, sculture o plastici. Fu così aperta, o piuttosto riaperta, una strada nella quale gli artisti da allora si sono gettati a capofitto. La si è catalogata un po' frettolosamente nella categoria «postmoderno»: riattivava una forza imprescindibile dell'arte, la configurazione di un intreccio nel quale l'artista si faceva coinvolgere tanto quanto lo spettatore. Il racconto è una trappola, l'intreccio o la trama che interconnette i desideri disparati dell'autore e dell'osservatore, impegnati in un'operazione di decifrazione che li trascende entrambi: la decifrazione è l'opera. Di questa trama della vera opera d'arte Henry James aveva enunciato la legge in un racconto canonico, «La cifra nel tappeto». Il lavoro di Cristina Iglesias partecipa di questo momento, ma di sbieco, se così si può dire.

Ad esempio, i suoi pezzi degli anni '80 convocano la figura umana solo nel suo statuto di immagine e di immagine intessuta: sono frammenti di arazzi antichi, disposti come tanti tranelli per lo sguardo sul retro di veli di cemento ricurvi, che proprio in virtù della loro curvatura non si possono cogliere nella loro totalità. L'immagine qui non ci è mai consegnata, anzi, è sfaldata: solo il suo riflesso incerto su una lastra di metallo che le sta di fronte ce la fa immaginare nella sua completezza. La figura è ciò verso cui tende il nostro sguardo, ma in Cristina Iglesias la scultura non cessa di ritardarne l'avvento, ne modula e delude indefinitamente l'attesa. Il racconto è latente: l'opera trama l'attrazione delle immagini (l'immagine è seducente) e l'inappagamento del desiderio suscitato (l'immagine è irraggiungibile).

Da più vicino.

Particolarmente importante, S.T.Venecia (1993), la versione più riuscita di questa serie, che è la migliore introduzione a questa meditazione sulla memoria e l'oblio alla quale, in Cristina Iglesias, ritornano tutte le meditazioni sull'immagine. Si tratta di una pellicola di cemento d'aspetto minimalista, incurvata contro un muro. Aperta o con un ripiegamento appena abbozzato su uno dei bordi, svela sul retro (a meno che non si tratti della facciata) un arazzo in stile settecentesco e la sua immagine sfuocata che ci accoglie sul rettangolo di metallo levigato fissato al muro, specchio metallico del quale nulla

3

« peut être est-ce une préférence pour la lettre P ! hasardai-je en sacrilège. Papa, pomme, prune : ce genre de chose ? Il fit preuve de l'indulgence qui convenait : il se contenta de dire que je n'avais pas trouvé la bonne lettre », Henri James, ibid., p.26.

lasciava presagire l'esistenza prima di avvicinarsi per fare il giro della lastra di cemento. Un effetto sorpresa segnala dunque questo accesso effimero che ci è dato alle immagini risorte dall'oblio. La curvatura del velo di cemento impedisce di cogliere l'immagine se non chinandosi sul motivo —a frammenti—; solo il suo riflesso consente di immaginare l'ampiezza reale dell'immagine —un'ampiezza troncata dal tratto di cemento curvo che la espone— ma a mo' di enigma: per anamorfosi. Gerhard Richter, negli anni '80, paragonava l'immagine dipinta alla sparizione di qualsiasi figura, ma il gioco aperto qui sembra diverso. Perché apre in due l'immagine, la sfalda, l'istituisce come *effetto di rimando* —da una superficie all'altra, e perché tutto ci assicura che questa apparizione, come qualunque figura anamorfotica, sparirà con il movimento che l'ha fatta nascere—. Il lavoro di decostruzione del volume e dei segni dell'*abitazione* condotto nel corso degli anni precedenti trova qui un compimento particolare, nell'ordine del tempo. Rende percettibile, attraverso il semplice dispiegamento di una parete nelle sue facce, l'unicità dell'oblio e della memoria. Come una variazione moderna sulla profondità senza fondo del *Wunderblock* (notes magico) con il quale Freud identificava il lavoro frenetico della memoria, questo rimando infinito degli strati di cera e di celluloide, la loro logica pellicolare che trasforma il «dentro» in nient'altro che l'implicazione di un'altra superficie, in tal modo esposta[4].

Gelosie

Le gelosie sono, in Spagna e nel bacino mediterraneo, delle griglie che tramano di ombra e distanza le porte e le finestre di una casa, dissimulando alla vista dall'esterno chi sta alla finestra e obbligando chi guarda verso l'esterno ad avvicinarsi il più possibile alla griglia, altrimenti non scorgerà nulla del di fuori —soltanto l'armatura di ferro o di legno che gli oblitera la vista. Le gelosie costringono a un riadeguamento continuo dello sguardo, lo situano.

Anche in un museo ci sono delle griglie.

È risaputo che la griglia trae dalla storia dell'arte una genealogia prestigiosa; che fu uno dei mezzi della «prospettiva artificiale» alla quale conferì un metodo.

Che il passaggio dalla griglia —intelaiatura di finestra che ordina lo sguardo verso l'esterno, alla griglia— struttura del piano del quadro, segna la svolta moderna dell'arte[5].

Riportare la pittura al piano del quadro, ancorarle l'indaffararsi dello sguardo è l'operazione costitutiva della modernità, da Seurat a Mondrian, da Monet a Pollock[6]. Ma questo ritorno al piano di cui la griglia è il vettore privilegiato non può essere ridotto, come vorrebbe tutta una tradizione formalista, *«con la pretesa riduzione della pittura ai soli valori di superficie. Al contrario, il pittore lavora in senso contrario all'immagine, che si riduce ad un effetto di superficie, senza nulla dello spessore che è proprio alla pittura[7]».*
È il lavoro del pittore nello spessore degli strati pittorici, quello che Hubert Damisch chiama il *«tressage» (intrecciatura) della pittura —la trasformazione della griglia in trama dove figura e sfondo, tutte le parti del dipinto assumono, fin dal dettaglio della loro consistenza, un'importanza uguale— che àncora lo sguardo dello spettatore al piano del quadro.*

I romanzieri alla soglia del XX secolo, un Huysmans, un James, lungi dall'opporre «immagine» e «decoro» (vera e porpria trappola nella quale sono caduti innumerevoli teorici, e talvolta gli stessi pittori e architetti), ne avevano tratto materia per racconti. Così Henry James che configura *Figure in the carpet* come un intrigo crudele il cui svolgimento è altrettanto rigorosamente premeditato quanto quello della *Lettera rubata* di Poe: la decifrazione del motivo nascosto —nel tappeto, nel libro — è il racconto. Questa «intenzione generale» (*general intention*) che non cessa mai di esaltare l'autore ammirato da tutti, che è l'eroe della novella, questo «piano squisito» (*exquisite scheme*), «[...] questa cosa ben precisa per la quale ho principalmente scritto i miei libri» che è ciò che non sapremmo vedere o di cui non sapremmo parlare, ma che «è presente, tanto concreta quanto un uccello in una gabbia, un'esca sull'amo, un pezzo di formaggio in una trappola per topi», che «governa ogni riga, seleziona ogni parola, mette il puntino su ogni i, colloca ogni virgola», questa figura «mai scorta [...] altrimenti non avreste praticamente più visto nient'altro», fa della confidenza dell'artista una trappola temibile. Vi sprofondano, con le loro ambizioni e i loro amori, fino alla loro vita, al termine di una serie di sacrifici, tutto un gruppo di lettori devoti, alla ricerca del «motivo complesso in un tappeto persiano» che è la figura dissimulata nella struttura del libro, assorbiti uno dopo l'altro nella trama di un racconto che tentano di decifrare. Il racconto pericoloso (raccontare la storia significa entrare a propria volta nell'ingranaggio della fascinazione e doverne pagare il prezzo) di una cattura, di un ratto, di una seduzione che fa del testo di James una sorta di equivalente moderno e secolarizzato di quelle «pagine-tappeto» (*carpet-pages*) e di quelle «lettere ornate» degli evangeliari dell'Irlanda medievale: l'occhio si fa catturare, fino alla cecità, dalla profondità piatta dei grovigli colorati. Sarebbe impossibile rappresentare in modo più efficace questo affaccendamento nello spessore, questo smarrimento negli intrecci che, mentre James scriveva il suo racconto, nutrivano l'impulso della pittura moderna: nello stesso modo, nel salotto borghese di una tela di Vuillard, le figure familiari sono letteralmente assorbite nei motivi di una tappezzeria che si estende, nell'indifferenza verso qualsiasi verosimiglianza spaziale e narrativa, alle dimensioni della tela, *all over: pure immagini, ridotte a questo effetto di superficie che segnala il lavoro, a rumore segreto, a sostrato. I suoi contemporanei si sono ispirati alla logica narrativa del cinema*[8]; *da Huysmans e da James, Cristina Iglesias avrà imparato l'arte di costruire un intrigo, di implicare lo spettatore nella sua decifrazione e di fare di questa implicazione (l'implicazione, letteralmente, è un avvolgimento) l'opera stessa.*

L'ornamentale.

Si confonde frequentemente, quando si tratta di tappeti o di miniature, il motivo (*pattern* in inglese) e la figura, così come si identifica senza prendere il dovuto distacco il decorativo e l'ornamentale. I traduttori di Henry James conoscono quest'incertezza, poiché traducono l'inglese *figure* talvolta con *motivo*, talvolta con *figura* o *immagine*, rinforzando ulteriormente l'equivoco accuratamente costruito dall'autore, come se bisognasse ancora verificare che «ciò di cui si tratta» in questo terribile racconto, «ce lo si lascia sfuggire deliziosamente[9]». Eppure, è normale identificare l'ornamento con qualche motivo (derivato da una sottofamiglia dell'iconografia) che forza la composizione nella quale è inserito e che è possibile mettere a repertorio. La ripetitività è la sua caratteristica. Dal 1993,

4
Vedi Jacques Derrida, « Freud et la scène de l'écriture » in *L'écriture et la différence*, Parigi, Le Seuil, 1967, pp. 293 — 340, dal quale ho tratto qui più di un'enunciazione.

5
Vedi Rosalind Krauss, « Grilles » in *L'originalité de l'avant-garde et autres mythes modernistes*, traduzione Jean — Pierre Criqui, Parigi, Macula, 1993, pp.93 — 110.

6
Hubert Damisch, *Fenêtre jaune cadmium ou les dessous de la peinture*, Parigi, Le Seuil, 1984, in particolare, p.275 et segg., «la peinture est un vrai trois».

7
« avec la prétendue réduction de la peinture aux seules valeurs de surface. Bien au contraire le peintre travaille-t-il au rebours de l'image, laquelle se réduit à un effet de surface, sans rien de l'épaisseur qui est le propre de la peinture», Hubert Damisch, ibid. p. 296.

8
Vedi il catalogo della retrospettiva del Metropolitan Museum of Art, *The Pictures Generation, 1974 — 1984*, Douglas Eklund ed., Yale University Press, 2009.

9
« on passe toujours délicieusement à côté», Henri James, ibid. p. 21.

una serie di pezzi particolarmente strani di Cristina Iglesias (qui «Pasillo vegetal») operano su questo equivoco. Si tratta di rilievi di metallo, generalmente senza altro titolo se non quello delle impronte di foglie di cui sono incrostati: foglie di alloro, di eucalipto, di rose e rovi, di alghe, di bambù, ecc. A prima vista, si tratta, per l'appunto, di motivi: la ripetizione delle lastre (dalle giunture accuratamente esibite) che compongono ogni insieme di pannelli non lascia dubbi sulla meccanizzazione del processo —siamo su un terreno noto. Ma la fusione? L'effetto diventa allora molto meno sicuro: i colori, le patine, la ricchezza della composizione delle superfici e l'abbondanza dei dettagli, fino all'operazione stessa, ci rimandano a un modo di riproduzione che non deve nulla all'era della riproducibilità tecnica. È come se la fusione, quali che ne siano gli oggetti e i materiali, ci rinviasse sempre a una qualche età arcaica della *mimesis*[10]. E poi, questo apparato vegetale nella sua sontuosità ci riporta necessariamente alla storia dell'ornamento —che pochi artisti contemporanei hanno osato affrontare (ma pensiamo agli allori intreccciati che coronano gli *Attaccapanni* di Luciano Fabro). Ora, i «motivi» qui si rivelano singolarmente reticenti alla loro funzione di motivi: seppure percepisca la ripetitività delle lastre, l'occhio si fa catturare da queste finzioni vegetali. Laddove i motivi di una tappezzeria scoraggiano l'attenzione (Gombrich non vedeva forse nell'arte decorativa «quell'arte alla quale non si presta attenzione»?), qui, al contrario, gli eucalipti e gli allori, i rovi aggrovigliati, gli intrecci di bambù, le rose con le loro spine, le alghe la assorbono e l'occhio si perde deliziosamente nei loro grovigli. Si tratta davvero di *motivi*? Non si ritrova forse un trattamento delle superfici che, lungi dalle stampe della carta da parati, ci rimanda a una problematica dimenticata della scultura, i *bassorilievi*? Nessun appiattimento di contorni su uno sfondo. Al contrario, una strategia concertata della relazione degli oggetti con la loro superficie, che ci rimanda in parte a delle storie molto antiche. Ad esempio, a quei precetti classici della scultura: regolare le sporgenze e le loro ombre per evitare che il gioco disruttivo di queste ultime minacci l'integralità del piano a seconda che la luce sia radente o frontale; far percepire la «rotondità degli oggetti», vale a dire evitare qualsiasi conflitto tra la profondità reale (lo spessore del rilievo) e la profondità figurata; regolare i rapporti tra la percezione frontale e laterale, ecc.[11] Tutti precetti la cui finalità non è tanto normativa, quanto drammatica o intrinseca alla finzione. Si tratta di far esprimere nella tensione, secondo tutte le modalità immaginabili, la relazione della superficie e delle figure con il loro sfondo reale o supposto. Tutto questo per assicurare la nostra relazione con la scena rappresentata (il tipo di attenzione che richiede a seconda che ci includa o ci escluda, ci avvicini o ci allontani) e la credibilità della finzione presentata. Tutta la difficoltà dipende dal fatto che il rilievo condivide necessariamente in un qualche punto lo spazio dello spettatore, ma costituisce anche, come un quadro, un piano di proiezione. La potenza del rilievo risulta allora dal fatto che le sue tensioni interne ci obbligano a dei continui adeguamenti dello sguardo, a una qualità particolare di attenzione, continuamente modulata.

Eccoci dunque confrontati dai «Pasillos vegetales» a questo paradosso: dei *motivi ornamentali* trattati come *rappresentazioni* di bassorilievi. Che richiedono da noi lo stesso tipo di attenzione. A questo gioco, i «giardini» di Cristina Iglesias offrono un'ampia gamma di variazioni. Così, le differenze

di sporgenza e incavo che caratterizzano ogni varietà di foglie in funzione della sua consistenza e della complessità del suo intreccio e il cui gioco d'ombre rinforza l'illusione. Gli allori si estendono sotto lo sguardo, mentre i bambù si addensano in cortine opache. Ora, una tensione viene a crearsi tra l' «inquadratura» della rappresentazione a filo con il pavimento —i bambù, così come gli eucalipti emergono direttamente nello spazio reale come un elemento del nostro mobilio vegetale, il loro suolo è il nostro suolo— e il fatto che tutto sia disposto in modo tale che il nostro sguardo non attraversi mai la cortina vegetale. Le consistenze delle superfici sono attraenti, ci si potrebbero far scorrere le dita, ci si fa scorrere lo sguardo —ma questo è rapidamente rinviato, dagli accavallamenti e dalle intersezioni dei rami, ai lati dell'*immagine*—. Siamo convocati al margine, alle soglie della foresta, ma il nostro occhio è costantemente ricondotto alla tramatura stessa che lo invita e lo trattiene, cioè, in fin dei conti, al piano. Il fogliame (o la stratificazione?) è impenetrabile. È allora che i *giardini* ritrovano quel modo di funzionamento, ornamentale nel suo principio, che avevamo identificato come il principio delle *Celosias*. Fermo restando che qui l'ornamentale non costituisce un repertorio di motivi identificabili, un «decoro», ma una sintassi, un'economia particolare della figura, un modo di funzionamento delle forme che talvolta si esercita nel campo della rappresentazione, talvolta si sperimenta in un modo ornamentale; una configurazione o un modus operandi che riattiva l'ambiguità o la polivalenza delle forme —sia che essa strutturi direttamente, dall'interno, la rappresentazione (*la figura nel tappeto*), sia che operi sui segni, di cui genera l'armatura (la *lettera nascosta*)—. Attraverso di ciò, ben al di là di qualsiasi iconografia e di qualsiasi distinzione del visibile e dell'immaginario, questo modus operandi è intimamente connesso a *ciò che fa immagine*[12].

È dunque in modo del tutto coerente che le «*Celosias*» e i «*giardini*» scambiano i loro modi di presentazione. I «*corridoi sospesi*», con la loro struttura portata al rango inedito di scrittura, diventano fogli di un libro. I pannelli di alloro e di eucalipti, «montati a ripetizione», sprovvisti di qualsiasi articolazione spaziale, pure continuità, sono congiunti in una sorta di ciclorama o di panorama[13] attorno allo spettatore che avvolgono letteralmente (le pareti divisorie di tappeti descritte un tempo da Gottfried Semper non ripetevano forse esse stesse l'origine tessile e vegetale di qualsiasi habitat?) Tutto uno spazio (quello consegnato dall'architettura) è in tal modo esposto al disorientamento di una struttura[14].

10
Vedi Ernst Kris, *Le style rustique. L'emploi du moulage d'après nature chez Wenzel Jamnitzer et Bernard Palissy*, traduzione francese Chr. Jouanlanne, edizione e bibliografia commentata P. Falguières, Parigi, Macula , 2005.

11 Cf Michael Podro, *Depiction*, New Haven & Londra, 1998, p.29 e segg.

12 Cf i lavori di Jean-Claude Bonne, «Nœuds d'écritures» in *Texte-Image / Bild-Text*, S. Dümchen & M. Nerlich ed., Berlino, 1990, p.85-105 ; «De l'ornemental dans l'art médiéval (VIIe-XIIe siècle). Le modèle insulaire, *Cahiers du Léopard d'Or*, Parigi, 5 (1996), p. 207-239.

13 Le cyclorama est un élément de décor souple qui couvre le mur de lointain et revient sur les côtés, inscrivant le lieu de l'action dans une sorte d'abside. Le panorama qui a la même forme et la même fonction que le cyclorama, est une construction rigide génèralement prévue dans le plan du théâtre [Il ciclorama è un elemento di decoro non rigido, che copre il muro da lontano e ritorna sui lati, inscrivendo il luogo dell'azione in una sorta di abside. Il panorama, che ha la stessa forma e la stessa funzione del ciclorama, è una costruzione rigida generalmente prevista nella pianta del teatro], *Principes d'analyse scientifique. Architecture, méthode et vocabulaire*, Parigi, 1972, p.221.

14 Non si può fare a meno di evocare lo strano museo progettato da Jackson Pollock, in cui l'intreccio dei suoi *drippings* si sarebbe disteso lungo un muro interrotto da due specchi, ripetuto.

The Figure in the Carpet

Patricia Falguières

It's the finest fullest intention of the lot, and the application of it has been, I think, a triumph of patience, of ingenuity. I ought to leave that to somebody else to say; but that nobody does say it is precisely what we're talking about.[1]

Enormous fragments made of modest blocks of foam etched with elusive ornamental motifs that suggest manipulation of scale and the melted-sugar tangibility of so many of the ancient marbles in the foreground of Piranesi's Roman engravings. Frames of enormous gateways opened up with a box cutter, laying bare corrugations of cardboard, traces and tearings of sticky paper, fragments of adhesive tape crumpled at the base of lintels, pilasters studded with staples: nothing undermines the monumentality of the *Polyptychs* — of their streets, thresholds, hard-edged lighting and strangely overlaid shadows. An oppressively absent sky (a low, film-studio sky?), bold architectural forms thrusting their angularity Roman-style into urban topographies, the ground stark and all-invading: here illusion is never masked by its means, its omnipresence such that we are lost in our very recognition of these streets, always the same and always different, of the cunningly meticulous perspectives and unlikely, mirror-engendered symmetries. All the trajectories suggested by the vanishing lines are contradictory, and the eye, attracted then repulsed as each hint of perspective stands revealed as a chimera, desperately tries to imagine a way out. A claustrophobia unassuaged by the occasional distant view of some improbable forest: no exit from this hermetic world where manipulation of the vanishing point locks the gaze into a latticework of chicanes.

"Not to find one's way about in a city is of little interest. But to lose one's way in a city, as one loses one's way in a forest, requires practice. For this the street names must speak to one like the snapping of dry twigs."[2] This learning of lostness is the message of the *Polyptychs*'s sequences of monumental photos silkscreened onto copper: of, specifically, *Fuga a seis voces* and *Friso de cobre*, those travelling shots making their way across the art centre walls — travelling shots, not panoramics — , because the artist has deployed every possible means of foiling an eye that might penetrate or master the space. The point, Cristina Iglesias says, is "to keep the viewer walking." Whence a succession of lateral points of view, of glimpses and snatches of her imagined urban tracery. An experience of dispossession, you might say: for despite perspectives insisting on déjà vu, the map of this city proves irremediably elusive.

"I'm jealous," says Iglesias, "of the freedom video projections enjoy to establish a mental locus with no more than a veil of light." And we can't help thinking of her *Habitaciones de alabastro*, first shown at the Venice Biennale in 1993, with those diaphanous, miraculously light awnings or

canopies that give shape to a place simply by drawing it: the space then hinges on line — a broken, faintly curved line of metal — and modulation of light. Or of other virtuoso variations on "access": these bits of metal, alabaster, coloured glass and concrete which, like thresholds, nascent corridors, lintels or door frames, make a promise of space even as they put their trust in the walls their structures lean against.

Abutting the world

Iglesias "deconstructs" sculpture. For once the coinage is justified. Subtly, insidiously, she undoes sculpture conceived of as mass, as peremptory volume and authoritarian occupation of space. The house — which throughout the history of art is one of the possible synonyms for sculpture — is broken up into mere shelters: improvised, unstable, uncertain. Of Richard Serra's *Props* she has kept the precarious balance, the unattached edges, the near-fortuitous arrangement of leaning planes, tilted against each other like oversized playing cards. The partitions free up the space inside which floats their virtual volume. Hints of corridors, canopies, thresholds, intimations of passageways and crosspieces: all elements of a "dwelling". But a paradoxical one, recreated out of fragmentary experiments with sections of a labyrinth, out of the intensity of memories and dreams.

A constant concern in Iglesias' work is avoiding the autonomy of the volume in question by freeing up its constituent planes, propping them against a wall, supporting or suspending them. They must always take us towards something else, something outside the sculpture which provides backup and meaning, something they abut. What in cinema terms could be called the out-of-shot. This is a radical interpretation of one of sculpture's oldest problems: how to organise the relationship between frontal plane and lateral planes? It could be said that in her sculpture there are only lateral planes, lines of flight, tangents. Whence the proliferation of canopies, corridors and thresholds which are the figures or emblems of this strategy of avoiding the gaze, the "oblique" gaze the sculpture requires here. There is a suggestion of the credits sequence of *Last Year in Marienbad*, with its endless succession of frames, mouldings, lintels and corridors guiding the eye through an interminable travelling shot without sparing it a single "object" to pause on — just as the narrative draws no definitive scenario from the multiple possibilities provided by the imagination.

Significantly, Iglesias has admitted that it was photographs of Brancusi's studio rather than his sculpture as such that played a decisive part in her training. The use of the camera in the studio by Brancusi and Medardo Rosso took the work of art into a new register and a new timeframe. The camera distracted the work from real space and multiplied it in the infinite space of possibility — dematerialising it, turning sculpture into a series of virtual configurations made feasible by the business of assemblage — . The camera makes accidents of light and shade the characteristics and properties of the sculpted object: thus we find Brancusi offering mirror-bright volumes to the interplay of reflections and gleamings, of overlays and blur that absorb or on the contrary multiply those volumes, just as the *Endless Column* is sublimated — literally dematerialised — by the fictive

1
Henry James, "The Figure in the Carpet", in Henry James, *The Figure in the Carpet and Other Stories*, Penguin Classics.

2
Walter Benjamin, *A Berlin Childhood around 1900*, quoted in Peter Szondi and Harvey Mendelsohn, *On Textual Understanding and Other Essays*, Manchester, Manchester University Press, 1986, p. 145.

oscillations caught on film. The work, then, moves into a virtual space, a fictive timeframe which the real space of the studio (and even less that of the exhibition) can no longer contain. It is thus opened up to all the combinations and permutations produced by the artist's mental space. In them it is brought undone.

Cleavings

An art of fringes and edges: it has already been pointed out that all Iglesias' works reject the heroicised solitude of the hermetic volume secreting its own space. They abut the world and, as we have seen, this contact readily takes the form of a propping, a supporting, a bracing — a calculated bracing, carefully designed and reinforced and involving a mix of different elements (cut sheets of steel accompanying the plasticity of concrete, for instance) while involving that out-of-shot factor specific to sculpture: the wall. In many of her works, however, this assault on the heroic volumes of Minimalism takes the form of a cleaving.

The work is then deployed as if via interstices: a gap between two partitions, a spacing-away from the wall sometimes materialised by a figured prop or the signage-like indication of a coloured glass awning, or the withdrawal into itself of a sheet of metal. Then comes interplay between the facets of a doubled wall edged with glass, peeled into successive skins (glass, metal, concrete), opened out or unfolded, reflected. Not a depth or a volume, but a mutual involvement of surfaces: they no more enclose a volume than they allow us to make out a reverse side — in a way all the "sides" later reveal themselves to the stroller as "reverses", as the implication of another surface thus being exhibited — . Whence the impression of withdrawal, of a "turning of the back" which commentators have noted in many pieces from the 1980s: a critical response which, while not inexact, remains — at least implicitly — too dependent on a container/content dichotomy that is not applicable here.

"I think I have always been struggling against sculpture," says Cristina Iglesias; and if sculpture demands a frontal experience of the viewer, she has certainly skirted it. Her surfaces yield themselves to a lateral or oblique perception, the kind of accidental noticing that crops up during a stroll when something unexpected appears to one side, on the outer limit of the field of vision. What ensues then is a cleaving, a fissure, a dissociation: contradictory demands disturb the attention of a viewer caught between what he is expecting and what is actually happening, as a shape divides into two screens sliding one across the other, or as a wall splits, liberating a flake of concrete with one side covered with fabric. All this presupposes the active presence of a walker, and one who looks twice — *behind him*, or *afterwards*.

The *Habitaciones* entrusted the task of slowing the gaze to the material used: the alabaster generated a luminosity, a nimbus, a halo of the same texture as the eye and the visible — what antiquity called the *diaphanous*.

The "grids" of the *Celosía* pieces signal another turn of the screw in her determination to slow the viewer's gaze. They involve the out-of-shot even more radically, letting it show through via a dematerialisation of the structure itself: the grid that opacifies the space and multiplies the

interreactions and lattice effects draws the beholder into a continuous texture in which no distinction is indicated between interior and exterior, between the structure and its space. More than ever sculpture is a matter of looking, of a close-up, "myopic" or "tactile" looking bent on spotting the clues to some identifiable form.

The American sculptors of the 1960s had left thinking about space and looking — about the visibility of the forms they were making — to phenomenology. A division of labour: the sculptor's business was to turn out pure, autonomous forms appropriately set in space, while it was up to the philosopher to grid the viewer's eye, to recreate the laminations that organise the perception of objects. But the gridding of the gaze has no impact on the object. In the case of Iglesias, by contrast, the lamination of the gaze grids the work, directly. The texture of the visible — the "visibility of the visible" — produces the "sculpture". And then, via a process of radical overkill, texture becomes text.

The *Celosías* invent another way of gridding the gaze: a tracery, inextricable at first glance, of grids or openwork panels. *Jalousies* of different sizes, their abutment seemingly obeying no logic other than that of their frames, made up of broad panels whose summary vertical arrangement sketches out a room, a "hanging corridor" or a partition screen with its leaves half-folded. There is nonetheless a principle, albeit a strange one, behind the fitting-together of the openwork elements. The specific sequences of slats for each module seem turned in the opposite direction to that of the neighbouring one, and this juxtaposition — somewhat reminiscent of the painting principles of optical blending and simultaneous contrast — gives the panel as a whole a kind of *excess of texture* that is further heightened by the gleam and the grain of the evenly spread copper powder: a dull gleam over which the gaze disperses and is lost. To the extent that it strives to pin down the section of the slats that will offer a break in the wall — a passageway toward a promised, glimpsed dimness — the eye loses itself in these virtual roamings. Each breach that looks like a way out makes the overall gridding more opaque. And a third element slips into the crisscrossing of the wooden slats, giving rise to an interweaving: a verging-on-a-letter, a sketch of a letter — but is it in fact a letter? whose trace, following some seemingly random distribution, intermittently infiltrates the gridded crosspieces. Texture has become text. Blinding emergence of the letter. One can see nothing else now. This fragmented, unidentifiable, *stolen* letter — stolen from *us*: the text will remain lost — irrevocably condemns the legibility of the structure. It obliges us to decode each interconnection as we await the surfacing of meaning. Remember the hesitations of the interpreter of *The Figure in the Carpet*: "'Perhaps it's a preference for the letter P!' I ventured profanely to break out. 'Papa, potatoes, prunes — that sort of thing?' He was suitably indulgent: he only said I hadn't got the right letter."[3] The letter forces the eye to rove endlessly through the openwork panel in search of the *hidden text*. The *Celosías* are not architectural constructs: the "rooms" and "hanging corridors" are more like hasty heapings-up, improvised shelters which "protect" nothing. Instead they come across as another modality of the veil, one which borrows not the fabric's material substance — in fact are these objects really wood? or metal? What

3
Henry James, op.cit.

perverse workman could have given them the unlikely appearance of mouldings? — but its structure. Palimpsest: a trap meticulously woven — not just once but twice — in which the gaze is ensnared. For Iglesias has constructed this interweaving like the encoding of a text.

Encoding

Such was the goal of an entire generation of artists during the 1980s: to regrid the viewer's gaze, to restore that activeness of desire and memory refused it by the peremptory Minimalist dictum, "What you see is what you get." This involved reclaiming the ambiguous prestige of fiction, narrative and the enigma — what can be called the "figure" in a play on the term's dual meaning: the figure of speech or "trope" that fuels writing (enigma and illusion are part of this); and the "figure", that object central to painting and sculpture, that keystone of representation and pivot of anthropomorphism. A kind of scenario had to be put together: any trivial incident could be made the vector of a narrative orchestrated, phase by phase, by drawings, photos, paintings, sculptures and models. A pathway was opened — or rather reopened — and since then artists have been rushing down it. A little too quickly it was pigeonholed as "post-modern": it reactivated one of art's iconic mainsprings, the instigating of a plot in which the artist becomes as much involved as the viewer. The narrative is a trap, the interlacing or the gridding that brings together the various desires of a creator and a beholder caught up in a decoding operation that defeats them both: the decoding is the work. Regarding the framework of the true work of art, Henry James had laid down the law in his canonical story. Cristina Iglesias's work is part of this movement — but obliquely, if it can be put that way.

For example, her works of the 1980s use the human figure only as image and woven image: fragments of tapestries placed like traps for the eye on the back of veils of concrete whose curve makes them impossible to grasp in their entirety. Not only is the image never actually yielded up, it is also cloven in two: only its uncertain reflection in a sheet of metal placed opposite offers the possibility of imagining it in all its completeness. The figure is what our gaze is drawn to, but in the Iglesias oeuvre the sculpture ceaselessly delays its coming, indefinitely modulating and disappointing our waiting. The narrative is latent: the work interweaves the attraction of the images (the image as seductive) and the disappointing of the desire thus engendered (the image as unattainable).

Closer

Especially important is *S. T. Venecia* (1993), the most accomplished work in this series and the best introduction to the meditation on memory and forgetting on which all Iglesias's ponderings on image are founded. It comprises a film of apparently minimalist concrete bending against a wall. Open, or with a hint of a fold along one of its edges, it reveals on its obverse — or is it its right side? — an eighteenth-century-style tapestry and its blurred image in the polished metal rectangle attached to the wall, a metal mirror whose existence remains unsuspected until one advances past the sheet of concrete. Thus a start of surprise accompanies this offer of a brief access to images resurfacing out of oblivion. The curve of the concrete makes it impossible to apprehend the image otherwise than

little by little; only its reflection allows for an idea of its real size — a size cropped by the curved section of concrete revealing it — and even then only enigmatically: by anamorphosis. In the 1980s Gerhard Richter brought together the painted image and the total vanishment of the figure, but what is happening here seems to be different: because the process divides the image into two, cleaves it, establishes it as *reflection* — from one surface to another — and because everything assures us that this apparition, like any anamorphic figure, will disappear with the very movement that brought it to life.

The work of deconstructing volume and the signs of the dwelling carried out over the preceding years achieves a particular culmination here in temporal terms. Through the simple opening-out of a partition and its surfaces it makes perceptible the oneness of forgetting and memory: like a modern variation on the depthless profundity of the "mystic writing pad" with which Freud identified the busy work of memory, an infinite reflecting of strata of wax and celluloid in a pellicular logic which makes the "within" no more than an implying of another, similarly exposed surface.[4]

Jalousies

In Spain and along the Mediterranean rim, jalousies are screens that grid the windows of houses with shadow and distance, concealing from outside the person standing by the window and forcing anyone looking towards the outside to stand as close as possible: otherwise he or she will see nothing except the structure of wood or metal that blocks the view. Jalousies impose a perpetual readjustment of the gaze; they situate the gaze.

In museums they also take the form of grids.

We know that the grid occupies a prestigious place in art history. That it was one of the resources of the "artificial perspective" it also provided with a method.

We know too that the shift from grid as window casement structuring the view of outside to grid as structure of the picture plane marks the modernist turning point in art.[5]

To establish the link between painting and the picture plane — to tie in the busyness of the gaze — is the fundamental modernist operation, from Seurat to Mondrian and from Monet to Pollock.[6] But this return to the plane of which the grid is the privileged vector cannot simply be seen, as a certain formalist tradition would have it, as "the supposed reduction of painting to surface values and no more. On the contrary, the painter works against the grain of the image, which is reduced to a surface effect with none of the thickness specific to paint."[7] It is the painter's work in the depth of the picture's layers, or what Hubert Damisch calls the "weaving" of the paint — the transformation of the grid into an interweaving in which figure, ground and every part of the picture take on equal importance down to the last textural detail — which ties the viewer's gaze to the picture plane.

In the early twentieth century novelists like Huysmans and James, far from establishing an image/decoration dichotomy — that trap to which so many theoreticians, painters (sometimes) and architects fell victim — made the pairing into subject matter. Among them was Henry James, whose cruel tale *The Figure in the Carpet* has a setting as strictly planned as that of Poe's *The Purpolined Letter*.

4
See Jacques Derrida, "Freud and the Scene of Writing" in *Writing and Difference*, London, Routledge, 2001, pp. 246—291, to which I am indebted on several counts.

5
See Rosalind Krauss, "Grids" in *The Originality of the Avant-Garde and Other Modernist Myths*, Cambridge (Mass.), MIT, 1986, p. 9.

6
Hubert Damisch, *Fenêtre jaune cadmium ou les dessous de la peinture*, Paris, Le Seuil, 1984, especially p.275 sqq., "La peinture est un vrai trois".

7
Ibid. p. 296.

the decoding of the hidden motif — in the carpet as in the story — is the narrative itself. This "finest intention" endlessly hymned by the widely admired author who is the story's hero, this "exquisite scheme", this "particular thing I've written most of my books for", this something which can neither be seen nor spoken of, but which is "as concrete there as a bird in a cage, a bait on a hook, a piece of cheese in a mousetrap", which "governs every line…chooses every word…dots every i…places every comma", this "one element [that] would soon have become practically all you'd see", makes the artist's confidence a redoubtable trap. Therein, after so many sacrifices, have been swallowed up — together with their ambitions, loves and even their lives — a succession of devoted readers, absorbed one after the other into a plot they are striving to decipher as they search for the "complex figure in a Persian carpet" which is, in fact, the figure hidden in the texture of the book.

To tell the story is to be caught up in turn in the toils of fascination and to pay the price for it; faced with the dangerous narrative of a capture, an abduction, a seduction, which makes James's text a modern secular equivalent of the "carpet pages" and "ornamented letters" of the medieval Irish gospels, the eye is drawn, at the risk of blindness, into the flat depth of the coloured tracery. There could be no better staging of this fixation on depth, this wild absorption in texture that, as James was writing his tale, was fuelling the rise of modern painting. In the bourgeois living room as seen by Vuillard, for example, the familiar figures are literally absorbed into the patterns of a wallpaper which, defying all spatial and narrative likelihood, becomes an all-over covering of the canvas: pure images, reduced to the surface effect which indicates the stealthy work of the under-layer. Where her contemporaries have borrowed from the narrative logic of the cinema,[8] Huysmans and James, Iglesias has mastered the art of forging a plot, of involving the viewer in its deciphering and of making of this involvement — literally a "rolling into" — the work itself.

The ornamental

In the case of carpets and illuminations there is often confusion between pattern and figure, just as the decorative is identified with the ornamental. Faced with *figure* in English, Henry James's French translators are uncertain, opting variously for *motif*, *figure* or *image* and in doing so reinforcing the author's carefully managed ambiguity — as if what is involved in this terrifying narrative is "missing [the point of perfection]…deliciously."[9] In the final analysis, however, it is usual to identify the ornament with a pattern (from some minor segment of the visual range) which restrains the composition it is part of and can be used as the basis for a repertoire. Repetitiveness is its characteristic. Since 1993 Iglesias has been working with this ambiguity in a series of particularly strange pieces (here *Pasillo vegetal*). These are metal reliefs mostly bearing no other title than that of their leaf inlays: laurel, eucalyptus, rose, blackberry, seaweed, bamboo, etc. At first sight these are definitely patterns: the repetition of the sheets making up each group of panels (with the abutments carefully shown) ensures the mechanical nature of the process: here we are on familiar ground. But the moulding? The effect is much less certain: the colours, patinas, textural richness, abundance of detail and the operation itself still reference some archaic era of mimesis.[10]

This sumptuous vegetation necessarily takes us back to the history of ornamentation, something few contemporary artists have dared to tackle (but let us not forget the woven laurel of Luciano Fabro's book *Attaccapanni* of 1978). Here the "patterns" are revealed as singularly recalcitrant in respect of their role as patterns: the eye notes the repetitiveness of the sheets, but nonetheless succumbs to these vegetal fictions. Wallpaper patterns discourage attention (didn't Gombrich see them as "this art you pay no heed to"?), but these eucalyptuses, laurels, tangled blackberries, traceries of bamboo, thorny roses and seaweed absorb it, and the eye loses itself deliciously in their intertwinings. But are these really *patterns*? Is there not a treatment of surface which, far from the printing of wallpaper, references that forgotten sculptural problematics, the bas relief? No overlay, anywhere, of contours on a ground, but on the contrary, a concerted strategy for relating objects to their surface which takes us back to certain very old stories. Among them are those classic rules for sculpture: take care with the form and number of projections so that they do not disrupt surface unity under frontal or low-angle light; let the "roundness of objects" be seen, i.e. avoid all conflict between real and figured depth; ensure appropriate relationships between frontal and lateral perception of the work; and so on.[11] These are all rules whose purpose is not so much normative as dramatic or fictional: the point is to set up a tension, in every possible way, between the surface and the figures and their real or supposed background; the aim being to ensure our relationship with the scene depicted — the type of attention it requires according to whether it includes or excludes us, draws us in or distances us — and the credibility of the fiction proposed. The problem is that of necessity relief shares some of the viewer's space while also, like a picture, constituting a projection. The power of the relief thus hinges on the fact that its internal tensions compel unceasing adjustment of the gaze and a special, continually modulated form of attention.

The *Pasillos vegetales*, then, confront us with the paradox of ornamental patterns treated as bas-relief depictions — both of which demand the same kind of attention — . Cristina Iglesias' *gardens* provide a rich choice of variations on this interplay, one being the differences of projections and hollows marking each type of leaf in accordance with its texture and the complexity of its interweaving, with the play of shadow enhancing the illusion. The laurels spread forth before us, while the bamboos press together in opaque curtains. Here a tension arises between the "framing" of the depiction at ground level — both bamboo and eucalyptus emerge into real space as an element of our vegetal furnishings: their ground is ours — and the fact that everything is organised so that our gaze never pierces the plant curtain. The textures are attractive, you can slide your fingers and your eye over them, but the gaze is quickly thrown back, by the overlappings and inextricable intertwinings of the greenery, towards the sides of the *image*. We are summoned towards the forest's fringe, its threshold, but our eye is constantly brought back to the very interweaving that invites and holds it, which is to say, in the final analysis, the plane. The lamination/foliage is impassable.

And so the *gardens* link up with the (basically ornamental) functional mode seen earlier as underpinning the *Celosias*. It being understood, of course, that the ornamental here is not a repertoire of identifiable patterns, not "decoration". Rather it is a syntax, a particular economy of the figure, a

8
See the catalogue of the Metropolitan Museum of Art retrospective, *The Pictures Generation, 1974—1984*, ed. Douglas Eklund, Yale University Press, 2009.

9
Henry James, op. cit.

10
See Ernst Kris, *Der Stil "Rustique"*, originally in German, available in French translation as *Le style rustique. L'emploi du moulage d'après nature chez Wenzel Jamnitzer et Bernard Palissy*, trans. Christine Jouanlanne, ed. Patricia Falguières, Paris, Macula, 2005.

11
See Michael Podro, *Depiction*, New Haven and London, Yale University Press, 1998, p.29 sqq.

formal mode which operates sometimes as representation, sometimes as ornamentation, a configuration or a way of functioning that reactivates the ambiguity or adaptability of forms; and this whether it directly structures representation from that (the figure in the carpet) or works on signs, whose framework it generates (the hidden letter). Thoroughly transcending any visual repertoire or distinction between the visible and the imaginary, it is tied to that which gives rise to the image.[12]

It is thus completely logical that *Celosías* and *gardens* should exchange modes of presentation. The *Hanging Corridors*, structurally and uniquely transformed into writing, become the pages of a book. "Edited as loops", as pure continuities stripped of all spatial interconnection, the panels of laurel and eucalyptus come together as a kind of cyclorama or panorama[13] that literally envelops the viewer: do not the carpet partitions once described by Gottfried Semper rehearse the textile and vegetal origin of all dwellings? Thus is an entire space — the one provided by the building — exposed to disorientation by a proliferating texture, and offered up to the syntax of tracery.[14]

12

See Jean-Claude Bonne, "Noeuds d'écritures" in S. Dümchen & M. Nerlich (eds.), *Texte-Image/Bild-Text*, Berlin, Institut für Romanische Literaturwissenschaft, 1990, pp. 85—105; and "De l'ornemental dans l'art médiéval (VIIe-XIIe siècle). Le modèle insulaire", in *Cahiers du Léopard d'Or*, Paris, no. 5 (1996), pp. 207—239.

13

"The cyclorama is an adaptable decor that covers the far wall and returns along the sides, placing what is happening in a kind of apse. The panorama, which has the same form and function, is a rigid construction usually provided for in the plan of the theatre." *Principes d'analyse scientifique. Architecture, méthode et vocabulaire*, Paris, 1972, p. 221.

14

One cannot omit here the strange museum imagined by Jackson Pollock, in which the tracery of his drippings would be hung on a wall interrupted by two mirrors and thus endlessly repeated.

Biografia/Biography

Cristina Iglesias

Nata a San Sebastián, nel novembre 1956.

Vive e lavora a Torrelodones, Madrid.

ESPOSIZIONI PERSONALI

1984

Arqueologías, Casa de Bocage, Setúbal, Portogallo.

Sequências, Galeria Cómicos, Lisbona.

Galería Juana de Aizpuru, Madrid.

1986

Galeria Cómicos, Lisbona.

1987

Sculptures: 1984-1987, CAPC Musée d'Art Contemporain, Bordeaux.

Galería Marga Paz, Madrid.

Galerie Peter Pakesch, Vienna.

1988

Galerie Jean Bernier, Atene.

Museo de Bellas Artes, Malaga.

Kunstverein für die Rheinlande und Westfalen, Düsseldorf.

Galerie Joost Declerq, Gante.

1989

Galerie Ghislaine Hussenot, Parigi.

1990

Cristina Iglesias/Lili Dujourie, Galleria Locus Solus, Genova.

Galería Marga Paz, Madrid.

De Appel Foundation, Amsterdam.

Esculturas Recentes, Galeria Cómicos, Lisbona.

1991

Kunsthalle Bern, Berna.

Galerie Jean Bernier, Atene.

Galerie Joost Declerq, Gante.

1992

Art Gallery of York University, North York, Ontario.

1993

Galeria Municipal de Arte ARCO, Faro, Portogallo.

XIV Biennale di Venezia, Padiglione Spagnolo, Venezia.

Mala Galerija, Moderna Galerija, Lubiana, Slovenia.

Galerie Ghislaine Hussenot, Parigi.

1994

One Room, Stedelijk Van Abbemuseum, Eindhoven.

Galerie Konrad Fischer, Düsseldorf.

1996

Galerie Jean Bernier, Atene.

Donald Young Gallery, Seattle.

Galería DV, San Sebastián.

1997

Solomon R. Guggenheim Museum, New York.

Reinassance Society, Chicago.

1998

Palacio de Velázquez, Museo Nacional Centro de Arte Reina Sofía, Madrid; Museo Guggenheim, Bilbao.

A Cidade e as Estrelas, Galeria Luís Serpa, Lisbona.

Al otro lado del espejo, Sala Robayera, Miengo, Cantabria.

2000

Carré d'art, Musée d'art Contemporain, Nîmes.

Donald Young Gallery, Chicago.

2002

Museu de Arte Contemporânea de Serralves, Fundação de Serralves, Porto.

2003

Whitechapel Art Gallery, Londra.

Irish Museum of Modern Art, Dublino.

Galerie Marian Goodman, Parigi.

2005

Marian Goodman Gallery, New York.

2006

Museum Ludwig, Colonia.

2007

Galería Elba Benítez, Madrid.

Galería Pepe Cobo, Madrid.

Instituto Cervantes, Parigi.

2008

Donald Young Gallery.

Cristina Iglesias, 5 Settembre – 3 Ottobre 2008.

Pinacoteca Sao Paulo, Brasile.

26 ottobre 2008 – 14 gennaio 2009.

2009

Fondazione Arnaldo Pomodoro, Milano (curatrice Gloria Moure) settembre.

ESPOSIZIONI COLLETTIVE

1983-84

La imagen del animal: arte prehistórico, arte contemporáneo, Caja de Ahorros y Monte de Piedad, Palacio de las Alhajas, Madrid; Fundació "la Caixa", Barcellona.

1985

Christa Dichgans, Lili Dujourie, Marlene Dumas, Lesley Foxcroft, Kees de Goede, Frank van Hemert, Cristina Iglesias, Harald Klingelhöller, Mark Luyten, Juan Muñoz, Katherine Porter, Julião Sarmento, Barbara Schmidt-Heins, Gabriele Schmidt-Heins, Didier Vermeiren, Stedelijk Van Abbemuseum, Eindhoven.

Punto y final, Galería Fúcares, Almagro, Spagna.

El desnudo, Galería Juana de Aizpuru, Madrid.

1986

17 artistas/17 autonomías, Pabellón Mudéjar, Siviglia.

8 de Marzo, Antiguo Colegio de San Agustín, Diputación Provincial, Malaga.

L'attitude, Galeria Cómicos, Lisbona.

1981-1986 pintores y escultores españoles, Fundación Caja de Pensiones, Madrid.

XLII Biennale di Venezia: Ferran Garcia Sevilla, Cristina Iglesias, Miquel Navarro, José María Sicilia, Padiglione Spagnolo, Venezia.

VI Salón de los 16, Museo Español de Arte Contemporáneo, Madrid.

L'attitude, Galeria Cómicos, Lisbona.

VIII Bienal Ciudad de Zamora, Escultura Ibérica Contemporánea, Junta de Castilla y León, Zamora.

Escultura sobre la pared, Galería Juana de Aizpuru, Madrid.

1987

Muur Voor Een Schilderij/Vloer voor een sculptuur, (progetto con Paul Robbrecht e Hilde Daem), De Apple Foundation, Amsterdam.

Beelden en Banieren, Fort Asperen Acquoy, Olanda.

Quatrièmes ateliers internationaux des Pays de la Loire, Fondation nationale des Art Graphiques et Plastiques, Abbaye royale de Fontevraud; Manufacture des Tabacs, Nantes; Musée d'Art et d'Archéologie de la Roche-sur-Yon; Palais des Congrès de la Ville du Mans; Palais des Congrès de la Ville de Saint-Jean de Monts; Chapelle Saint-Julien de l'Hôpital; Château-Gonthier.

Proyecto para una colección de arte actual, Galería Juana de Aizpuru, Madrid.

Espagne 87: Dynamiques et Interrogations, ARC, Musée d'Art Moderne de la Ville de Paris, Parigi.

En la piel del toro, Palacio de Velázquez, Museo Nacional Centro de Arte Reina Sofía, Madrid.

1988

Rosc '88: The poetry of vision, Royal Dublin Society, The Guinness Hop Store and the Royal Hospital Kilmainham, Dublino.

Three Spanish artists: Cristina Iglesias, Pello Irazu e Fernando Sinaga, Donald Young Gallery, Seattle.

Artisti spagnoli contemporanei, Rotonda di Via Besana e Studio Marconi, Milano.

Spanish Sculpture, Galerie Barbara Farber, Amsterdam.

Escultura, Galería Juana de Aizpuru, Madrid.

1989

Jeunes sculpteurs espagnols: au ras du sol, le dos au mur, Centre Albert Borschette, Bruxelles.

Spain Art today, Takanawa Museum of Modern Art, Takanawa.

Psychological Abstraction, House of Cyprus, Deste Foundation of Contemporary Art, Atene.

Förg, Iglesias, Spaletti, Vercruysse, West, Wool, Galerie Joost Declerq, Gante; Max Hetzler Gallery, Colonia; Luhring Augustine Gallery, New York; Galerie Peter Pakesch, Vienna; Galería Marga Paz, Madrid; Galleria Mario Pieroni, Roma.

Presencia e procesos sobre as últimas tendencias da arte, Casa de Parra, Santiago de Compostela.

1990

The Eighth Biennale of Sydney: The Readymade Boomerang: Certain relations in Twentieth century Art, Art Gallery of New South Wales, Sydney.

Hacia el paisaje/Towards the landscape, Centro Atlántico de Arte Moderno, Las Palmas de Gran Canaria.

1991

Metropolis, Martin-Gropius Bau, Berlino.

Espacio mental: René Daniëls, Thierry de Cordier, Isa Genzken, Cristina Iglesias, Thomas Schütte, Jan Vecruysse, IVAM Institut Valencià d'Art Modern, Valencia.

Clemente, Doren, Iglesias, Mol, Sarmento, Gallery Louver, New York.

Rodney Graham, Cristina Iglesias, Tony Cragg, Galería Marga Paz, Madrid.

1992

Colección del IVAM. Adquisiciones 1985-1992, IVAM Institut Valencià d'Art Modern, Valencia.

Los ochenta en la colección de la Fundación "la Caixa", Estación Plaza de Armas, Siviglia.

Los últimos días/The Last days, Salas del Arenal, Siviglia.

Pasajes: Actualidad del Arte Español, Spanish Pavilion, World Exhibition, Siviglia.

Tropismes. Col·lecció d'Art Contemporani Fundació "la Caixa", Centre Cultural Tecla Sala, l'Hospitalet, Barcellona.

Lux Europae, Edimburgo.

Group Show, Donald Young Gallery, Seattle.

1993

Juxtaposition, Charlottenborg, Copenhagen.

The sublime Void (On the Memory of Imagination), Koninklijk Museum voor Schone Kunsten, Anversa.

XLV Biennale di Venezia, Padiglione Spagnolo, Venezia.

Group Show, Donald Young Gallery, Seattle.

XIII Salón de los 16, Palacio de Velázquez, Museo Nacional Centro de Arte Reina Sofía, Madrid.

1994

Bildumak/Colecciones, Koldo Mitxelena Kulturunea, San Sebastián.

Spuren von Ausstellungen der Kunsthalle in Zeitgenossischer Kunst, Kunsthalle Bern, Berna.

Group Show, Donald Young Gallery, Seattle.

Artscape Norway, Moskenes, Isole Lofoten, Norvegia.

La voce del genere. Cristina Iglesias, Eva Lootz e Soledad Sevilla. Instituto Cervantes, Roma.

1995

12 Esperientzia/Experiencias: taller de serigrafía Arteleku, Galería Cruces, Madrid.

Lili Dujourie, Pepe Espaliú, Cristina Iglesias, Ghisenhale Gallery, Londra.

Gravity's Angel, Henry Moore Foundation, Leeds.

Carnegie International, Museum of Art, Carnegie Institute, Pittsburgh.

Andreas Gursky, Cristina Iglesias, Juan Muñoz, Eric Poitevin, Yvan Salomone, Pia Stadtbaumer, Sue Williams, Jean Bernier Gallery, Atene.

1997

Ten years of the foundation of the Kunsthalle Bern, Kunsthalle Bern, Berna.

En la piel del toro, Museo Nacional Centro de Arte Reina Sofía, Madrid.

1998

Galería DV, San Sebastián.

1999

Damenwahl, Cristina Iglesias, Olaf Metzel, Haus am Waldsee, Berlino.

North and South transcultural visions, Mediterranean Foundation and National Museum, Wroclaw, Polonia.

Colaboraciones Arquitectos-Artistas, Galería Elba Benítez, Madrid; Colegio de Arquitectos de Tenerife, Canary Islands; Sala Jorge Vieira, Lisbona.

2000

Esposizione Universale di Hannover 2000, Padiglione Spagnolo, Hannover.

Enclosed and Exchanted, Museum of Modern Art, Oxford; Harris Museum and Art Gallery, Preston; Mappin Art Gallery, Sheffield.

Año Mil. Año dos Mil. Dos milenios en la Historia de España, Centro Cultural de la Villa, Madrid.

2001

Breeze of air, Hortus Conclusus, Witte de With, Rotterdam.

Dialogue Ininterrompu, Musée des Beaux Arts, Nantes.

Atlantes, Galería Pepe Cobo, Siviglia.

Group show, Donald Young Gallery, Chicago.

Encrucijada, Sala de exposiciones de la Comunidad de Madrid.

La Noche, Museo de Arte Contemporáneo Esteban Vicente, Segovia.

2002

Conversation, Recent acquisitions of the Van Abbemuseum, School of Fine Arts, Atene.

Temper of Women, Ville de Luxembourg et Musée d'Histoire, Lussemburgo.

Conversation, Recent acquisitions of the Van Abbemuseum, School of Fine Arts, Atene, Grecia.

Temper of Women, Ville de Luxembourg et Musée d`Histoire, Lussemburgo.

In dreams, Cristina Iglesias/ Douglas Gordon, Galeria Presenca, Porto, Portogallo.

2003

Hapiness: a survival guide for Art and Life. The Mori Art Museum, Tokyo.

Biennale di Taipei, Taipei Fine Arts Museum, Taipei, Taiwan.

La ciudad radiante, Fundación Bancaixa, II Bienal de Valencia, Valencia.

La palabra y su sombra. José Ángel Valente: el poeta y las artes. Universidad de Santiago de Compostela, Santiago de Compostela.

La ciudad que nunca existió. Centre de Cultura Contemporània de Barcelona, Barcellona; Museo de Bellas Artes Bilbao, Bilbao.

2004

Horizont(e)1984-2004, Cordoaria Nacional, Lisbona, Portogallo.

2005

Big Bang, Destruction and Creation in the Art of XXth Century, Centre Pompidou, Parigi.

El tren de la Memoria, Madrid.

Hasta pulverizarse los ojos, Sala BBVA, Madrid; Sala BBVA Bilbao.

Las tres dimensiones del El Quijote, Museo Nacional Centro de Arte Reina Sofía, Madrid; Museo Nacional de Arte, Arquitectura y Diseño, Oslo.

2006

Site Santa Fe's Sixth International Bienal, *Still Points of the Turning World*.

Fontana "Deep Fountain" sulla Leopold de Waelplaats ad Anversa.

1980's: Uma Topologia Museu Serralves, Porto, Portogallo.

Light Play, Artcentre Z33, Hasselt, Belgio.

2007

On History/Sobre la Historia, Fundación Santander Central Hispano, Boadilla del Monte, Madrid.

Everstill, Fundación García Lorca, Huerta de San Vicente, Granada.

España 1957-2007. L'arte spagnola da Picasso, Mirò e Tápies ai nostri giorni Palazzo Sant´Elia, Palermo.

2008

Sguardo periferico e corpo collettivo MUSEION — Museo d'arte moderna e contemporanea, Bolzano.

Umedalen Skulptur 2008 (Parco sculture Umedalen 2008).

Organizzato da Galleri Andersen Sandström, Umea, Svezia.

Bibliografia/Bibliography

MONOGRAFIE E CATALOGHI DELLE ESPOSIZIONI PERSONALI

1984

Cristina Iglesias, Arqueologías, [Testo di Antonio Cerveira Pinto], Casa del Bocage, Galería Municipal de Arte Visuais, Setubal.

1987

Cristina Iglesias: Sculptures 1984-1987, [Testo di Alexandre Melo], C.A.P.C. Museé d'Art Contemporain, Bordeaux.

1988

Cristina Iglesias, [Testi di Aurora Garcia e Jiri Svesta], Kunstverein für die Rheinlande und Westfalen, Düsseldorf.

1990

Cristina Iglesias, [Testo di Bart Cassiman], De Apple Foundation, Amsterdam.

Cristina Iglesias, Esculturas Recentes, [Testi di Cristina Iglesias], Galería Cómicos, Lisbona.

1991

Cristina Iglesias, [Testi di Ulrich Loock e José Ángel Valente], Kunsthalle Bern, Berna.

1992

Cristina Iglesias, [Testi di Pepe Espaliú e Loretta Yarlow], Art Gallery of York University, North York, Ontario.

1993

Cristina Iglesias. XIV Bienal de Venecia, [Testi di Aurora García e José Ángel Valente], Àmbit Servicios Editoriales, Barcellona.

Cristina Iglesias, [Testo di Zdenka Badovinac], Mala Galerija, Moderna Galerija, Lubiana.

1996

Cristina Iglesias, [Testo di Francisco Jarauta], Galería DV, San Sebastián.

Cristina Iglesias, Cinco proyectos, [Testo di Javier Maderuelo], Fundación Argentaria, Madrid,.

1997

Cristina Iglesias, [Testi di Nancy Princenthal, Adrian Searle e Barbara María Stafford], Solomon R. Guggenheim Museum, New York.

1999

Al otro lado del espejo, [Testo di Marga Paz], Ediciones El Viso, Madrid.

2000

Cristina Iglesias, [Testi di Jennifer Bloomer, Patricia Falguières, Michael Tarantino e Guy Tosatto], Actes Sud/Carré d'Art — Musée d'Art Contemporain de Nîmes, Nimes.

2002

Cristina Iglesias. Kritisches Lexikon der Gegenwartskunst, [Testo di Doris von Drathen] Weltkunst und Bruckmann, Monaco di Baviera.

Cristina Iglesias. Ed. Iwona Blazwick. Barcellona: Ediciones Polígrafa.

2006

DC: Cristina Iglesias Drei hängende Korridore. Testo di Ulrich Wilmes, Museum Ludwig, Walter König, Colonia.

2007

Cristina Iglesias. Testo di Patricia Falguières. Instituto Cervantes, Parigi.

2008

Cristina Iglesias: Deep Fountain. Testi di Hilde Daem, Catherine de Zegher, Siska Beele. Anversa: BAI en Koninklijk Museum voor Schone Kunsten.

Cristina Iglesias. Intervista di Ivo Mesquita, Thais Rivitti. Pinacoteca do Estado de São Paulo.

SELEZIONE DI CATALOGHI DI ESPOSIZIONI COLLETTIVE.

1983

La imagen del animal: Arte prehistórico, arte contemporáneo, Caja de Ahorros y Monte de Piedad, Palacio de las Alhajas, Madrid.

1985

Christa Dichgans, Lili Dujourie, Marlene Dumas, Lesley Foxcroft, Kees de Goede, Frank van Hemert, Cristina Iglesias, Harald Klingelhöller, Mark Luyten, Juan Muñoz, Katherine Porter, Juliáo Sarmento, Barbara Schmidt-Heins, Gabriele Schmidt-Heins, Didier Vermeiren, [Testo di Lourdes Iglesias], Stedelijk Van Abbemuseum, Eindhoven.

1986

17 artistas, 17 autonomías, [Testo di Marga Paz], Consejería de Cultura de la Junta de Andalucía, Siviglia.

8 de Marzo, [Testo di Mar Villaespesa], Diputación Provincial, Malaga.

España en la XLII Bienal de Venecia 1986, [Testi di Francisco Calvo Serraller, Marga Paz, Rosa Queralt e Ana Vázquez de Parga], Ministerio de Asuntos Exteriores e Ministerio de Cultura, Madrid.

VI Salón de los 16, [Testo di Miguel Logroño], Museo de Arte Español Contemporáneo, Madrid.

1987

Beelden en Banieren, [Testi di Rudi H. Fuchs e Pet de Jonge], Fort Asperen, Acquoy.

Quatrièmes ateliers internationaux des Pays de la Loire, [Testi di Lynne Cooke e Chris Dercon], Abbaye de Fontevraud: FRAC, Pays de la Loire.

Cinq siècles d'art espagnol. Espagne 87: Dynamiques et Interrogations, [Testo di Carmen Gallano], ARC, Musée d'Art Moderne de la Ville, Parigi.

1988

Rosc'88, The poetry of vision, [Testi di Aidan Dunne, Olle Granath Rosemarie Mulcahy e Angelica Zander Rudenstine], Royal Dublin Society, The Guinness Hop Store and the Royal Hospital Kilmainham, Dublino.

Three Spanish Artists: Cristina Iglesias, Pello Irazu and Fernando Sinaga, [Testo di Aurora García], Donald Young Gallery, Seattle.

Artisti spagnoli contemporanei, [Testi di Dan Cameron, Mariano Navarro e Kevin Power], Rotonda di Via Besana e Studio Marconi, Milano.

1989

Jeunes sculpteurs espagnols: au ras du sol, le dos au mur, [Testo di Fernando Huici], Ministerio de Cultura, Madrid.

Spain Art today, [Testo di Miguel Fernández-Cid], Takanawa Museum of Modern Art, Takanawa.

Psychological Abstraction, [Testi di Jeffrey Deitch], DESTE Foundation for Contemporary Art, Atene.

1990

The Eighth Biennale of Sydney: The Readymade Boomerang: Certain relations in Twentieth century Art, [Testi di Cristina Iglesias], Art Gallery of New South Wales, Sydney.

1992

Before and after enthusiasm, 1972-1992, [Testi di José Luis Brea e conversazione con Cristina Iglesias], KunstRai, Amsterdam.

Hacia el paisaje / Towards the landscape, [Testi di Aurora García e Denys Zacharopoulos], Centro Atlántico de Arte Moderno, Las Palmas de Gran Canaria, 1990.

Metropolis, [Testi di Jeffrey Deitch, Wolfgang Max Faust, Vilém Flusser, Boris Grouys, Jenny Holzer, Christos M. Joachimides, Dietmar Kamper, Achille Bonito Oliva, Norman Rosenthal, Christoph Tannert e Paul Virilio], Rizzoli International Publications, New York, 1990.

Espacio mental, [Testo di Bart Cassiman], Institut Valencià d'Art Modern, Valencia, 1991.

Los ochenta en la colección de la Fundación "La Caixa", [Testi di Mariano Navarro, Kevin Power e Evelyn Weiss], Fundació "la Caixa", Barcellona, 1992.

Últimos días / The last days, [Testi di Juan Vicente Allaga, José Luis Brea, Massimo Cacciari, Dan Cameron, Manuel Clot e Francisco Jarauta], Ediciones Gran Vía, Madrid, 1992.

Pasajes: Actualidad del Arte Español, [Testi di Teresa Blanch e José Luis Brea], Pabellón de España, Exposición Universal de Sevilla, Editorial Electa, Madrid, 1992.

Colección del IVAM. Adquisiciones 1985-1992, IVAM Centre Julio González, Valencia, 1992.

Tropismes, Col·lecció d'Art Contemporani Fundació "La Caixa", [Testi di Rosa Queralt, Dan Cameron e Nimfa Bisbe], Fundació "la Caixa", Barcellona, 1992.

Escultura española actual: Una generación para un fin de siglo, [Testo di Francisco Calvo Serraller], Fundación Lugar, Madrid, 1992.

Juxtaposition, [Testi di Mikkel Borgh e John Peter Nielsson], Chalottenborg, Copenhagen, 1993.

The sublime void (On the Memory of Imagination), [Testo di Bart Cassiman], Koninklijk Museum voor Schone Kunster, Anversa, 1993.

La voce del genere. Cristina Iglesias, Eva Lootz e Soledad Sevilla, [Testo di Mar Villaespesa], Instituto Cervantes, Roma, 1994.

Malpaís. Grabados y monotipos, [Testo di Andrés Sánchez Robayna], Galería-taller Línea, Lanzarote, 1994.

Some Notes on Nothing and the Silence of Works of Art: Lili Dujourie, Pepe Espaliú, Cristina Iglesias, [Testo di Michael Newman], Ghisenhale Gallery, Londra, 1995.

Gravity's Angel, [Testo di Penelope Curtis], Henry Moore Foundation, Leeds, 1995.

Carnegie International 1995, The Carnegie Museum of Art, Pittsburgh, 1995.

Ten years of the foundation of the Kunsthalle Bern, Kunsthalle Bern, Berna, 1997.

Escultura española actual, [Testo di Francisco Calvo Serraller], Galería Malborough, Madrid, 1997.

En la piel del toro, [Testi di Aurora García e Joaqim Manuel Magalhâes], Museo Nacional Centro de Arte Reina Sofia, Madrid, 1997.

Damenwahl, Cristina Iglesias, Olaf Metzel, [Conversazione tra Cristina Iglesias, Ursula Kuhn, Olaf Metzel e Matthias Winzen], Siemens Kulturprogramm, Monaco di Baviera, 1999.

North and South transcultural visions. Mediterranean Foundation, Wroclaw, 1999.

Colaboraciones Arquitectos-Artistas, [Testi di Luis Fernández-Galiano e Mark Wigley], Galería Elba Benítez, Madrid; Colegio Arquitectos de Tenerife, Canarias; Sala Jorge Vieira, Lisbona, 2000.

Dialog, Kunst im Pavillon, [Testo di Victor del Río], Sociedad Estatal de Hannover, Hannover, 2000.

Enclosed and Exchanted, [Testi di Kerry Brougher e Michael Tarantino], Museum of Modern Art, Oxford, 2000.

Dialogue Ininterrompu. Éditions MeMo, Musée des Beaux Arts, Nantes, 2001.

Encrucijada. Reflexiones sobre la pintura actual, Consejería de Cultura de la Comunidad de Madrid, Madrid, 2001.

La noche. Imágenes de la noche en el arte español 1981-2001, [Testo di José María Parreño], Museo de Arte Contemporáneo Esteban Vicente, Segovia, 2001.

Alter Ego, Ville de Luxemburg et Musée d´Histoire, Lussemburgo, 2002.

Happyness: A survival Guide for Art and Life, Mori Art Museum, Tokio, 2003.

La Ciudad que Nunca Existió, Museo Bellas Artes de Bilbao, 2004.

L´Emblouissement, Galerie Nationale Jeu de Paume, Parigi, 2004.

Colección Siglo XXI, Afinsa Grupo, Madrid, 2004.

Big Bang: Creation and Destruction in 20 Century Art, Centre Georges Pompidou, Parigi, 2005.

Aena, colección de Arte Contemporáneo, Centro de Arte La Regenta, Fundación Aena, Madrid, 2005.

Las tres dimensiones de El Quijote: El Quijote y el arte español contemporáneo, MNCARS, Sociedad Estatal de conmemoraciones culturales, Madrid, 2005.

The 80s - A topology, ed. Ulrich Loock, Museo Serralves, Porto, 2006.

Still points of the turning world: sixth international biennial exhibition 2006, SITE Santa Fe, Santa Fe, 2006.

Sobre la historia. Fundación Santander Central Hispano, 2007.

The Architecture of Desire. InterDisciplinary Experimental Arts program at Colorado College, 2008.

LIF, Libertad, Igualdad, Fraternidad. Testi di Isabel Durán e Bernard Marcadé, Sociedad Estatal de Conmemoraciones Culturales, Ayuntamiento de Zaragoza, Fundación 2008, 2009.

Elles@centrepompidou. Artists femmes dans la collection du Musée national d'art moderne, Centre Pompidou, Parigi, 2009.

SELEZIONE DI ARTICOLI E INTERVISTE

Sol Alameda, "Cristina Iglesias", *El País Semanal*, n. 1.272, 11 febbraio 2001, pp. 53-65.

Francisco Calvo Serraller, "Una revelación convincente", *El País*, 20 ottobre 1984.

Francisco Calvo Serraller, "La Nouvelle sculpture espagnole", *Artpress*, n. 117, settembre 1987, pp. 17-20.

Francisco Calvo Serraller, "Acontecimiento espacial", *Arte y Parte*, n. 39, Madrid, 2002.

Robin Cembalest, "Learning to absorb the shock of the new", *Artnews* 88, n. 7, New York, settembre 1989, pp. 121-131.

Miguel Fernández-Cid, "¿A tiempo para la escultura?", *Lápiz*, n. 36, Madrid, ottobre 1986.

Eric Fredericksen, "Cristina Iglesias at Donald Young: Feminine Mystiche, *The Stranger Weekly* 5, n. 27, Seattle 1996, p. 20.

Alan G. Artner, "At the galleries: Exploring the flower of morality: Cristina Iglesias, Pello Irazu, Fernando Sinaga", *Chicago Tribune*, 20 ottobre, 1988, p. 12.

Jamey Gambrell, "Five from Spain", *Art in America* 9, n. 75, New York, settembre 1987, pp. 160-171.

Aurora García, "Galería Marga Paz, Madrid", *Art Forum*, n. 26, New York, febbraio 1988, pp. 155-156.

Hervé Gauvill, "Iglesias, le plein des sens", *Libération*, 6 maggio 2000.

Simon Grant, "Lili Dujourie/Pepe Espaliú/Cristina Iglesias", *Art Monthly*, n. 191, novembre 1995, pp. 35-37.

Catherine Grout, "Cristina Iglesias, Juan Muñoz: Sculptures", *Artstudio*, n. 14, primavera 1989, pp. 110-117.

Regina Hackett, "Iglesias Mind-Bending Murals and Sculptures Take Hold in US", *Seattle Post Intelligencer*, Seattle, 15 marzo, 1996.

Sylvaine Hansel, "Berufung auf die eigene Tradition", *Weltkunst* 60, n. 9, Monaco di Baviera, maggio 1990.

José Jiménez, "Muros de ensueño", *El Mundo*, 4 marzo 2000.

Matthew Kangas, "Seattle: Cristina Iglesias, Donald Young Gallery", *Sculpture*, n. 15, Washington, luglio-agosto 1996.

Jutta Koeter and Dietrich Diederichsen, "Jutta and Dietrich go to Spain: Spanish Art and Culture view from Madrid", *Artscribe Internacional* n. 59, Londra, settembre–ottobre 1986.

Claire Lieberman, "Stone Mystery or Malaise?", *Sculptors on Sculpture*, vol. 17, n. 2, febbraio 1998.

Alexandre Mélo, "Cristina Iglesias, a free exercise of intelligence", *Flash Art*, Mailand, n. 138, gennaio-febbraio 1988, pp. 91-92.

Alexandre Mélo, "Cristina Iglesias oeuvres en ciment", *Le Journal des Lettres*, settembre 1984.

Alexandre Mélo, "Galería Cómicos, Lisbona", *Artforum*, n. 29, maggio 1991, p. 157.

Alicia Murria, "Venezia: La Biennale", *Lápiz*, vol. 11, n. 93, maggio 1993, pp. 20-23.

"Neue Ankäufe der Stiftung Kunsthalle Bern", *Berner Kunstmitteilungen*, n. 281, settembre-ottobre 1991, pp. 11-13.

Rosa Olivares, Carlos Jiménez, Alicia Murria e Celia Montolio, "Bienal de Venecia", *Lápiz*, vol. 11, n. 94, gennaio-febbraio 1996, pp. 19-21.

Marga Paz, "Memoria desordenada. Cristina Iglesias and Caterina Borelli", *El Europeo*, n. 49, primavera 1994.

Ángel L. Pérez Villén, "La vanitas neobarroca", *Lápiz*, vol. 10, n. 87, maggio-giugno 1992, pp. 64-67.

Nancy Proctor, "Playing to the gallery", *Women's Art Magazine*, n. 68, gennaio-febbraio 1996, pp. 19-21.

Uta M. Reindl, "Künstlerporträts: Cristina Iglesias", *Kunstforum International*, n. 94, aprile-maggio 1988, pp. 132-135.

Barbara Probst Solomon, "Out of the shadows: Art in Post Franco Spain", *Artnews*, vol. 86, n. 86, ottobre 1987, pp. 120-124.

George Stolz, "Fast Forward (Nineteen Artists Whose Works are Gaining Recognition)", *Artnews*, vol. 92, n. 9, novembre 1993, pp. 130-131.

George Stolz, "Cristina Iglesias and Juan Muñoz", *The New York Times*, 15 giugno 1997.

Andrés Sánchez Robayna, "Signos de la cultura española contemporánea", *Quimera*, n. 163, novembre 1997.

Michael Tarantino, "Joost Declerq, Gante", *Artforum*, n. 27, febbraio 1989, p. 146.

V.V.A.A. "La nouvelle sculpture espagnole", *Art Press*, n. 117, Parigi, settembre 1987, pp. 17-20.

Helena Vasconcelos. "Entrevista con Cristina Iglesias", *Figura*, n. 7-8, primavera 1986, pp. 51-53.

2002

Francisco Calvo Serraller: "Acontecimiento espacial". *Arte y Parte*, giugno-luglio 2002 n.39. pp. 32-42.

Eduardo Lago: "Cristina Iglesias reúne en Oporto momentos esenciales de su obra". *El País*, 28 giugno 2002, p.43.

George Stolz: "Cristina Iglesias". *ARTnews*, Nov. 2002, vol. 101, n. 10. p. 284.

2003

John Berger: "Una cantante silenciosa". *Babelia (El País)*, 3 maggio 2003, p.14.

José Manuel Costa: "Un paseo con Cristina Iglesias". *Blanco y Negro Cultural*, 22 marzo 2003, pp.25-26.

Morgan Falconer: "Cristina Iglesias". *Art Monthly*, maggio 2003, n. 266. pp. 34-35.

Manuel García: "Más o Menos 25 Años de Arte en Espana". *Lápiz*, aprile 2003, vol. 22, n.192. p. 81.

Lourdes Gómez: "Cristina Iglesias reconstruye en Londres sus espacios urbanos y de vegetación ficcional". *El País*, 20 marzo 2003, p. 38.

Piedad Solans: "Entropia versus utopia". *Lápiz*, giugno 2003, vol. 22, n.194. pp. 38-49.

Monica Rebollar: "El arte como salvación del hábitat". *Lápiz*, giugno 2003, vol. 22, n.194. pp. 58-63.

2004

Ellen McBreen: "Cristina Iglesias". *ARTnews*, giugno 2004, vol. 103, n. 6. pp. 124-125.

Doris von Drathen: "Die Haut der anderen Seite ". *Kunstforum International*, marzo — maggio 2003. n. 164. pp. 208-221.

2005

Sally O'Reilly: "Letter from New York". *Art Monthly*, nov. 2005, n. 291. pp. 33-34.

2006

Frances Colpitt: "Report from Santa Fe I: a slow-motion biennial", *Art in America*, ott. 2006, n. 9. pp. 68-75.

David Ebony: "Beyond the Vanishing Point". *Art In America*, gennaio 2006, pp. 104-109.

Vivianne Loría: "Aspects of obsession", *Lápiz*, febbraio 2006, vol. 25, n. 220. pp. 74-81.

Loïc Malle: "Santa Fe Biennale 2006", *Art Press*, ott. 2006, n. 327. pp. 72-73.

Steven Henry Madoff: "Still Points of the Turning World", *Artforum*, nov. 2006, vol. 45, n. 3. p. 293.

Ángela Molina: "Cristina Iglesias". *Babelia (El País)*, n. 749, 1 aprile 2006, pp.2-3.

2007

Guy Boyer: "Les trésors du Grand Prado". *Connaissance des Arts*, nov. 2007, n. 654. pp. 72-79.

"Exposición inaugural en la Fundación Santander, en Madrid". *Lápiz*, apr. 2007, vol. 26, n. 232. p. 23.

Miguel Fernández-Cid: "Cristina Iglesias". *El Cultural*, 25–31 gennaio 2007, pp.34-36.

Ángeles García: "El laberinto creativo de Cristina Iglesias". *El País*, 31 gennaio 2007, p.46.

Elisa Hernando: "Arte español y mercado internacional./Spanish art and the international market". *Lápiz*, dic. 2007, vol. 26, n. 237-238. pp. 100-111.

Antonio Lucas: "El Prado, puertas al futuro". *El Mundo*, 30 ottobre 2007, p.54.

Julia Luzán: "Por la puerta grande". *El País Semanal*, n. 1 aprile 2007, pp. 46-55.

M. Marín: "Puertas al futuro". *El País*, 3 febbraio 2007, p. 31.

Laura Revuelta: "Cristina Iglesias: la obra debe dirigir la mirada". *ABC. Las Artes y las Letras*, n.783, 3 al 9 febbraio 2007, pp.32-34.

Barry Schwabsky: "The 80s: A Topology". *Artforum*, estate 2007, vol.45, n. 10. pp. 488-489.

Eric Tariant: "Who's who in Madrid". *Beaux Arts*, febbraio 2007, n. 272. p. 120.

2008

Begoña Rodríguez: "Everstill/Siempretodavía". *Lápiz*, gennaio 2008, vol. 27, n. 239. p. 93.

2009

Ben Luke: "Cristina Iglesias", *Art World*, aprile/maggio 2009, undicesima edizione.

VIDEOS

Memoria desordenada. Caterina Borelli, 1993 (28 min.).

Guide Tour. Caterina Borelli e Cristina Iglesias, 1999-2002.

List of Reproductions

Crediti fotografici/Photographic Credits
Luis Asin, Madrid pp. 40, 41, 54-61, 155; Gabriel Basilico, Milan pp. 164-188; Kristien Daem, Ghent
pp. 14, 70, 71, 106, 108,112-113,148-151,156-157, 161; Andrew Dunkley and Marcus Leith p. 42;
Cuauhtli Gutiérrez, Madrid pp. 18, 21-36, 52, 111, 134,135,154; Cristina Iglesias, Madrid pp. 16,17, 20,
66, 69, 74,75, 95, 97, 114, 116, 117, 118, 119; Attilio Maranzano, Rome pp. 47, 49, 51, 80-92, 98, 105;
Georges Méguerditchian, Paris p. 110; Victor E. Niewenhuys, Amsterdam p. 109; Jacob Samuel p. 48;
Werner Zellien, Berlin p. 93; Courtesy Art Gallery of York University, Toronto, p. 107; Courtesy
Gallerie Anderson, Umea p. 62; Courtesy Elba Benitez Gallery, Madrid pp. 39, 79; Courtesy Galería
Pepe Cobo, Madrid pp. 130,131; Courtesy Galleria Continua, San Gimignano p. 73; Courtesy Gallerie
Marian Goodman, Paris pp. 43, 124, 127, 128, 132, 133; Courtesy Guggenheim Museum, Bilbao
pp. 104, 136-137, 139; Courtesy Guggenheim Museum, New York p. 101; Courtesy Ivam, Valencia
p. 145; Courtesy of; Pinacoteca São Paolo, Brazil pp. 44, 45, 123, 129; Courtesy Fundación Godia,
Barcelona pp. 64-65; Courtesy Fundaçao Serralves, Porto p. 140; Courtesy Reina Sofia Museum,
Madrid p. 100; Courtesy Palacio Velázquez, Madrid p. 138; Courtesy Donald Young Gallery, Chicago
pp. 120-122; Courtesy Whitechapel Gallery, London pp.141.

Ringraziamenti/Aknowledgements
Cristina Iglesias, Madrid; Colección Bergé, Madrid; Fundación La Caixa, Barcelona; Marian Goodman
Gallery, New York; Museo Nacional Centro de Arte Reina Sofia, Madrid; Colección Álvarez-Valdés,
Madrid; Colección Mercedes Vilardell, Palma de Mallorca; Colección Pepe Cobo, Madrid.

Edizione a cura di/edited by: Gloria Moure
Coordinamento/Coordination: Ana Fernández-Cid, Derelia Lazo, Carlotta Montebello
Traduzioni/Translations: Uta Govoni (pp. 15-97, Spanish-Italian), Debora Mazza (pp. 167-175,
French-Italian), Graham Thomson (pp. 99-161, Spanish-English),
John Tittensor (pp. 176-185, French-Engish)

Copy editing: Uta Govoni
Design: Estudio Polígrafa/Carlos J. Santos
Color separation: Estudio Polígrafa/Annel Biu
Printing and binding: Nova Era, Barcelona

ISBN: 978-84-343-1230-2 (Ediciones Polígrafa)
ISBN: 978-88-96132-05-0 (Fondazione Arnaldo Pomodoro)
Dep. Legal: B. 25.691-2009

011067500 (ин)